巾幗
武狀元

祁筱英
演藝紀事

朱少璋　　編整

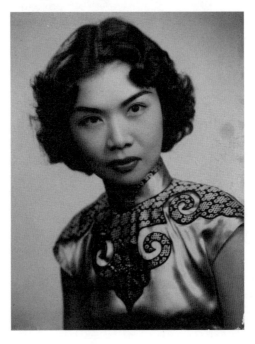

獨步梨園

寶馬神弓並蒂花　　南人北藝雙槍將

祁筱英

上聯：南人北藝雙槍將
下聯：寶馬神弓並蒂花
橫批：獨　步　梨　園

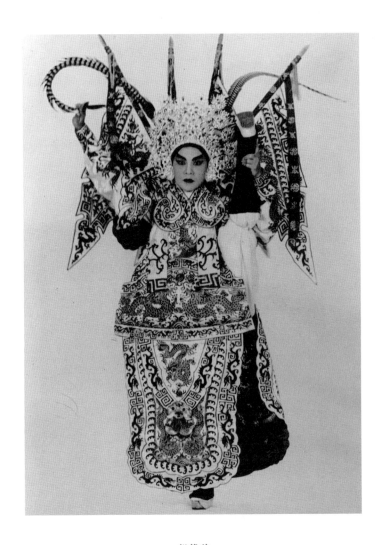

祁筱英
表演「朝天蹬」功架

目錄

前言：五六十年代香港粵劇史備忘

朱少璋

一

2017 年我着手撰寫《陳錦棠演藝平生》，在蒐集材料撰寫書稿的過程中，知道有一位「女武狀元」祁筱英曾與「武狀元」陳錦棠組班演出。我對此事極感興趣：雖說一叔為人隨和不擺老叔父架子，但一位文武生能與武狀元以「雙生」形式組班演出，記憶中就只有黃千歲、麥炳榮兩位前輩；而這位號稱「女武狀元」的反串文武生，何以能成功邀請一叔加盟劇團呢？為此我開始特別留意祁氏的資料，剪存舊報上的戲曲材料時更為她專闢獨立檔案。可是，網絡上有關她的資料實在不多 —— 泛指 2023 年以前的情況 —— 而且內容的「含金量」大都不高。至於舊報上的相關材料亦零碎而量少，祁氏研究檔案中只輯存了約二百份相關材料，而最棘手的是相片極少，即使偶然遇上，拍攝效果都極不理想。

2019 年年初，我着手整理、重編羅澧銘五十年代舊作《顧曲談》，讀到羅氏舊稿中一篇談祁氏生平、評論祁氏演藝的長文。羅氏是「天字第一號薛迷」，對薛派藝術既了解又推崇；正是「觀滄海者難為水」，是以對其他伶人的演藝，少有許可。雖

然如此，他對白雪仙、林家聲、吳君麗及祁筱英幾位卻是讚賞有加；羅氏的《顧曲談》就收錄了一篇「含金量」很高的評論：〈祁筱英復出 —— 提倡唱、做、念、打、藝術〉。我細讀這篇文章，對祁氏其人其藝有了更多認識。同年 5 月，祁雁玲女士自澳洲返港，略經轉折後聯絡上我，談及為母親祁筱英編書的計畫。我暗暗覺得此事冥冥中似早有安排，一方面對出版計畫極表贊成，另一方面則答應把此書納入個人的寫作計畫內，希望四至五年後可以動筆。感謝祁女士的信任，向我提供了大量舊報、劇刊等文字材料；還有更重要的，是一批高質量的照片。這批照片很能清楚具體地為後人展示祁筱英在舞台上下的風采。

二

說祁筱英帶領的劇團是五六十年代香港粵劇界一支風格突出的「異軍」，相信符合客觀事實。

上世紀五六十年代香港粵劇界名伶輩出，而在各名伶領導的名班中可稱班霸者亦不少：當時屬前輩一代的有新馬師曾的「新馬」、陳錦棠的「錦添花」、芳艷芬的「新艷陽」、鄧碧雲的「碧雲天」、何非凡的「非凡響」、麥炳榮鳳凰女的「大龍鳳」、任白的「仙鳳鳴」，當時屬新晉一代的則有吳君麗的「麗聲」、林家聲的「慶新聲」「頌新聲」……；每一個班都個性鮮明，演藝或戲路亦各有特色。由祁筱英組辦、領導的「祁筱英劇團」，自

1955 年至 1964 年間，先後九屆搬演多齣風格鮮明的新劇，而且不單票房好，評價亦高；無論是票房成績還是藝術水平，都完全不遜於同期的其他班霸。他日若要編寫這個時期的香港粵劇史，看來不應繞過或忽略祁班的存在及成就。

談到祁班這支梨園異軍的特色，可以從兩方面講。首先是擔班主角祁筱英的個人演藝特色，其次是祁班名劇的鮮明風格。

首先，祁氏作為劇團的靈魂人物，在演出上有兩個特點：其一是以反串方式演文武生；其二是以武場戲見長。若説祁氏是「反串文武生」，行當正與同期的任劍輝相同，但祁氏卻以武場「突圍」。若説祁氏以武場戲見長，則又與同期的陳錦棠的專長相近，但祁氏卻在武場戲中融入極鮮明的京班高難度腰腿功架，頗能做到與眾不同，一新觀眾耳目。「京架女文武生」一語，正好清楚而簡潔地道出祁氏的舞台藝術特色。

其次，劇本是整個劇團的樑柱。優秀的劇本，既能為主要演員營造發揮舞台藝術的空間，復能為劇團確立鮮明的形象。在幾乎是「無劇不唐（滌生）」的五六十年代，祁氏起用陳甘棠、呂智豪、韓迅、盧丹、陳恭侃、潘一帆、蘇翁、葉紹德等編劇，或改編或創作，均相體裁衣，編出來的劇本都很能配合「祁班」的個性。《北宋楊家將》、《羅成英烈傳》、《狄青》、《新冷面皇夫》、《寶馬神弓並蒂花》、《雙槍陸文龍》、《王子復仇記》、《錦繡袈裟》、《明月漢宮秋》、《宋皇臺》，以上各齣戲寶，均文武

場口兼備：文場方面，不乏男女主角主唱的悅耳唱段；武場則由祁氏據個人長處及配合劇情需要，表演凌空一字腿、朝天蹬或抱一字腿滾圓台等京班腰腿功。

要成功，劇團的個性及演員的藝術造詣固然重要；惟天時、地利、人和，亦缺一不可 —— 而「人和」至為關鍵。人際關係若搞得不好，劇團事務就很難推展順利。祁氏為人謙和，對不同輩份、地位的人都待之以禮，在演出上大家合作無間亦合作愉快。「祁筱英劇團」（第九屆）的演出特刊中，〈祁筱英與她的劇團〉一文就談及劇團在「人和」方面的優勢：

> 祁筱英領導的「祁筱英劇團」，在本港演出已是第九屆了。以單獨個人領導的一個劇團，在粵劇日走下坡，正陷不景氣的香港而言，能夠接連地演上九屆，實在是不容易的。不容否認，「祁筱英劇團」之能夠奠定這個不拔之基，是大有原因在的。
>
> 既往的八屆以來，人選雖稍有更換；但，由於祁筱英一向待人接物和藹可親，在戲行人緣甚好，誰都喜歡跟這位好好小姐合作在一起，收其「和氣致祥」之效。（……）李寶瑩、梁醒波、陳錦棠、梁素琴、賽麒麟、徐小明、李若呆和文全、王者師兩位名音樂家領導下之全體音樂員跟她合作得喜氣洋溢的融洽氣氛中可以看到的。至於經理人徐時、謝

年、編劇盧丹、提場梁玉崑等都是「開國功臣」，更自不必說了。

相信特刊所言非虛。我們可以互參羅澧銘在〈在美演出獲贈金匙〉的說法，羅氏也注意到祁氏在「人和」方面的優勢：

> 事實上她為人和易謙虛，到處人緣都好，劇藝確有突出的地方，又肯從遊名師，苦心鍛鍊，才有今日的造詣。她又尊師敬老，曾經先後師事粵劇耆宿金山和、陳非儂、桂名揚、陳鐵英、京劇名伶祁彩芬玉崑父子，執禮甚恭，個個樂於指導，悉心教授。

祁氏尊重前輩，謙虛請教，個人在藝術上自然得益不淺；即對劇團而言，幾位前輩實際上就等同極具專業實力的顧問。事實上，祁氏也非常關照劇團的「下欄角色」，羅澧銘在〈戲班人紛請她拍檔〉一文就有以下回憶：

> 筱英每次組班，由老倌以至櫃台人員，一律照他們原日的薪值支付，有加無減，同時她很體貼一般下欄角色，戲班中人所謂「老青仔」之流，因粵劇吹遍淡風，平日經已很少班落，生活困苦，一旦有老細搞班，卻又碰到少數貪婪無厭

的經理人，從中剋扣，變了苦上加苦，筱英洞悉其中弊端，物色處事公正的經理人員，照足薪額支撥，那一次湊巧她在場參觀，一班「老青仔」聽說打破從前的「老例」，不折不扣，知道是她一貫的主張，雀躍之餘，互相倡議三呼「祁筱英萬歲」，出其不意，倒把她嚇了一跳哩！

難怪祁班歷屆演出均能做到上下一心，積極進取，令觀眾留下美好的印象。

三

2023 年 7 月我正式「動工」。我把祁雁玲女士提供的圖文材料，結合個人早前輯存約二百份剪報，再綜合參考同年 4 月祁女士的專訪內容；下筆時最終決定以「演藝紀事」為本書定調。

本書正文部分原則上循時序先後為讀者展示祁氏的演藝歷程，大約以 1955 年為前後兩期的分界線。「前期」（1955 年前）：包括祁氏早年學戲、京津登台、演戲宣傳救國、因火燒戲棚而輟演、為災民義演籌款而復出等幾個重點。祁雁玲女士提供的圖文中，與這時期相關的材料極少；我補上個人從舊報中考掘所得祁氏 1936 年參與「雲英女劇團」演出的報道和廣告，在敍述祁氏前期演藝歷史這方面，算是有了具體明確的立足點。「後期」（1955 年後）：祁氏五十年代復出登台後的「紀事」則以九屆「祁

筱英劇團」為主綱，再兼及「艷群英劇團」、「清華劇團」的演
出，並為讀者細述祁氏遠赴越南、美國演出的種種。祁氏參演的
三部電影、灌錄的一套唱片，以及對「八和」母會的貢獻，都直
接或間接與演藝有關，材料雖然零碎量少，但亦有整理、保留的
價值。至如卷末交代祁氏生前安排向香港歷史博物館捐贈粵劇文
物之事，則無非為後繼的研究者提供蒐集材料的線索，並期待收
藏單位或研究者能好好利用、運用、活用這批藏品，讓藏品能發
揮其價值。「演藝大事摘要」以表列形式臚列資料，既方便讀者
查閱檢索，亦同時方便補上一些正文未及交代的零碎演藝信息。

　　本書附錄一選錄了三則當時人對祁氏的評論，讓今天的讀者
對祁氏的演藝有更進一步的認識。附錄二「祁班首本選段」則選
錄《王子復仇記》第五場，全文依泥印本過錄，保留所有「介
口」，以及唱詞上下句的標示，原汁原味。附錄三〈越南鴻爪〉
是祁氏親撰的遊記，記錄了她在越南演出時的種種見聞，文筆生
動，內容有趣，是以全文過錄，以饗讀者。祁氏這篇在報上連載
的遊記，附記了若干與粵劇有關的材料，讀者細心閱讀，當有發
現。王心帆在六十年代的《粵劇藝壇感舊錄》曾提及名伶騷韻蘭
的蹭蹬遭遇：

　　　　騷韻蘭在星埠淪落的苦況，是在金山歸來的文武生譚笑
　　鴻對我所說的。他還說出騷韻蘭寧在異地終老，決不作歸

計。這是十多年前的消息，現在如何？已寂然無聞了。

互參祁氏的〈越南鴻爪〉，才知道騷韻蘭早已客死異鄉，葬於當地的戲人公墓：

> 肇義祠是郊外一塊地方，但不見了祠的存在，可能是日久傾圮，了無痕跡，戲人公墓是留越戲人埋骨地方，荒塚淒淒，前輩名藝人騷韻蘭、猩猩仔、白婉娘均葬於斯（⋯⋯）

附錄四「台下幕後留影」中的照片與正文中的劇照插圖，則肯定可視為本書亮點：這些相片均屬首次公開，讀者閱後，對祁氏的印象一定倍加清晰。至於附錄五簡介「筱英女子足球隊」，表面上似與本書主題──祁筱英演藝──無關，但箇中那份不讓鬚眉、要與男子看齊的精神，卻與祁氏組班登台的精神是一致的，值得重視。

四

　　我為本書做的工作主要是對圖片文字等材料進行編輯和整理。為了充份、盡量利用手頭上的材料，除直接引用的內容外，本書其他內容，主要還是綜合、改編、剪輯、撮寫或移用自五六十年代舊報刊上的材料；因此我的角色或身分是「整理者」

或「編者」，而不是「著者」。本書直接或間接引用的具名材料，以羅澧銘、江陵兩位撰寫的文章較多；先此聲明，期讀者莫以「掠美」責我為感。至於書中的圖片，除少量另附說明者，其餘均由祁雁玲女士提供並允許在本書中使用；版權所限，請勿以任何形式複印或轉載。

作為首部「祁筱英專著」的整理者，我的野心並不大；只希望能夠在書中清楚勾畫出祁氏的演藝歷程，好讓讀者知道：祁筱英在上世紀五六十年代名伶輩出名班林立之時，成功地以其獨特的「京架女文武生」舞台藝術風格在藝壇別樹一幟；她的藝術既能吸引廣大觀眾，亦同時得到梨園前輩、同輩及劇評家的肯定與認同。

序言：成書因緣

祁雁玲

談母親演藝事業的專書要出版了，朱少璋先生囑我為新書寫篇短序。

我在 2019 年 5 月聯絡上朱先生，提出以母親（祁筱英）演藝為主題的出版計畫。朱先生認同我的想法，認為應該盡力為上一輩優秀的粵劇名伶留下圖文紀錄。

眾所周知，在坊間流傳有關母親的圖文材料，極為少見。母親自 1999 年逝世至今才不過廿五年，大家都已幾乎忘記了這位在上世紀五六十年代紅極一時的「女武狀元」。

母親生前曾與我合力整理舊物，最終精挑了九百多件與粵劇有關的文物捐贈給香港歷史博物館，當中包括戲服、配飾、劇本、衣箱；而當時未有送出的，包括少量劇本、一批與母親演出有關的剪報及照片。朱先生認為可以利用這批「館外」圖文材料，結合他蒐集的另一批材料，為母親編一部專書。不過朱先生當時有好幾部書稿尚待完成，答應可以安排在五年後動筆。

事隔數年，我回港再與朱先生見面，大家對出版計畫興致不減，繼續交換意見。朱先生還安排了錄音訪問，讓我在訪問對答中細細地交代了好些回憶片段。我返回澳洲休養期間，就

接到朱先生開始動筆寫書的消息 —— 幾年前定下的計畫,果然能夠成事。

母親個性低調,從不自炫自誇;本書談及她的演藝事業,內容均以紀實為主。在此感謝每一位對母親支持、關注、愛護、欣賞的人士。

編輯整理凡例

1. 引文中能反映原作者寫作風格或時代特色的用語，諸如古典用語、專有名詞、行業術語、縮略語、隱語或方言，盡量予以保留，不一定以現行的規範標準統一修改。

2. 引文字詞如在合理情況下需作改動者，諸如錯別字、異體字、句讀問題、標點錯誤、斷句錯誤，經本書整理者仔細考慮後並參考出版社的規定，統一修改；除有必要，不另說明。

3. 引文分段有不合理者，本書整理者逕改；除有必要，不另說明。

4. 引文中外加括號的省略號：（……），乃指本書整理者引用時省略，與引文原作者在原文中使用的省略號性質不同。

5. 引文中（　）內的補充文字，俱為原作者手筆。如為本書整理者手筆，則以（按：　）標示。

6. 由本書整理者推測補加的字詞句俱置於〔　〕之內，以資識別。

7. 引文內容及觀點僅為原作者個人意見，並非出版單位或本書整理者的立場。

1

祁筱英簡介

　　祁筱英（1917/1922？-1999），又作「祁少英」，原名「國英」（一作「國瑛」），祖籍廣東省東莞縣漳彭鄉，曾於中山大學附屬師範讀書。祁氏五歲學唱戲，七歲即以「女神童」身分客串登台。稍長，隨舅父吳熾森習粵曲，隨林蔭棠習南拳，多才多藝。1936年隨吳少雲領導的「雲英女劇團」在京津一帶表演，甚得當地觀眾欣賞。抗戰時期則在曲江、桂、柳一帶演戲，砥礪士氣，時有「愛國伶人」（或作「愛國藝人」）之稱。又為「方便醫院」興建大樓義演籌款，聲譽益噪。約於1942年退出粵劇舞台，戰後與梁景安（又作「景然」）結婚，婚後居港，未有所出，乃遵族中長輩建議，以祁氏親姪雁玲過繼（保留「祁」姓）。祁雁玲在港曾任職電台監製，後移居澳洲。

　　1953年12月25日石硤尾白田村火災，受災者眾，自由影人協會主席鄺山笑力邀祁氏為災民義演籌款。祁氏毅然再踏舞台，與張舞柳合演《仕林祭塔》，演出大受歡迎，知音咸請復出。

　　1955年至1968年間，祁氏積極籌組劇團，在香港、越南、美國等地演出，「京架女文武生」、「女武狀元」之名，人所皆知。1969年因丈夫得病，祁氏息影，全心全意照顧丈夫。1979年9月，祁氏喪偶，梨園好友及一眾班政家，咸望祁氏復出，一來精神得以寄託，二來可以繼續展示祁氏之舞台藝術。1985年，為答謝侯氏家族長年借出場地供放置戲箱，乃以玩票性質於3月10日在金錢村與弟子伍秀芳同台演出四天神功戲；自這一

台戲之後，正式退出舞台。祁氏晚年仍居香港，偶爾到澳洲與女兒短聚數月。1999 年 7 月 12 日在香港逝世；生前安排向香港歷史博物館捐贈包括戲服、飾件、道具、劇本合共九百多件粵劇文物。六十年代曾收納伍秀芳、陸京紅兩名弟子。

祁氏初習花旦，後轉習文武生，開山師傅是吳幗英（一作「國英」），並師事「金牌小武」桂名揚、著名男花旦陳非儂，以及京派名師祁彩芬、祁玉崑；轉益多師，藝通南北，武場功架尤為老練，技巧純熟，有「女武狀元」之美譽。又隨黃滔習唱，唱腔醇厚有勁，樸實露字。首本名劇《北宋楊家將》、《羅成英烈傳》、《寶馬神弓並蒂花》、《雙槍陸文龍》、《王子復仇記》、《錦繡袈裟》、《明月漢宮秋》。曾參演電影《魚腸劍》、《真假俏郎君》、《雙槍陸文龍》，由伶及影，亦駕輕車而就熟路。

祁氏熱心公益，為籌款而義演，當仁不讓。曾任「八和」理事及海外宣慰委員，積極參與會務；飲水思源，回饋母會。1965 年成立「筱英女子足球隊」，自任領隊，為推動香港女子足球運動先驅之一。

2

前期演藝紀事

2.1 近水樓台，立志學戲

　　祁筱英原籍東莞，所謂「一門三進士，九子十登科」，東莞祁家書香世代，到了祁筱英父親那一代，以經商為業；但家庭成員大都喜愛音樂而且懂得音樂，家中藏有很多中西樂器，完全可以組成一個有規模的中樂團。祁筱英對中樂樂理早有認識，而且懂得奏洋琴。她在廣州中山大學附屬師範讀書，亦以修習音樂、圖畫、美術為主；藝術才華，早已顯露。

　　祁筱英早年學戲並非一帆風順，她曾在《文匯報》上親自回答戲迷讀者的提問，談及年幼時學戲的經過：「說到我學戲，家庭給我不少阻礙。因為我的父親很看不起戲人，常常對兒女們說：成人不成戲。但我由於對戲劇的興趣很濃，不管他的阻止，仍是拜師學戲。幸然媽媽很疼我，因為我學戲，媽曾跟爸吵過不少次嘴。在我和媽媽的合力力爭下，把爸爸的舊思想推翻倒，正式從事戲劇工作了。」她又在《真欄日報》上回答戲迷讀者的提問：「對我從事戲劇工作最大幫助的，當然就是我媽媽，其次就是師傅。」祁父最終還是接受讓女兒學戲、演戲，讓女兒的演藝天份得以充份發揮。祁筱英在接受《娛樂之音》訪問時說：「本人兒時便醉心劇藝，而且更喜歡模倣劇中人的姿態演出，因此家父為了完成本人的志願，從小便讓本人在京班客串演出。」

　　祁家雖不是梨園世家，但祁筱英的祖父卻是標準戲迷；這位

戲迷祖父，對祁筱英影響極深。《精華報》上由「神桂」執筆的報道說：「查祁伶出身於東莞望族，閥閱世家，其祖父祁翁，乃為一正牌粵劇戲迷，每有名班到莞城或石龍戲院開演，祁翁必為座上周郎，祁筱英還在髫齡，以生得聰明伶俐，甚得祖父鍾愛，視如掌上明珠，每觀劇，必攜愛孫女以俱，因此祁伶亦成為一小戲迷，每觀劇歸，輒持竿弄棍，伊呀而唱，模倣劇中人做作，雖然年紀幼稚，但其記憶力甚強，模倣劇中表演有文有路，表情唱做，頗能中規中矩，祁翁顧而樂之，每有餘暇，弄孫取樂，必命其倣做某劇某伶以為戲，並指導其如何唱做，此不過家庭樂遊戲性質，詎祁伶聰慧過人，聲入心通，六七歲即能唱所聽到之戲曲，做作表情，亦似模似樣，祁祖異之，認為此女若得名師指點，日後紅氍毹上，必成為紅伶，蓋於此時，已有心使其習戲，以發展其戲劇天才。」

此外，祁筱英的母親吳氏，熱愛戲劇，而吳氏的兄弟叔伯更與戲劇關係密切：音樂家吳星房在上世紀二十年代於廣州市設立「移風劇社」，吳熾森教授粵劇，吳欽堯組粵劇團。事實上，祁筱英學戲的開山師傅吳幗英和吳尚英，正是「雙英倩影」女戲班的台柱 —— 二人正是吳星房的女兒。話說吳星房頗有資產，是日本留學生，學成歸來，對粵劇深感興趣，不滿足只演「堂會」，還要自己做班主，經營班業，並訓練包括兩個女兒（幗英、尚英）在內的粵劇新人才 —— 祁筱英便是追隨表姐吳幗英

學藝的。吳幗英學習花旦，師傅崩牙成是二十世紀初著名小武，與曾來 —— 名伶曾三多的義父 —— 同一班輩。崩牙成退出舞台之後，在香港電車路附近經營「崩牙成藥局」，售賣班中跌打藥。祁筱英在七八歲學戲時本來是學花旦的，為何後來會轉習小武、文武生行當呢？且看她在《文匯報》發表的〈談談我自己〉，便知原因：「我演文武生的原故有二，第一因為我個子高，和聲線粗；所以一些前輩們都贊成我做文武生，像我這般高的個子如果演花旦，實在有點那個啦。其次，由於我自小便喜歡舞台上雄赳赳的文武生，所以一開始學戲便有意做女文武生。不過小時自己沒有主意，六七歲時以花旦姿態演出，到了十多歲便放棄花旦來做文武生了。」

祁筱英學戲雖然有親戚提攜，可謂「近水樓台」；不過，叔公（祁母吳氏的叔父）做班主雖不是靠演戲謀生，但訓練相當嚴格。祁氏依然要着紅褲、趯手下；按照古老粵劇的規矩學習，要練習掬魚、翻跟斗、打級番、擘一字馬，打好基本功功底。

2.2 京津登台，嶄露頭角

　　祁筱英十五至十九歲時，已隨劇團在南洋、香港等地演出，而在京津演出就特別值得一記。

　　據羅澧銘在〈「女武狀元」祁筱英〉中憶述，祁氏十五六歲時結識一位同學趙婷婷，二人年紀相若，性情相投。趙小姐的父親趙靜山是大鹽商，家財豐厚，最愛這位掌上明珠；趙小姐可謂要風得風，要雨得雨。她要求父親組織一個戲班，去北京公演。亦難得有這樣一個慈父，竟不吝嗇，出錢讓女兒做班主，率領劇團，由祁筱英做文武生，吳玉貞做花旦。劇團中大都是十五六歲的女孩子，浩浩蕩蕩，向北京進發。因為趙靜山在北京認識不少軍政要人，一封電報，便關照妥當，沿途還有軍警保護。北京當地市民，初時見許多女生排列隊伍，以為甚麼大人物抵步，後來才知道是一批演戲的女孩子！不過，憑趙靜山的面子，居然有許多名流及太太團每天都去戲院捧場，以一個地方性的劇團，在京劇鼎盛的首都開演，本來就是「小巫見大巫」，哪知當地觀眾卻認為這班女孩子演出很落力，武藝可觀，一時交口稱譽，吸引了不少好奇人士購票入座欣賞；單是北京一地，就演出三四星期之久。趙小姐初任班主，倍感興奮，要求父親繼續安排演期，於是又拉箱去天津演了兩個星期。事實上，京津的粵僑很難有機會看到粵劇，一時間覺得是次演出是一件不可多得的大事，還邀請外

省朋友觀劇。出乎一般人的意料，劇團收入大有可觀，而「祁筱英」三字，亦在京津兩地響起來。祁筱英更藉此機會，與京劇名伶交往討教。她認為他山之石，可以攻玉；京劇的特殊優點，大可與粵劇融會貫通，不必墨守成規。

五十年代祁氏在接受報章訪問時，雖然未有提及上述事情，但卻在訪問中親口說十五歲到京津演出時曾住在趙氏北京的寓所，在訪問中也提到趙氏父女。祁氏憶述當她要離開北京時，竟有百多名女生親到車站歡送，令她感動得流下淚來。

除了上述回憶片段外，有事實可證者，祁氏在此時期曾跟隨「雲英女劇團」到過各地演出。「雲英女劇團」由吳少雲領導，劇團演員均為十五至廿五歲的少女，為「坤伶」劇團 —— 即「全女班」。「雲英女劇團」的演員主要選拔自「錦繡女劇團」、「廣寒仙影劇團」和「雙英劇團」，均為精英。「錦繡」曾在墨爾本（當時稱新金山）演出，「廣寒仙影」曾在日本演出，「雙英」曾在南洋諸埠演出，「雲英」則到過美國、廣東、香港等地演出。「雲英」主要演員二十四名，天津《大公報》上的幾則廣告，祁氏的名字都排在首位（當時名字是「祁少英」）。演員名單如下：

祁少英	黃師俠	林玉月	靚醒華	謝劍飛	陳潔英
子喉八	鍾少霖	黃寶瑤	明星女	李翩仙	白秋水
陳麗卿	林少杏	李冠英	風情有	笑蘭香	美如珍

黃少福　周文德　鍾鑽鈞　雙文非　張玉蟬　賴五娘

附帶一提：六十年代祁氏收納陸京紅為弟子，陸京紅的母親正是「雲英」劇團成員之一的李嗣仙。

　　1936 年 8 月 15 日至 9 月 3 日「雲英女劇團」在天津「北洋戲院」登台，劇目除《賀壽》、《送子》等例戲外，正本和齣頭為：《孔雀開屏》、《明珠寶劍》、《血淚滴良心》、《石上七星梅》、《姑緣嫂劫》、《夜明星》、《愛情魔力》、《俠侶姻緣》、《雙蛾弄蝶》、《白虎照紅鸞》、《神秘爹娘》、《天河配》、《仕林祭塔》、《山東響馬》、《呆姑爺》、《鹹水淚賣馬蹄》（劇名疑有誤）、《五元哭墳》。9 月初，劇團自天津轉往北京的吉祥戲院、哈爾飛戲院演出（演出劇目未詳）。10 月初，劇團由北京轉往唐山市演出，惟當地配套設施未能配合演出，劇團決定重返天津。10 月 7 日重到天津，演出劇目有《陣陣美人威》、《贏得女娘薄倖名》、《誤作大舅為情子》（劇名疑有誤）、《醋淹藍橋》、《怕老婆》。

　　「雲英女劇團」搬演的劇目非常「多元化」：《石上七星梅》是千里駒、靚少鳳戲寶；《醋淹藍橋》為千里駒、白駒榮戲寶；《雙蛾弄蝶》、《姑緣嫂劫》、《陣陣美人威》為薛覺先戲寶；《白虎照紅鸞》是桂名揚戲寶；《山東響馬》為周瑜利戲寶；《孔雀開屏》是陳非儂、白玉堂戲寶；《仕林祭塔》更是經典名劇，李雪

芳就憑此劇走紅。其中《天河配》一劇則可說是「因時制宜」之作，劇團在天津演戲適值七夕佳節，乃安排上演應節應景的《天河配》，演出大受歡迎，一連點演數晚。《天河配》由笑蘭香飾演七姐，由祁氏飾演牛郎；1936 年 8 月 25 日上海《戲世界》（三日刊）有「白葦」對劇團演出的簡評：

> 廣東雲英坤角粵劇團，自去天津出演北洋後（按：意思是到天津的北洋戲院演出），津市之粵籍同鄉，每日必往捧場，頗極一時之盛，特排演新《天河配》，已於前昨諸日上演，以笑蘭香飾織女，祁少英去牛郎，均為該團台柱，演來自是生色。加之新式佈景，五光十色，精彩非常，故連日上座特佳（⋯⋯）。

據此推斷，劇團演出是頗成功的。

1

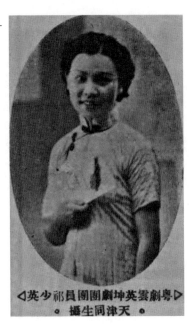

◁粵劇雲英坤劇團團員祁少英▷
• 天津同生攝 •

2

1 《北洋畫報》1936 年第 29 卷第 1440 期
　少女時期的祁筱英
　（照片由朱少璋提供）

2 天津《大公報》1936 年 8 月 15 日
　（照片由朱少璋提供）

2.3 愛國伶人，不讓鬚眉

抗戰時期，粵省府在曲江，藉義演籌款，祁氏既學有初成，乃在舞台上大顯身手。當時居留曲江的同胞，無人不知道祁筱英的名字。祁氏抗戰時期赴韶關，適逢舅氏吳欽堯組成劇團為抗戰宣傳，她便與胞妹筱鳳參與演出。期間復自組「祁筱英粵劇宣傳團」在桂、柳一帶演出，搬演《張巡殺妾饗三軍》等名劇，砥礪士氣，時有「愛國伶人」之稱。《精華報》云：「（按：祁氏）隨即挾技北上，在京滬平津各大都市獻演，乃於此時，獲識京劇紅伶祁彩芬，亦驚其天才，認為前途無可限量，乃將京劇北派武技授之，祁伶深識學無止境之道，虛心學習，南北劇藝，一爐共冶（……）烽火蔓延南國，敵人登陸於大亞灣，甫十日，而穗垣淪陷，祁氏不甘作亡國順民，舉家北上，遷居於戰時省會曲江，祁伶以國家民族已到危急存亡之秋，凡是國民一份子都應盡有錢出錢，有力出力之責，於是乃奮袂而興，組織劇團，在曲江及粵北各地演出，所演劇本，都為忠義節烈歷史名劇，激發同胞愛國心，宣傳抗戰救國，不遺餘力，與關德興分庭抗禮，獲致愛國伶人之美譽（……）。」

除了宣傳抗敵意識的演出外，筆者還找到祁氏在抗戰期間以「廣播」形式宣傳抗敵。例如她在 1939 年 3 月 10 日電台播音節目（香港）上與張舞柳合唱《送征人》；6 月 7 日與周景伊、周

景武、李少白、鍾素鞶、白梨、施美萍、張雪英合唱《烽火報家
書》；8 月 29 日唱《柳營自嘆》；1940 年 2 月 22 日與黃錦裳合唱
《棄節盡忠》。演唱的內容都與戰爭軍事、忠義節烈或憂國憂民
等主題有關。

2.4 轉益多師，藝通南北

　　祁筱英既有粵劇的良好基礎，再習京劇的各種技巧，當然比別人優勝一籌。她師事極負時譽的京劇刀馬旦祁彩芬、祁玉崑，父子二人翻打跌撲，無一不精。祁彩芬與梅蘭芳同一班輩，初期的「梅蘭芳劇團」，祁彩芬常有參加。祁彩芬誨人不倦，與筱英復有同宗之誼，更視如子姪，悉心傳授。談到祁筱英師事吳幗英吳尚英姐妹、祁彩芬祁玉崑父子，也不得不提及她亦曾師事「金牌小武」桂名揚。

　　桂名揚稱「金牌小武」，其唱做以「馬形薛腔」、「文戲武做」、「武戲文做」為特點，自成一家。據《明星日報》說：「她（按：祁氏）年僅七歲，便從金牌小武桂名揚（桂太史第八子）習藝，『八哥』見她聰明伶俐，好學不倦，認為孺子可教，便將全身武藝，悉心傳授，她亦心領神會，苦心習藝，僅三年，盡得『八哥』秘奧。」報道說祁氏七歲拜桂氏為師未知是否屬實？若是事實，當在三十年代桂氏赴美演出前後。祁氏七歲拜桂名揚為師的說法，有待進一步證實，姑在此先記一筆，以待高明。

　　事實上，1955 年祁氏復出自組「祁筱英劇團」，籌組首屆演出時確曾禮聘桂名揚指導，《星島日報》上有桂氏題贈祁氏「青出於藍」四字，又《明星日報》報道劇團開鑼演出首夕（1955 年 10 月 24 日），桂氏在祁氏的箱位坐了很久；可證桂氏十分關

注、支持祁氏的演出。劇團首三屆（至 1956 年 6 月為止）演出都聘請桂氏指導演出及參訂部分劇本。

戰後未久，桂氏雙耳「重聽」，無奈被迫息影家園，在港期間對祁筱英多有指導。他常讚許筱英天賦獨厚，身段軒昂，扮相好，嗓子亮，加上勤懇有毅力，有戲癮，不畏難，肯研究，是「女文武生」中不可多得的人才，值得新紮師兄師姐們效法。桂氏在電台的伶星訪問節目中，曾公開承認祁筱英是他的弟子。祁氏說，桂名揚主要教她文場戲的內心表演，例如出手與關目，又教她在劇情發展上怎樣以表情刻畫感動觀眾。

又早在 1954 年，祁氏精益求精，曾在「香江粵劇學院」習藝，而學院的創辦人就是著名男花旦陳非儂。對於祁筱英，陳氏另眼相看；他在《粵劇六十年》中就曾提及這位「帶藝拜師」的高足。祁氏入學不久，即與陳非儂同台演出。陳非儂還為這名高足寫過文章，細談他對祁氏的期許與勉勵。這兩篇文章相信很少讀者看過，全文引錄如下：

〈待我品題祁筱英〉（《戲迷日報》1956 年 1 月 4 日）：

現在粵劇的衰落，與及人材的缺乏，實為數十年來所罕見，以一個戲劇集團而論，最重要的就是文武生、花旦、丑角，已成名走紅的可勿論，單就這十年來而言，後起的藝壇新血，能夠在短短的期間，而能練得演唱出色，為人稱道

者，首推女文武生祁筱英。祁筱英當幼年時，便醉心音樂，嗜愛戲劇，因此隨着女小武吳幗英學習，本來繼續下去，早早就可以成名，可是從前女班，未為社會人士重視，演唱地方，多數在於各大公司的天台，或是遍走四鄉台腳，若是在大都市的戲院中頗難度得台期，即或有之也是暫時性質，難收旺台之效，尤其是女文武生一角，仍未得到觀眾的愛護，認為是姐手姐腳，難有台風，故凡女班，皆着重於花旦，文武生不過次要地位而已，比諸男班之側重生角擔綱，大有分別。猶憶當日之東瓜、曾瑞英、細蓉、陳皮梅、黃侶俠輩，雖能在女班中叱咤風雲，然較諸朱次伯、薛覺先等，卻難望其〔項〕背。獨是今日的任劍輝之走紅，實是鳳毛麟角，萬中無一也。查祁筱英當年，因有鑑於當前環境，迫而中途退出戲行，她亦有她的聰明之處，因男大當婚，女大當嫁，人的常情，祁筱英又怎能例外？但她結婚後，對藝術仍眷眷不忘，目睹當前的任劍輝紅透半邊天，未免有所感動，對於戲劇興趣，隨着死灰復燃，因而投到我的香江學院門下，求取深造。經過時日的練習，余認定她終非池中物，故力勉她堅持意志，不可動搖。這樣英才，豈可埋沒？在余悉心指導下，未及三月，竟能出台唱演，時值本港婦女會演戲籌款，因而邀她參加，與我合演《樊梨花》「收乾仔」一場，覺其一做手，一關目，莫不純熟自然，觀眾同聲讚賞，認為後起

優秀人才，前途當無限量。自經此次登台之後，她亦已有信心，天天吊嗓，研究唱工，更聘北派武師，勤學不輟，故於日前組班在高陞戲院（按：舊稱「戲園」，本書統一用「戲院」，下同）演出，竟能收旺台之效，進步之速，一日千里，今獲一舉成名，殊非倖致。余嘗謂凡學戲之人，必須堅定宗旨，勤心苦練，方易成功，尤其是基礎未固，而先自滿自大，實不應該。蓋師傅不過教以形式，自己仍須努力。要知藝術固無止境，應博取百尺竿頭，更進一步，始能達到峰顛，倘每一學戲者，能以祁筱英為借鏡，則新血繼續產生，自屬不難，而粵劇前途，光明在望也。

〈勉祁筱英〉（舊剪報，出處未詳，約發表於 1956 年）：

當 1954 年 2 月，祁筱英到我學院習藝，那時我便發現她賦有特殊的戲劇天才。經過一個月的短少時間，竟能唱演兩場大戲，其進步之速，實為歷來戲行中所少見。及屆三八婦女節在高陞戲院演劇籌款，主事人邀予參加義演助慶，我便乘這個機會，介紹祁筱英和我拍演一幕《樊梨花》「收乾仔」，藉此欲試試她的膽量如何。那時祁筱英還謙虛地不願參加，她深怕資望太淺，不能夠應付。後經我再三鼓勵，她便提起勇氣，隨着我登台演出。在那時一般觀眾對於祁筱英

名字，雖感到陌生，然已留下一個深刻印象了。因她那時的演技，尚屬稚嫩一點，故無意中仍露出有點女人的姿態。但演來能中規中矩，沒有甚麼漏洞，已屬難能可貴。及後她苦練武工，〔得〕北派名師祁玉崑指導，於是藝術蒸蒸日上，更得前著名的文武生桂名揚循循善誘。而她本人亦勤學不倦，近聞祁筱英在家務紛紜中，每日仍抽出時間苦練，更編定一部歷史武艷袍甲名劇《雙槍陸文龍》，打算在最近度得院期，再行組軍上陣。屆時又有超卓的技術表演。所謂士別三日當刮目相看，進步神速，一日千里。余對祁筱英之讚揚，絕非懷着甚麼情感，照事論事，應讚則讚，應彈則彈，這是衷心的話。像戲行中如祁筱英之才，實不易得。但願多踏些台板，經驗自能豐富，前程無限，可為預卜。祁筱英其勉之。

2.5 因火輟演，因火復出

抗戰時期祁氏在曲江一帶演戲，約在 1942 年，戲棚發生火警，燒光了戲箱及私伙戲服，只好停演。戰後她與梁景安結婚，決定息影，隨夫居港從商。

據羅灃銘憶述：祁氏婚後本來養尊處優，從未作東山復出之想，但她認為學問如登高，必須達到顛峰狀態，才有精神，尤其是戲劇藝術，熟極生巧，最忌一曝十寒，所以多年來家庭燕居，仍孜孜不倦地學習和練功。事有湊巧，祁氏在港家居尖沙咀區，認識殷商李幼藩，李君嗜愛戲劇，太太花影影，是金山著名伶人，返國後即息影舞台，優遊林泉，夫婦俱很喜歡栽培新血，希望下一代藝人，能夠繼承前輩傳統藝術，特別撥出五樓大廳，讓新人延師學藝，繼續練習，不特供給茶水食品，還有工人使喚，來者不拒，金吾不禁，任由大家自由發展。音樂名家林兆鎏，曾經有一個時期，在該處指導唱曲；常到「五樓」學習的，除祁氏、吳君麗之外，尚有南紅、陳寶珠、鄭幗寶等一班肯用功的後起之秀。祁氏和吳君麗性情投契，友誼淵源，便是種因於此，為後來她們還願合作的張本，但這時祁氏只是興趣所趨，不想幼年辛苦學來的基本功夫，完全拋棄，因此繼續研究，作為閨中消遣良方；因她不大喜愛應酬，更不嗜好打牌；而起初亦沒有東山復出的念頭。

　　然則為甚麼祁氏會突然東山復出呢？説起來也很有趣：她初時在曲江因戲棚火災，燒了衣箱，才被迫卸下歌衫，估不到後來同是因為一場大火，又把這位「女武狀元」引出來，與觀眾再次見面。1953 年 12 月 25 日石硤尾的一場大火，災區遼闊，難民眾多，本港熱心人士，踴躍捐輸，戲人致力社會慈善福利事業，從未後人，乃於 1954 年 1 月 20 日在北角大世界遊樂場義演籌款。當時自由影人協會主席鄺山笑力邀祁氏義演為災民籌款，而幾位早年曾在曲江看過祁氏演戲的太太，亦鼓勵她復出，為難民多籌一點款項，並願意呼徒嘯侶，替她捧場。祁氏一來靜極思動，二來覺得義不容辭，乃重新添置一批私伙，與張舞柳合演《仕林祭塔》。祁氏在劇中扮相軒昂，演出時手腳俐落，斷非初出茅廬者可比，觀眾不期然查根問柢，想知道她是不是從戲班出身，抑或只是「閨秀」業餘演員。到了「西區婦女會」義演籌款，她又應邀與「香江粵劇學院」的老師陳非儂合演《樊梨花》之〈認子〉，她反串飾演薛應龍，表演「朝天蹬」（一作「朝天鐙」，下同；即舉高一腳，腳底朝天，與頭部相並）及其他功架，加以扮相軒昂，身材相配，嗓子洪亮，又引起不少觀眾的注意。這麼一來，班政家也注意到這位女文武生，乃慫恿她東山復出。這時，祁氏的一班梨園友好，亦紛紛勸駕，她才有點意動。但她自念已息影十多年，恐藝術丟疏，又擔心古老排場，不為時尚，乃在復出之前，經過充份的準備和考慮，並與前輩名伶商

量，終得「金牌小武」桂名揚、「功架小武」陳鐵英兩位前輩肯
定，稱之曰「能」，她才決定組班，重踏氍毹。

　　祁氏因着是次（1955 年）復出組班的決定，重新開展她多
姿多彩的演藝事業。

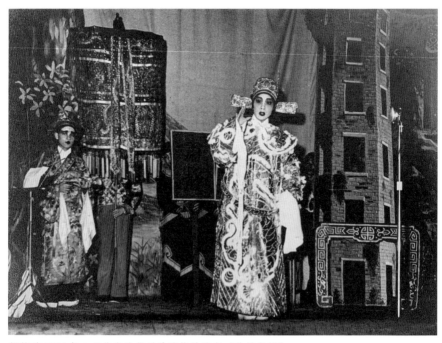

祁筱英 1954 年 1 月復出為災民義演籌款演出《仕林祭塔》

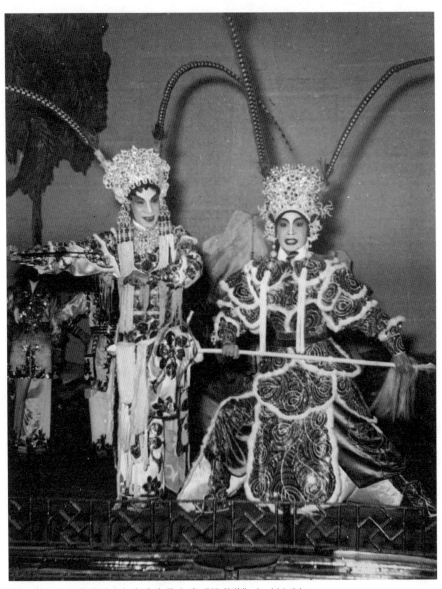

1954 年 3 月祁筱英（右）與陳非儂合演《樊梨花》之〈認子〉

3

後期演藝紀事

3.1 祁筱英劇團

第一屆

　　1955 年 10 月 24 日起，第一屆「祁筱英劇團」在高陞戲院搬演由蘇翁編撰的《北宋楊家將》和《羅成英烈傳》，兩齣都是以武打為主的新劇；特色是：融會北劇精華，保持粵劇風格。「女文武生」真正擅長「把子戲」的並不多，尤其是「擘一字」和「耍令旗」，手腳俐落，向所罕見。為隆重其事，祁氏禮聘桂名揚出任劇團指導。這一屆班台柱是：祁筱英、鄭碧影、麥炳榮、南紅、少新權、梁醒波。

　　開鑼首夕先演例戲《六國大封相》，由李學優、朱少坡、梁醒波、鐵甘羅、麥炳榮、梁志覺飾六國王；尹靈光、何柏光、鐵潤棠、祁筱英等飾元帥；梁志覺、鐵甘羅、朱少坡、李學優等飾高帽；邱玉兒跳頭羅傘架，後再與姚玉蘭去宮燈；李安妮、陳寶珠、白梨香（一作「白莉香」）、南紅等推過場車；鄭碧影推尾車，少新權坐車。當晚推過場車的陳寶珠正是後來的「影迷公主」；李安妮則是花影影的女兒、祁筱英的「契女」；白梨香是梁醒波的女兒梁葆貞。

　　當晚不少名人捧場，觀眾席上有：桂名揚、關影憐、吳楚帆夫婦、陳錦棠夫婦、蘇少棠、蕭仲坤、黃金愛、成多娜（女班

政家）、陳非儂、陳露薇夫婦、黃炎（班政家）、袁一飛、蔡文玉、何郎、紅綾女、黃燕玲、鄔細珠、何鳳儀、李舜華（上海妹的女兒）等等。

《北宋楊家將》演天波府故事，劇情不算新但演員卻甚有發揮空間，觀眾受落，連日日場一再點演。《娛樂之音》於首演翌日有詳細報道：「齣頭戲《北宋楊家將》，繼封相完畢之後獻出，祁筱英之楊延昭，天波府代罪與御前告狀兩場，均以其優異功架藝術，把劇中人個性發揮得淋漓盡緻，其身型台步唱工，恰到好處，牛榮分飾楊七郎與八賢王，使出渾身解數，益增全劇氣氛，鄭碧影懷春少女，逼綁檀郎，其內心表情之佳，確屬無懈可擊，梁醒波飾朱教練，憑其超卓演技，直使觀眾有目不暇給之感，據記者探悉：因該劇今明兩晚留座情形，仍甚熱鬧，是以班方乃決定於明日（廿六）星期三日場仍演該劇，據該班大旗手徐時語記者：『祁筱英劇團』茲次度期於高陞戲院演出，演期係以一周為限，因正印花旦鄭碧影乃從影事百忙當中抽暇效力，所以『祁筱英劇團』雖為一具有健全組織之長期班，但其下次復組，當有待於作重新部署，始能確定云。」1955 年 10 月 28 日香港《大公報》「大戲座談會」專欄談及此劇，談到戲中飾蕭太后的文良玉與武師大打脫手北派，踢槍無一次失手──可見祁班班底的實力了。

同屆班推出的另一部新劇《羅成英烈傳》亦受觀眾歡迎，是

以羅成故事改編的劇本。京劇有《羅成叫關》，粵劇有《羅成寫書》。粵劇名小武東生即以擅演《五郎救弟》及《羅成寫書》享譽梨園。東生本是二花面出身，飾演羅成，單腳寫書歷二三十分鐘之久，有唱有做，聲情激越；戰時羅品超亦演過東生的「單腳寫書」功架。祁筱英演羅成寫書時，單腳唱做亦歷時約十五分鐘，已很不容易。她還有兩種「獨到功夫」：擘一字和耍令旗，非他人所能及。她刻畫「淤泥河」馬蹶人翻的狀態，十分精細，擘一字配合馬鞭姿勢，象徵馬蹄蹶倒，又從一字腿的起伏，表現這匹馬不受控制，運用之妙，表演之佳，真令人拍案叫絕。「耍令旗」手段純熟，配以矯勁靈巧的手段，觀眾不自覺地又報以熱烈掌聲。祁氏息影多年，一旦復出，觀眾十分受落。

祁氏久休復出，深知好的開始是成功之一半，因此事事親力親為，排演新戲更不能「台上見」。據江陵在《星島日報》上說，新劇劇本在正式演出前早已印送各演員：「筱英劇團上演的兩部戲：《北宋楊家將》和《羅成英烈傳》，是老早準備好的，現在距離演出還有十餘日，已經分送藝員了，即使各藝員沒有太多時間去研究，但至少用一些時間把整個劇本看一遍，熟劇情，揣摩劇中人性格，看看在那一場那一節能夠容許有甚麼動作，和怎樣表演才是合襯；再其次，看看有甚麼地方不對，作善意的而非自私的改革，都是追求演出美滿成績的不可缺的準備。我以為：作為一個藝員大家都很清楚這些卑卑無足道的小道理，但知易行

難，往往由於劇本遲遲交到甚至是等你化裝時才送到，你叫藝員怎樣應付？優秀的藝員為了這一點，就損害了演出水平，我覺得太不值得。」

是次演出，劇團以「藝通南北」四字作標榜，強調祁氏融會南北的劇藝特點，為新班建立特色與個性，配合適當的劇本，果然令廣大觀眾留下深刻而良好的印象。演出特刊中有一篇由「翠鳳」執筆的文章，就談及「藝通南北」的含意：

經過悠長的籌備時間的祁筱英劇團，今天和觀眾見面了，這個劇團不但堆集了最優秀的演員而且擁有藝通南北的女文武生祁筱英，她的名字對觀眾也許極其陌生，首先會泛起一種錯覺，以為她憑倚了宣傳或者輝煌的衣裝，意圖攫取所能有的影響，這使作者不能不坦率地為她寫幾句話：

茲先要認清的是「藝通南北」四個字。「南」是指粵劇，她在五歲就學戲了，算得是「紅褲子」出身，她有一個親戚拜「崩牙成」為師，她也跟着習練，所以，粵劇一切基本的武藝，是經過一段嚴格訓練的時間。

到今天她的武技如「劈腿」、「朝天蹬」等也還「在身」，未嘗不是得益於少年時代的苦練。

她現身舞台的時間雖然不久，婚姻生活雖然可以沖淡藝事的興趣，但她一直保持熱愛戲劇的意志，所以，她有過一

段時間在北方，也不斷觀摩平劇，並和平劇朋友相互往返，研究劇藝，正由於對於其他劇種包括平劇的舞台技巧有它特殊的優點，她就憧憬是否能夠在粵劇裏綜合融和了一切粵劇平劇優秀的技巧。這說說，想想，和我們這些理論家還不打緊，假如要認真地實現這種憧憬，那只有像祁筱英先有過粵劇根柢再從事平劇技巧以鍛鍊能作初步的嘗試。

所以，她到了香港，雖然有過幾次成績突出的義演，大家都勸她復出，但她為了實現她的理想，她堅決地拒絕。但，這並不等於說放棄，相反，她跟平劇著名男刀馬旦祁彩芬和他的公子玉崑習練平劇武功。彩芬過去和著名武生蓋叫天齊名，翻打跌撲，無一不精。她經過一年多的無間寒暑風雨的習練，不但獲致貨真價真的技巧，經過一番綜合粵劇平劇功架、武功，以至一切舞蹈性動作的研究，這回東山復出，就把這些內蘊血汗的研究，認真地作初次的嘗試而且爭取觀眾的考驗，她的身材適中，扮相俊秀，嗓子明亮，尤屬餘事。

我希望觀眾不會說：「藝通南北」是誇大的宣傳。

這一屆演出有兩則見諸《明星日報》的「花絮」，堪記一筆，迻錄於下：一、有「女武狀元」之稱的陳艷儂觀劇後，由友人介紹到後台與祁氏見面，二人由是結識 —— 兩位「女武狀元」日

後合組「艷群英劇團」，一時成為藝壇佳話；二、祁氏在《羅成英烈傳》演「耍令旗」，鑼鼓起處，在後台重溫劇本的波叔（梁醒波）即到樂池附近觀看，邊看邊叫好，對太太説：「祁筱英咁就食咗糊嘅嘞。」

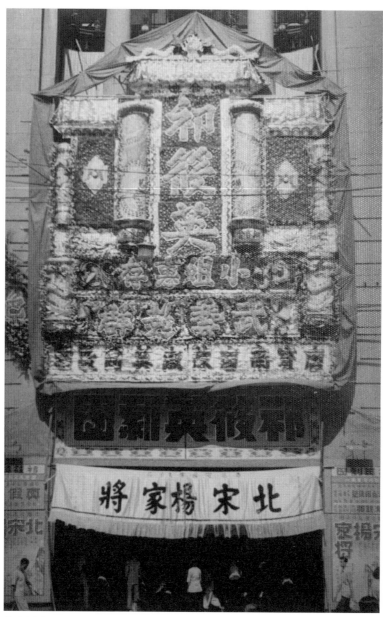

戲院門外大花牌

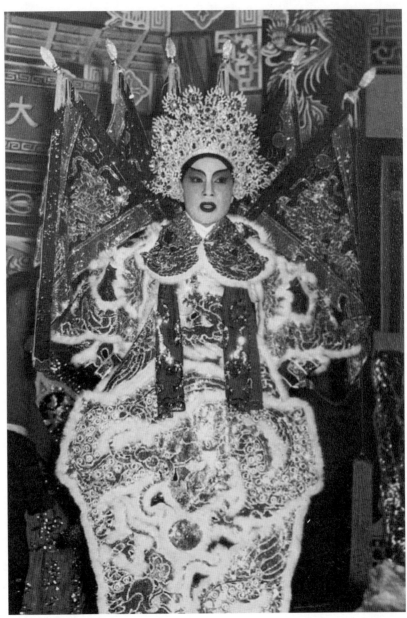

「祁筱英劇團」第一屆演出《封相》劇照

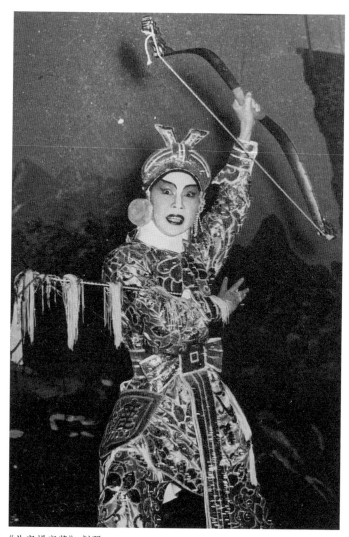

《北宋楊家將》劇照

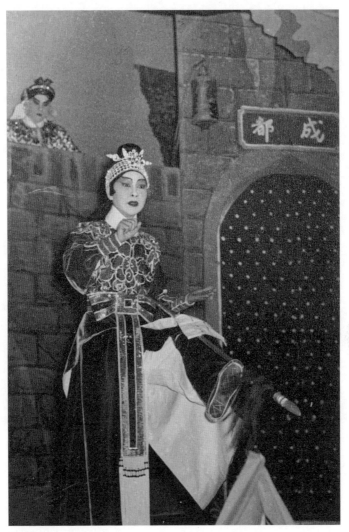

《羅成英烈傳》劇照

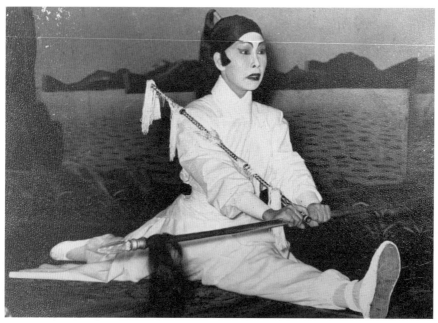

《羅成英烈傳》劇照

《星島日報》上刊登桂名揚「青出於藍」題辭

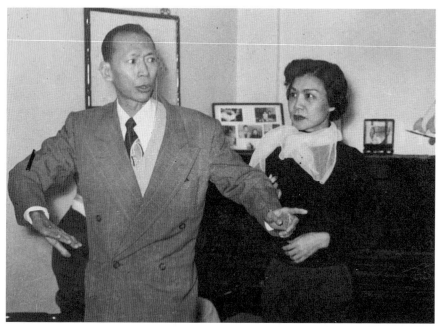

桂名揚（左）指導祁筱英

1 桂名揚（左）指導祁筱英
（照片由桂仲川先生提供）

2 桂名揚（右）與祁筱英在後台
（照片由桂仲川先生提供）

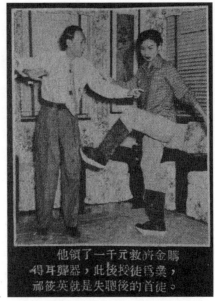

他領了一千元救濟金購
得耳聾器，此後收徒為業，
祁筱英就是失聰後的首徒。

1

2

第二屆

1956 年 1 月 9 日起，第二屆「祁筱英劇團」在九龍東樂戲院演出七天；劇目《北宋楊家將》和《羅成英烈傳》，與首屆相同。

五十年代交通不便，九龍與港島一海之隔，觀眾很少為了看戲而「過海」的。因此劇團在港島「高陞」演完，移師九龍「東樂」大可以不必換戲，因為面對的是另一群觀眾。更何況，這兩齣劇在港島首演時已大獲好評，居住於九龍的觀眾都渴欲一睹這兩部名劇。

這一屆在「東樂」演出的班，台期本來是 1955 年 12 月 12 日，但由於湊不齊台柱，只好作罷，乃順延至 1956 年 1 月。本屆六位台柱是：祁筱英、任冰兒、黃超武、南紅、少新權、歐陽儉。由於新加入的成員不少，祁氏認真，重新「講戲」，讓新成員易於適應和配合。1 月 4 日各演員齊集於祁府認真交流，桂名揚、祁玉崑亦出席指導，桂氏在講戲時還邊講邊示範做手。此外，祁氏更藉重演的良機，進一步修訂劇本，務求盡善盡美。與此同時，澳門那邊的搞手邀請祁氏赴澳作賀歲演出，祁氏以班聲初起，未宜急進，乃婉拒。

是次祁氏與花旦任冰兒配搭，亦極恰當。據《娛樂之音》在 1 月 12 日的報道：「此劇將由祁筱英飾羅成，彼於叫關一場，大

演京派正宗藝術，單腳寫書，巧耍令旗，其擔戲之重，比《北宋楊家將》有過之而無不及的地方。其次，在這一屆『祁筱英劇團』中以正印花旦姿態露臉紅氍毹之任冰兒，尤為惹人好感，蓋冰兒之演技，特入木三分，而歌喉清脆悦耳，尤其繞樑三日之感。」

羅澧銘在 1 月 13 日的《星島日報》上發表〈「奇女子」祁筱英〉一文，大談祁氏的劇藝：

　　最近與摩納高王子蘭尼爾訂婚的美國電影明星姬莉絲嘉麗，是費城百萬富豪的建築商底女兒，她具有藝術天才，置身銀幕，不久便紅到發紫，所主演的片子，高據票房紀錄，所以美國的《時代雜誌》，特別替她特寫一篇文章，稱她做「奇女子」。

　　現在我為甚麼要標題：奇女子祁筱英？自然我亦有充份的理由，我覺得她兩人間最相類之點，就是大家俱性耽藝術，不停地努力奮鬥，不因自己環境安裕，養尊處優，而疏於練習。我從「老叔父」口中知道她從遊崩牙成、吳國英學戲的時候，是她底叔父（按：應是「舅父」或「叔公」）做班主，她一樣要着紅褲，趕手下勤練「掬魚」、「翻跟斗」、「打級番」、「擘一字」等基本功夫，息影已歷十三個年頭，她還是念念不忘早年成就的藝術基礎，更延聘平劇極負時譽的刀馬旦祁彩芬玉崑父子，學習北派「翻打跌撲」的武工；

做工則師事粵劇耆宿陳非儂宮粉紅伉儷，唱工則揣摩桂名揚的跌宕抑揚，富有情緒的腔韻，由名音樂家林兆鎏日夕伴奏指導，規定時間，風雨不改，使唱、做、念、打、藝術，平衡發展，融會北劇精華，而始終保持粵劇的風格，這就是粵劇日走下坡中的「奇」蹟。

祁筱英第一次給予我的印象，是個羞怯、膽小木訥、謙遜、不懂應酬的深閨女人，完全不像一個紅褲出身，穿州過府的女文武生，我很懷疑她底藝術，可有沒有丟荒，息影十多年，復出現身舞台，是否博得觀眾好評？因此在我未臨場一觀之前，只能根據內子一面之詞，說她「很好」，並不敢過度揄揚。直至我欣賞之後，發現她確有「幾度功夫」，不同凡響，才知道她底苦幹硬幹精神，已獲得良好的果實。原來她底羞怯膽小的特質是戰戰兢兢、潛心藝術的表現，並不像一般新紥師兄師姐們「膽大妄為」吧了。這樣的戲班「女子」，怎能不致我拍案驚「奇」呢？

為復興粵劇，我希望1956年是「粵劇唱、做、念、打」年，我積極提倡唱、做、念、打平衡發展，就是看過祁筱英之後，更增強我底決心。觀於這次祁筱英九龍第一次露臉，雖是寒流猛襲，而觀眾仍相當擠擁，連夕滿座，可見觀眾亦喜歡粵劇傳統藝術，喜歡「看戲」，並不單純「聽戲」，假如梨園子弟，因祁筱英的感召，努力以求上進，提高粵劇的

水準，祁筱英真不愧一個復興粵劇的功臣。

羅氏文章中說「雖是寒流猛襲，而觀眾仍相當擠擁」，到底是甚麼一回事呢？

所謂天時、地利、人和，三者缺一不可。原來劇團第二屆班正式開演之日，正是寒流襲港之時，香港各地區全日平均溫度在四至五度間，市民避寒，多杜門不出，市面人跡稀少，店舖門堪羅雀。極端天氣對娛樂事業亦有影響，同期的「華亨劇團」就因為遇上寒流而大受影響。但人定勝天，一台好戲始終能吸引觀眾冒寒而至。1月16日《娛樂之音》就以「北宋楊家將戲好收入好」、「祁筱英衝破寒流耍令舞劍獲得不少掌聲」為大標題，報道劇團在寒流中報捷的好消息。

羅氏文章中同時談及祁氏的唱工，事實上，以《北宋楊家將》為例，文武生不是只靠「打」，還要應付唱段。《北宋楊家將》主題曲〈沙場鐵雁怕重歸〉，祁筱英主唱：

（急急鋒三輪收掘）（延昭內唱倒板一句）英雄慘屬。（急急鋒柳絲上云云口白）沙場鐵雁怕重歸，歸來虎將淚悲啼，折戟沉沙征夫恨，未能殉國表名提（斷頭起小曲《隨風而逝》）傷心紅淚悲難抵，為國精忠鐵漢沙場險逢劫屬，此際敗陣歸心更慘凄，英雄心抱憾，怎得豪氣貫雲霄。（乙

反）（長二王下句）銀鎧暗無輝，征袍如血洗，空有橫磨寶劍也何為，空有鎮國銀槍難把遼兵抵，縱橫遼騎（轉正線）豈能任佢盡肆淫威，空有報國心（拉腔）空有志凌霄，怕見蔓草斜陽，更使我雄心羞愧，（南音）英雄淚，已橫揮，雁行折翼慘不堪提，七虎稱雄同作安邦計，沙灘大會，意欲為國揚威。恨天不鑑，人腑肺。沙場抱恨，恨與天齊，（小曲《雙星恨》中段）（上尺上士合）怨天怨天也何為，斷腸自覺神迷，荒草萋萋，晚景迷迷，陣陣愁思，惹人啼，思親思親心自翳，報國報國心自愧，悲酸悲酸心自計，空有凌雲志也枉白費，爹爹經殉國，一戰經命斃，偷生於此際，心傷於此際，分散兄與弟，唉吔傷心心傷，想到此斷腸淚已揮，恨重恨壓天低，（反線二王）悲莫悲，偷生人世，慘見父死兄亡，我此際有如夜鬼。恨煞那遼兵，凶狼陰險，將我父子包圍，哀此際，雖是殺出重圍，經已神疲力敝（拉腔）（合尺花下句）良駒無力難與我同歸，我強步難行頓覺神魂頹廢（開邊暈介）

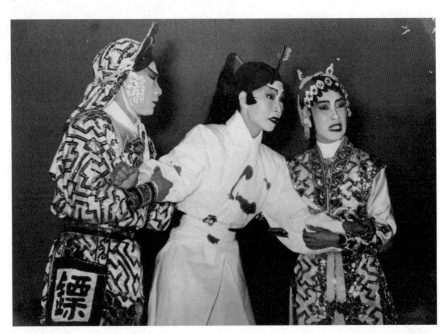

左起：黃超武、祁筱英、任冰兒

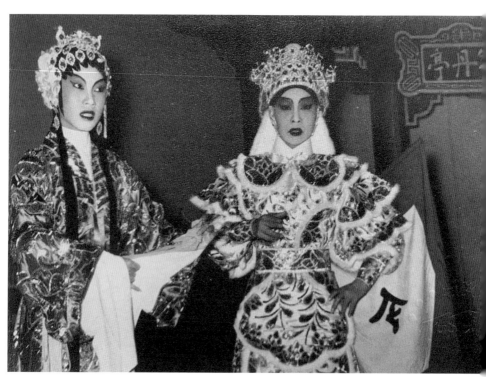

祁筱英（右）與任冰兒合影

第三屆

　　1956 年 5 月 14 日起，第三屆「祁筱英劇團」在高陞戲院獻演。這一屆六位台柱是：祁筱英、羅艷卿、麥炳榮、南紅、馮鏡華、半日安；搬演《新冷面皇夫》及《狄青》。

　　這屆班的頭炮戲，是《新冷面皇夫》，由陳恭侃、韓迅聯合改編自桂名揚的成名劇；桂氏十分重視，親自參訂劇本。桂名揚的台風與唱工，別樹一幟，全盛時期，他與薛覺先、馬師曾鼎足而三；任劍輝也曾一度揣摩「桂派」的作風。桂氏戰後由金山歸來，這套首本戲點演過好幾次，當年以紅線女飾女王，區楚翹（桂氏太太，關影憐的女兒）飾侍女秋心；資深戲迷對於此劇橋段，大都耳熟能詳：話說玲瓏女王愛上瀟湘王子，但瀟湘王子暗戀侍女秋心，兩人私逃回國，女王大怒，興師問罪，老王只好綁子過邦成婚，侍女秋心為絕王子癡念，削髮為尼，女王與王子最終怨偶化為佳偶。《新冷面皇夫》由祁筱英飾瀟湘王子，羅艷卿飾玲瓏女王，南紅飾侍婢秋心，馮鏡華飾老王，麥炳榮飾將軍，半日安飾王叔。劇中有兩支主題曲：祁筱英主唱〈郎心似水為誰狂〉、羅艷卿主唱〈龍鳳燭前鴛鴦劫〉。

　　祁氏在《新冷面皇夫》一劇裏演「皇夫」瀟湘王子，自然側重文場戲，但她仍有機會表演武功，恰到好處。她初次「亮相」，以「紮架」配合幾句「英雄白」，以動作震蕩服飾的花邊，

手腳俐落，氣氛襯托，相當巧妙。她雖然表演文場，仍以武功飽觀眾眼福，和祁玉崑合演八仙劍對梅花槍。5月15日《娛樂之音》對祁氏演出評價頗高：

> 祁筱英飾瀟湘王子，當彼洞房夜與玲瓏女王羅艷卿演出生旦對手戲時，因瀟湘王子原無所愛於女王，此一段強迫式之婚姻，遂使王子心情鬱抑，悶悶不樂，筱伶七情上面，一副冷面冰腸，描摹劇中人當時之心境堪稱十全十美，無懈可擊，足證祁伶在文靜戲演出，深得紅伶桂名揚之神髓，當屬難能而可貴者。其次，祁伶昨夕表演八仙劍對梅花槍一場國技打鬥場面，只見刀光劍影，混作一團，閃閃生光，精彩緊張，兼而有之，而正印花旦羅艷卿復出表現身手之矯捷，尤使廣大戲迷，留下印象至深。

當晚觀眾席上，有何非凡、吳君麗、蘇州麗等名伶在座，足證祁氏的吸引力。羅灃銘在5月16日的《星島日報》發表〈看祁筱英談女文武生〉，對此劇評價亦高：

> 她（按：祁氏）倒很聰明，知道潮流所趨，文武生非藝兼文武，不能博得穩固的地位，所以她這次演出《冷面皇夫》便是創造「文場武戲，武場文戲」的新風格，除表現「真

材實料」的武功，更側重文靜戲，唱、做、念、打、藝術，平衡發展，使觀眾耳目為之一新。其次本屆經挑選人才，亦頗合理想。羅艷卿的女王，唱做藝術俱超水準以上，身段與儀態，吻合身分；馮鏡華「綁子」一場，賣弄武生功架，加強戲劇氣氛，聽說該劇團主事人，為此劇而特聘鏡華掌握武生正篆；南紅去宮女秋心，出乎意料，演苦情戲的「內心表演」，唱工亦有飛躍的進步，〔這〕個妮子能擔當大場戲，是後起之秀中最有希望的一員；麥炳榮與半日安，斲輪老手，倍添精彩；其他配角如文良玉、麥秋及陳鐵善等，俱能稱職，相得益彰（……）。

5月17、18日「白了」在香港《大公報》亦談此劇，說此劇演員演得認真，看得出是經悉心排練的，又說主要演員分戲均勻，戲份「應多則多，應少則少」。

《狄青》一劇，由陳甘棠、呂智豪編劇，故事講述宋朝將軍狄青在單單國雙陽公主的幫助下，大破西遼的故事；戲路正好發揮祁氏在舞台上的「尚武精神」，開正其「槓」。趙子龍、狄青、太子丹都是桂派戲寶中的經典角色，桂名揚主演的《狄青三取珍珠旗》，就是「冠南華」鎮班戲寶之一；祁氏在本屆既演《新冷面皇夫》又演《狄青》，儼然向桂派舞台藝術致敬。早在1955年，《戲迷日報》已透露劇團編演此劇的消息，該報以「頭炮戲

《狄青三取珍珠旗》」為標題，説：「查桂名揚黃金時代所演出之大袍大甲戲，是最適宜於祁筱英上演者，因祁之身材個頭，儀表俊秀，做工手腳，亦最合演桂派台風。」祁班《狄青》一劇，由怒斬黃天霸開始，至狄青出走單單國與雙陽公主結婚止；在袍甲戲中穿插一段愛情故事，劇情高潮迭起，兼文武張弛之妙，不失為好戲。此劇有做亦有唱，兩首主題曲分別由飾演狄青的祁筱英主唱〈刁斗森嚴白露寒〉，飾演雙陽公主的羅艷卿主唱〈無情荒地有情天〉。

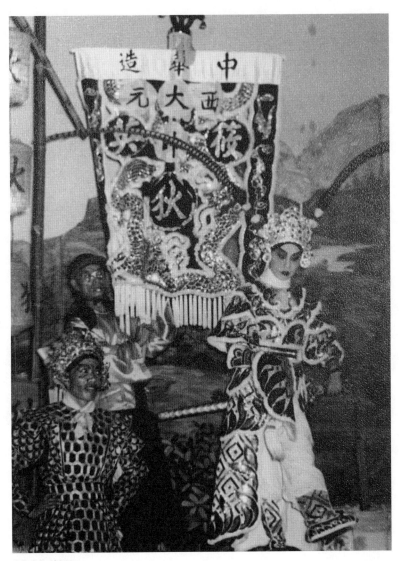

《狄青》劇照

《新冷面皇夫》劇照
前排左起：南紅、羅艷卿、祁筱英

《新冷面皇夫》劇照
祁筱英（左）與羅艷卿合影

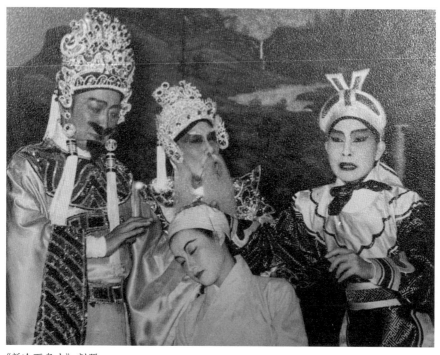

《新冷面皇夫》劇照
後排左起：半日安、馮鏡華、祁筱英
前排：南紅

第四屆

1956 年 10 月 29 日起，第四屆「祁筱英劇團」在利舞台公演陳恭侃編撰的《寶馬神弓並蒂花》及蘇翁編撰的《雙槍陸文龍》。這一屆六位台柱是：祁筱英、鄭碧影、麥炳榮、白楊、馮鏡華、梁醒波。幫花白楊就是馮鏡華的女兒、鍾雲山的元配夫人。

《寶馬神弓並蒂花》算是一個「神話劇」，話説村女夏蓮荷與獵戶秦山早有白頭之約，南王南宇玉為子選妃強搶蓮荷，太子南中雁一見鍾情，諸多利誘威迫，蓮荷矢志不移，秦山入宮救美，不肯讓愛，南中雁擒秦山封於木箱，投諸海中，北國公主偶經海邊，救出秦山，慕其才貌，欲委身下嫁，秦山以未婚妻在，不允婚事，公主感其忠於愛情，贈以寶馬神弓，助秦山往救愛人，惜南王父子兵多將眾，秦山卒因眾寡懸殊不敵，復因矢盡馬失，秦夏二人雙雙溺死，死後化為並蒂花。六十年代重演此劇時，淒美的結局改為大團圓結局：北國公主前來助戰，戰勝南王的軍馬，秦、夏二人有情人終成眷屬。本劇兩首主題曲分別由飾演秦山的祁筱英主唱〈鐵血情魔夜夜心〉，飾演夏蓮荷的鄭碧影主唱〈生死鴛鴦〉。

此劇有幾件事值得一記：一、此劇其實改編自少數民族傳説故事。1956 年 8 月羅家寶、楚岫雲擔綱的「永光明」率先搬演

改編自壯族民間故事《玫瑰花的故事》的《鴛鴦玫瑰》（粵劇）；同年 10 月陳恭侃則據同一故事改編成《寶馬神弓並蒂花》，成為祁班戲寶之一。二、利舞台因此劇而拆去台前圍欄。據「花榮」在「梨園花草」專欄中轉引班中人的説法：「因為主角祁筱英在此劇中（按：指《寶馬神弓並蒂花》），有一場特別的京班功架，此功架，非有相當廣闊地台不能盡其所長！為使觀眾能夠透透澈澈的看個清楚起見。班方特與院方商量，暫時把舞台口聯接音樂位地方，平日所設的遮欄，全部拆去，免阻礙各座位觀眾們的視線，結果，院方大為贊成，決定今天起僱請工匠照原定計畫把部分拆去，俟演完該劇，然後加回。」三、特殊功架。為甚麼要拆去台前的圍欄呢？為的是要讓觀眾能看清楚祁氏在劇中「抱一字腿滾圓台」的特殊功架。祁氏演武場戲特別落力，羅灃銘説她有一種特長，為普通戲人所不願意做的：別人多數「捨難取易」，本來武工中的「花拳繡腿」，既易學，又好看，但她偏認為太馬虎，對觀眾不住，專揀最難的功夫才學。甚至教她打北派的師父，也曾勸告她，可能吃力不討好，何苦來由？她堅決相信：觀眾的眼光是雪亮的，自然「識貨」，她決不想欺台。羅氏的觀劇印象為我們留下繪形繪聲的畫面：「（按：祁氏）抱住一字腿，隨着圓台翻滾，滾完之後，手下抬她雙腳起身，依然擘一字腿凌空，絕不取巧，觀眾無不嘖嘖讚嘆，甚至有人驚駭地説道：『顧住擘開兩邊呀！』」四、梁醒波、麥炳榮演「儆夜打劉彪」

排場，小生與丑生對手戲極為可觀；此排場已幾近失傳。五、部分唱段是「合唱和聲」，增強舞台氣氛。六、後台以「畫外音」交代劇中人內心獨白。羅灃銘說：「此劇有一幕描寫劇中人的心理，就是利用米高峰表現『心聲相通』，使觀眾耳目為之一新。等如外國電影，捧讀某人書信，用某人的口音播出來，舞台採取這個方式，可以減省『傳書遞束』的麻煩，亦有『推陳出新』的好處。」

《雙槍陸文龍》即京劇《八大鎚》，又即粵劇的《王佐斷臂》，羅灃銘說祁氏為着練習「雙槍」，事前在家裏經長時間練習，練到熟練生巧，熟極而流，始與觀眾見面。江陵在〈《潞安洲》與《雙槍陸文龍》〉中談到此劇的特點：「此劇的特點，乃煩麥炳榮連趕陸登與王佐兩角，前者演『真殺妻』排場，包括反搶背水髮技巧，至飾陸登夫人之鄭碧影，在此種情況之下，自然要表演粵劇最突出之『散髮』功夫，這種技巧在很多地方歌劇包括平劇，卻不容易看到，所以很多平劇藝人也極其高興欣賞這種技巧，現在很多後輩學花旦，先配備幾箱戲服，不在散髮、蹺蹻及一切必需做工配備下苦功，是挺愚昧的行動。炳榮後飾掛鬚的王佐，也是一番丰貌，王佐以間諜身分，說服陸文龍反正，需要說書斷臂，斷臂痛極而仆，耍上冇頭雞。」可見此劇着重功底、排場，對各台柱而言，都可說是「考牌戲」。此劇在 1959 年經改編後拍成電影，生旦仍由祁、鄭二人擔任；有關這齣電影，後

文另有專章交代。

劇團第四屆演出十分成功，祁氏漸受觀眾、劇評人注意，而稱她為「女武狀元」，亦始於這一屆班。話說劇評人陸大吉在報上發表劇評，先肯定《寶馬神弓並蒂花》的藝術價值，接着在文末總結處提出：「若果根據行中人稱陳錦棠叫做武狀元，那末，祁筱英堪稱為女武狀元，相信亦冇講錯，叔父輩以為對嗎？」這是稱祁氏為「女武狀元」最早的紀錄。

在粵劇界有「武狀元」之稱的名伶只有一位，就是眾所周知的一叔陳錦棠，而有「女武狀元」之稱的名伶則有三位，即：蔡艷香、陳艷儂、祁筱英。馬來西亞粵劇界「女武狀元」蔡艷香，精通粵劇南派功架，絕活是「踩砂煲」。蔡氏於上世紀四十年代踏入戲行，經驗豐富，對馬來西亞的粵劇發展極有貢獻，譽為「馬來西亞粵劇之母」。陳艷儂則擅長打真軍，學的是真功夫，絕非花拳繡腿，演十三妹等首本戲能「踩砂煲」開打，行家公認為絕技。稱以上兩位為「女武狀元」，實至名歸。至於說祁筱英是「女武狀元」則只是籠統的說法，事實上祁氏應稱為「反串武狀元」或「坤生武狀元」才對。蔡、陳、祁三位名伶雖然都是擅演武場戲的女演員，但蔡、陳的行當是「旦」，祁氏則是「生」；因此稱擅演武場戲的祁氏為「反串武狀元」或「坤生武狀元」是較為準確的。

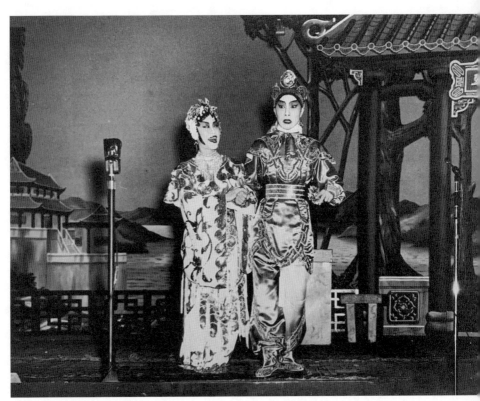

《寶馬神弓並蒂花》劇照
祁筱英（右）與白楊合影

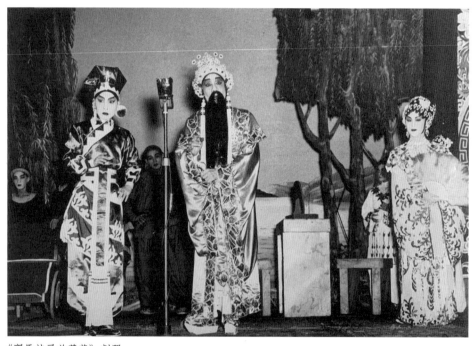

《寶馬神弓並蒂花》劇照
左起：祁筱英、馮鏡華、白楊

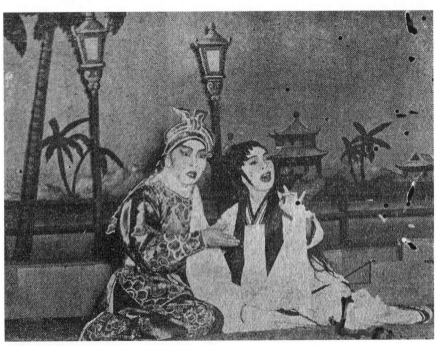

《寶馬神弓並蒂花》劇照
祁筱英（左）與鄭碧影合影

第五屆

　　1957 年 7 月 15 日起，第五屆「祁筱英劇團」在東樂戲院公演《寶馬神弓並蒂花》、《雙槍陸文龍》（又名《陸文龍槍挑八大鎚》）、《瘋狂花燭夜》。這一屆六位台柱是：祁筱英、南紅、陳皮梅、胡笳、靚次伯、劉克宣。陳皮梅是次反串擔任小生，任幫花的胡笳就是她的女兒。

　　1957 年 6 月 28 日《真欄日報》報道云：「劇本為一班武器，班方已預為之謀，夜戲除了早定《寶馬神弓並蒂花》、《陸文龍槍挑八大鎚》、《虎帳桃花血》（按：此劇本屆未演）外，另一部新編日戲《瘋狂花燭夜》，一部輕鬆大喜劇，為編劇名家陳恭侃得意傑作，隆重選定為日戲之用，令人刮目相看，而《陸文龍槍挑八大鎚》（按：即《雙槍陸文龍》）亦即名京劇《八大鎚》，當年名票友葉盛蘭在上海舞台演出，震動一時，其中八大鎚有一場演足五十分鐘，精彩緊張，此次祁筱英試演八大鎚中之精彩一場，要耗時二十五分鐘，為京劇界所重視，料更吸引不少外江客之愛好此道者，而在粵劇舞台從來未有演出之突出功架，有抱一字滾圓台，更令人拍爛手掌！」

　　這一屆值得注意的是文戲《瘋狂花燭夜》。「文武生」要能文能武，祁氏在一片「女武狀元」的讚譽聲中，安排日戲搬演一齣輕鬆文戲，相信是要更全面地展示個人的演技。劇評人江陵在

〈祁筱英的扇子生技巧〉中説：「祁筱英的習武，並不等於棄文就武，相反，由於舞台經驗不夠，先以武工活潑其身段，穩其步伐，才能夠作為習練文戲的根據。」又説：「祁筱英學習既勤，也極謙虛，她自知對於文戲沒有甚麼把握，所以特地挑選《瘋狂花燭夜》一劇練習一兩場小生之扇袖功夫，已歷多時，特地在日間演出，作初步的試驗，這種審慎態度是值得同情的。」

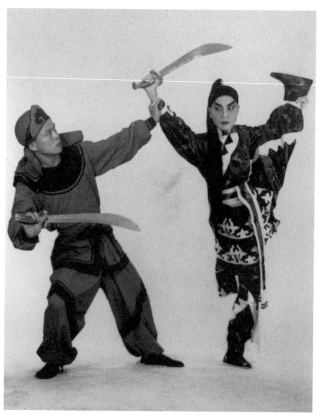

《寶馬神弓並蒂花》劇照
祁筱英（右）與武師對打

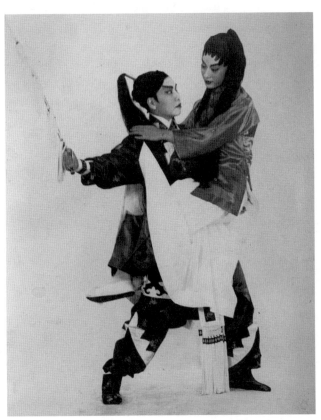

《寶馬神弓並蒂花》劇照
祁筱英（左）與南紅合影

《寶馬神弓並蒂花》劇照
祁筱英（右）與南紅合影

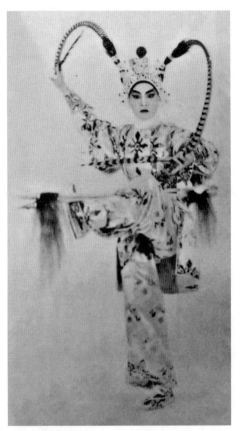

祁筱英飾陸文龍
（照片由桂仲川先生提供）

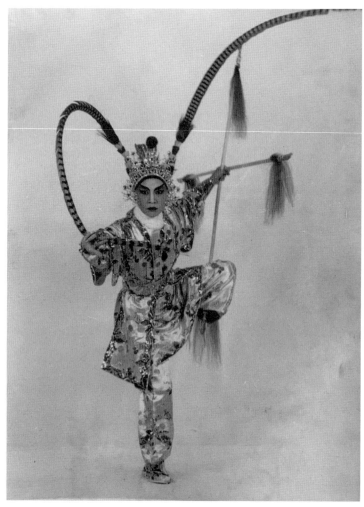

祁筱英飾陸文龍

第六屆

第六屆「祁筱英劇團」1958 年 10 月 31 日起在東樂戲院、11 月 7 日起移師香港大舞台，公演陳恭侃編撰的《大宋兒女英烈傳》、《錦繡袈裟》及葉紹德編撰的《迎龍穿鳳記》。這一屆六位台柱是：祁筱英、陳錦棠、羅艷卿、芙蓉麗、少新權、歐陽儉。10 月 2 日《真欄日報》以「男女狀元初度攜手」為大標題，報道這一屆班的演出。因為本屆班採「雙生制」—— 祁筱英和陳錦棠兩位「武狀元」同台演出，排名上不分正副。羅澧銘〈祁筱英陳錦棠初攜手〉一文詳細評介這一屆班的演出，原文過錄如下：

> 第六屆祁筱英劇團公演一星期，頭炮戲《大宋兒女英烈傳》，第二部《錦繡袈裟》，我看完又聽「播音」，才興酣下筆批評，可見其吸引力之強，能使我悠然神往，無怪乎票房紀錄「收得」，獲得知音人士好評了。理由十分簡單：祁筱英夙有「女武狀元」之稱，與「男武狀元」陳錦棠初度攜手，演出火辣辣的戲，兩個「武狀元」施展渾身解數，演出「古老排場」，加上文武兼擅的羅艷卿、朝氣蓬勃的芙蓉麗，以及幽默小丑歐陽儉，唱、做、念、打、藝術平衡發展，愛看「真正功架」的粵劇觀眾，怎會錯過機會呢？

　　祁筱英今春在越南演出一個多月（按：祁氏在越南演出情況，詳見本書 3.4 節「大中華班」），不啻「勤習功課」，自然熟極生巧，高奏凱歌而還，仍不敢自滿自足，閉門苦練半年多，在演出之前又「響排」四次，「綵排」一次，所以本屆她的唱做藝術，俱進步得多，從前「生硬」的毛病，幾已一掃而空。在《大宋兒女英烈傳》飾陸文龍，耍雙槍，挑八大鎚，單腳車身，困城各場，表演其獨特武功，亦較前熟練。陳錦棠飾王佐，演「斷臂」、「說書」各場，功夫老到，初次看他演掛鬚戲，頗得乃師薛覺先神髓（薛氏演《沙三少》，後掛鬚飾沙鳳翔，和麥炳榮的沙三少，演「綁子」一場，其好處至今印象不忘）。錦棠之王佐，比別個角色演得好，因為王佐是「謀士」，不是戰將，火氣太猛反為不美，他恰到好處。羅艷卿的宋瑞雲，「受劍」、「刺虎」兩場，亦很精彩，我最贊成她和筱英拍檔，藝術相當，身材也相襯，可說是最理想的舞台「龍鳳配」。芙蓉麗亦是由南洋飲譽歸來，我特別注意她的進展狀況，發現她手腳乾淨，十分文靜，年紀雖輕，沒有「稚氣未除」之弊，似模似樣，唱工做工，俱很有規矩，如果她肯繼續努力，業精於勤，以求深造，也是一個很有希望的人才。不過在是劇飾乳娘，化裝與服裝，顯出太年青，今後宜注意每個劇中人的身分，研究面部化裝及所穿服飾，則大善矣。《錦繡袈裟》一劇情節輕

鬆，引人入勝，有笑有淚，可歌可泣，每個劇員皆有超水準的演出，筱英演一個年少無知的小沙彌，認真貼切身分，使人又憐又愛，羅艷卿合演的文靜戲，演來情景逼真，聲淚俱下；又與陳錦棠等演「雙結緣」「五龍繞架」各排場，滿台「功架」，緊扣觀眾心絃。筱英的「羅漢架」，看來雖簡單，武工非有深切造詣不能，錦棠在曲詞中讚她「腿工」好，可謂雙關得妙，讚得不錯。是劇錦棠大賣氣力，也值得讚美，和艷卿演「西河會妻」排場，使我聯想三四十年前的小武靚仙，「戲招」寫明「包喝三個大采」，這等功夫，必須「原班出身」，方能演出，振奮觀眾精神不少！歐陽儉盡量發揮其幽默作風，倍添興趣。日戲《迎龍穿鳳記》，也是新編諧劇，使人笑個不停。本屆班的「三部曲」，確是好戲，值得推薦。

當年，《錦繡袈裟》以「悲諧倫理功架名劇」作標榜，可見其劇情複雜，引人入勝。話說祁筱英飾演的江心雁年少為僧，一夕在寺中發現屍骸，得遺書知死者是孫士草之子，乃仗義下山到孫家報信。歐陽儉飾演的孫士草聞心雁傳來噩耗，得知親兒死於非命，乃命心雁假扮親兒，圖向錢家騙婚騙財。由羅艷卿飾演的錢杏姑與心雁一見鍾情，以身相許，及後方知心雁真正身分，以閨女誤戀僧人，一時羞愧，投河自盡，幸得陳錦棠

飾演的魯如深路過打救。最後得少新權飾演的巡案大人恩許江
心雁還俗，江、錢一對有情人乃得成眷屬。祁氏在新劇《錦繡
袈裟》中表演的單腳「十八羅漢架」，是《五郎救弟》專用的架
式，包括伏龍、伏虎、引龍、引鳳、托塔、大肚佛、長眉、開
胸、睡佛、彈琵琶、掘耳、托腮、托傘、搖鈴、托鹿、抱印、
抓蛇、望千里等表演程式。

　　《大宋兒女英烈傳》就是搬演陸文龍的故事，雖已不算新
戲，但有做有唱，觀眾亦十分受落。以下過錄一支由祁氏在劇中
主唱的主題曲：

　　（柳搖金）可惜乳娘未帶走，今朝單騎又再來問叩，皆
　　因聽見乳娘待殺頭，恩愛嘅瑞雲都應救呀，唉五更作夜奔怕
　　落王佐後，臨行亂湊，忘記共逃走，走過賀蘭山辛苦透，幸
　　然投宋亦慚羞，不知生平十數年，自幼始終未明父母仇，
　　（乙反長二王下句）仇恨幾時休，國破家何有，百年冤債百
　　年愁，可惜一點溫情，令我懷鳳友，否則國仇家恨，大可以
　　一筆，全勾。照例報國盡忠心，顧不得私情，深厚。（撞點
　　頭反線中板下句）也許我陸文龍，童心尤自得，還是壯志，
　　尚輕浮。仰首向蒼，天意抑人為，不使我竹苞，松茂。天你
　　既關懷，助我重歸宋土，何故又遺恨，悠悠。更可哀，刺客
　　是情人，殺我於更深，時候，今日始明瞭，瑞雲因報國，

橫揮短劍，了卻情仇，（錦城春）恩仇恩仇難受傷心我又懷舊，嗟我恨無術自謀（雙），難獲救，可否縱囚，雖則負義逃去後，必有遷就（雙），豈報怨報怨溫柔，恩情秉千秋山河比金甌，也未能垂救，哀哀我出走，（雙）反要恨滿恨滿於心頭（合尺花下句）豈有把公仇私憤。報在弱質女流。可憐殺父亦恩人，更使我神明內疚。

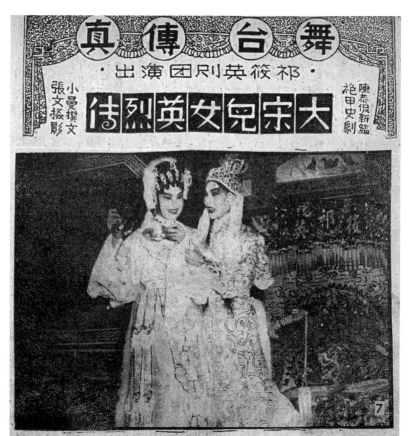

《真欄日報》連載《大宋兒女英烈傳》圖文
祁筱英（右）與羅艷卿合影

《錦繡袈裟》劇照
左起：歐陽儉、祁筱英、余蕙芬、羅艷卿

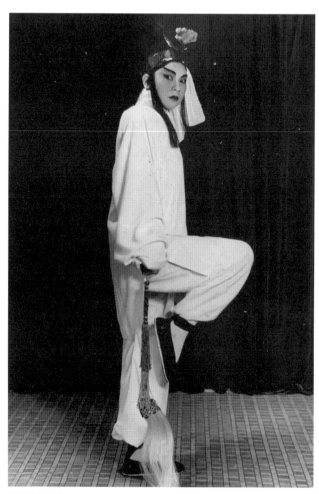

《錦繡裂裝》
祁筱英的羅漢架

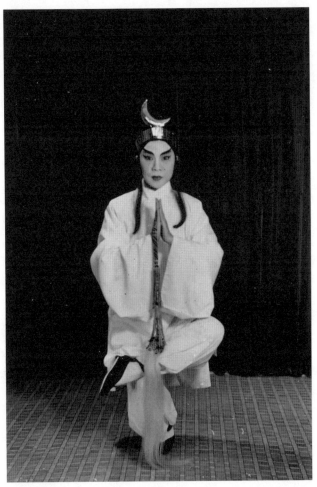

《錦繡裟裟》
祁筱英的羅漢架

第七屆

　　1959 年 10 月 24 日起，第七屆「祁筱英劇團」在高陞戲院公演潘一帆編撰的《王子復仇記》、陳恭侃編撰的《姑蘇臺》。這一屆六位台柱是：祁筱英、吳君麗、麥炳榮、任冰兒、少新權、歐陽儉。

　　是次公演的《王子復仇記》故事講述王子復仇復國，與莎士比亞著名悲劇經典《哈姆雷特》（Hamlet）是沒有改編關係的。祁班《王子復仇記》故事為：西晉王駕崩，攝政的王叔欲佔江山，誅殺西晉王八子，再派由麥炳榮飾演的蓋天雄到王府誅殺由祁筱英飾演的九王子。吳君麗飾演的孔淑嫻與歐陽儉飾演的孔繼聖為保護王子，父女無奈權且答應蓋天雄奪娶王妃孔淑嫻的要求。王子在病中得知蓋氏奪妻，不明就裏，誤會妻子移情別戀，憤然離開王府，投奔東秦借兵復仇，任冰兒飾演的東秦公主符玉鳳對王子心生愛慕，力勸少新權飾演的東秦王借兵。王子借得兵馬，復改裝潛入晉境行刺蓋氏，巧遇妻孔氏施美人計欲刺殺蓋氏，一時誤會，更欲殺妻，糾纏間王子被擒下獄，孔氏父女到獄中講明一切，真相大白。話說王叔欲利用九王子誅殺蓋氏以除心腹之患，王子藉機從中設計反間，反令蓋氏與王叔相殘，因而大仇得報，事成之日，孔氏與東秦公主共事一夫，團圓結局。此劇第五場有一首由祁氏主唱的主題曲〈鐵窗紅淚眼中乾〉，唱詞

優美，讀者可參看本書附錄「祁班首本選段」。話說商業電台首次轉播大戲，播的就是祁班的《王子復仇記》，當時付給班方的轉播費為六百元，價錢不低。

至於《姑蘇臺》演吳越興亡，即大家熟悉的范蠡與西施、勾踐與夫差的故事。不過，在劇中人的設計上，《姑蘇臺》的范蠡乃是武將而非文士，戲橋上有「幕前小識」一段，值得留意：「吳越興亡故事，雖屢經編演，然多歪曲史實，或側重私情，每失去劇旨之涵義，尤其對范蠡之角色自薛氏（按：指薛覺先）而後，編演者對范蠡之造型，悉以文士姿態表演於舞台，殊不知史載『范蠡乃越國宿將，且親率軍士，火焚姑蘇之臺……』，此實為前輩所未經發現之戲劇資料。名將美人，自有千秋佳話，不但使全劇為之生色，而范蠡之本來面目亦隨之還原，且更適合於今日粵劇之演出，願觀眾明察焉。」角色如此安排，相信與配合祁氏的演出風格有密切關係。此劇亦重唱情，主題曲〈萬里山河萬里心〉由祁氏主唱，〈蘇臺秋怨〉由吳君麗主唱。

值得注意的是，祁、吳同是陳非儂的學生，是次同門同台獻技，得結台緣；羅澧銘〈祁筱英吳君麗還願合作〉一文講得十分詳細、中肯：

（……）現在我寫這篇〈祁筱英吳君麗還願合作〉，心中同樣有說不出的快感，因為祁筱英憑她底「獨特」武工，

東山復出之後，三幾年間，演出六屆祁筱英劇團，奠下穩固的基礎，而吳君麗這位「新紮師姐」，憑她底精神毅力，勤懇用功，創粵劇界「紮起最快」的紀錄，六屆麗聲劇團，給予觀眾良好印象。說也湊巧，她們兩人的循序漸進，造成今日的地位，我固然目擊其過程，並寄以莫大的期望，及今樂觀厥成，總算「老眼無花」，不自禁私心竊喜，引為無限快事！這幾年來，她們分頭發展，各樹一幟，多演一屆班，其藝術亦邁進一步，聲名隨之而雀噪，奈何限於環境及時間，不能找到合作的機會，她們極表遺憾，蓋她們最初同一時期，從遊於陳非儂、粉菊花之門，私交甚篤，嘗「許下心願」，將來學藝有成，一個文武生，一個花旦，正好攜手合作。直至最近，祁筱英將漫遊美國，吳君麗聆此消息，悠然神往，晤談之下，記起從前的「心願」，應該趁此機會「償還」，所以這一次她們兩人的合作，是相當有意義的一件事，也是祁筱英赴美前的臨別秋波，觀於她們日夕排練，孜孜不倦，相信定能一新觀眾耳目，這是我可以斷言的！

　　頭炮戲《王子復仇記》，是編劇名家潘一帆，數月來埋頭編撰的傑構，劇中人身分，完全吻合祁筱英吳君麗的「戲路」，作為她們首次攜手合作的獻禮，也是第七屆「祁筱英劇團」的瑰寶。觀眾的眼睛是雪亮的，祁筱英每次組班，以及吳君麗領導的六屆「麗聲」，每屆挑選劇本，物色名

角，從來不肯苟且，他如音樂、佈景、服裝，以至最微小的道具，俱十分講究，現在兩人首次「拍檔」，當然更精益求精，務求對得起觀眾，這種「認真」態度，也是值得一提。本屆班的「台柱」，尚有麥炳榮、任冰兒、歐陽儉、少新權等，因戲度人，無懈可擊。聞該劇團已定本月廿四晚在高陞戲院頭台，由於祁筱英行期在即，只演一台（七天），並不再去別間戲院演出，寧可加倍「落力」，日戲亦公演新劇《姑蘇臺》，以饗觀眾。《姑蘇臺》是已故編劇名家陳恭侃遺作，雖取材於《吳越春秋》，描寫范蠡獻西施故事，但完全改編「新場口」，其中有幾場的資料，未經前人編排，筱英與君麗分飾名將美人，別有一番新面目。史載范蠡是越國「宿將」，親率軍士，焚姑蘇之臺，以「功架」文武生祁筱英擔綱，最為貼切，吳君麗的「西施訴恨」一場，賣弄內心表演，與美曼唱工，倒也值得欣賞。

在祁班戲寶中，筆者最喜歡《王子復仇記》，讀者可以在本書的「附錄」欣賞得到此劇第五場的精彩唱詞。

姑蘇臺

六場大戲

(一)苧蘿訪美
(二)伍員諫君
(三)驛館相惜

幕幕
(四)勾踐歸越
(五)西施下嫁

▷名編劇家陳恭侃先生遺作◁

祁筱英唱主題曲

萬里山河萬里心

本事：

春秋戰國時，越王勾踐敗走會稽，從范蠡之計，夫婦入吳為臣虜，使范蠡密謀興復。苧蘿村夙有美人窩之稱，范蠡欲以色為吳，遂逃連於若耶溪畔，果邂逅西施鄭且，驚為絕色，更喜知報國同心，即載歸教習歌舞媚術，然後進獻吳宮。

鄭且先入吳，未幾失歡。而西施與范蠡因朝夕親近，意生情愫，西施難捨難離，托病懇范蠡延緩行期，惟范蠡以國重情輕，勉其身先許國，西施凜於大義，無奈懷然泣別。

越王被囚石室充為奴之賤役，並嘗吳王病糞以博歡心，夫差朵愍敕勾踐夫婦歸越，伍員聞訊追截，但碍於王命，悵恨而間。

吳王內耽酒色，外荒國政，伍員斬西施以息民怨，竟遭吳王賜死，伍員憤挖目懸在宮門，以觀越兵入吳，逐自刎而亡。西施憫其忠烈，對屍哭拜，悲喜交集，西施哭訴離情，范蠡頗為難過，為表相愛之誠誓續前愛，但為西施所拒，後范蠡幾難慰解，西施感其情詞懇切，始允隨歸。

勾踐以越滅吳為雪前恥，特築賀台於檜山，誰以羞辱夫差。范蠡目睹興亡，感慨繫之，正欲功成身退，奈文種不聽良言，果召殺身之禍。勾踐以范蠡能識進退，伴作慰留，卒許其偕西施歸隱，勾踐既忌殺功臣，究竟夫差能否倖免？請看結局。

幕前小識

吳越興亡故事，雖屢經編演，然多歪曲史實，或側重私情，每失去劇旨之涵義，尤其對范蠡之角色，自薛氏而後，編演者對范蠡之造型，悉以文士姿態表演於舞台，殊不知史載「范蠡乃越國宿將，且親率軍士，火焚姑蘇之台……」此實為前輩所未經發現之戲劇資料。名將美人，自有千秋佳話，不但使全劇為之生色，而范蠡之本來面目亦隨之還原，且更適合於今日粵劇之演出，願觀眾明察焉。

劇團第七屆宣傳單張
《姑蘇臺》本事

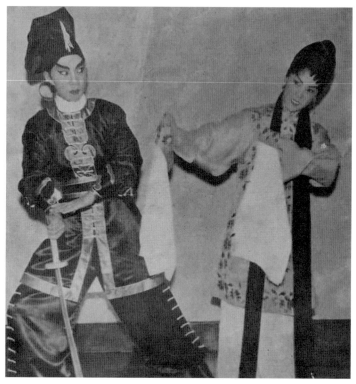

《王子復仇記》劇照
祁筱英（左）與吳君麗合影
（照片由岳清先生提供）

第八屆

1960 年 8 月 4 日起，第八屆「祁筱英劇團」在東樂戲院公演盧丹編撰的《明月漢宮秋》和《三夫奇案》。這一屆六位台柱是：祁筱英、陳錦棠、鄭碧影、芙蓉麗、少新權、梁醒波。祁氏在本屆的演出特刊中説：

在這八屆的一段悠長歲月裏，或許有人說：「祁筱英已名成利就啦。」要是真的有人這麼説，那就真使我左右為難了；否認麼？自問辜負了廣大觀眾對我熱愛之情，更會有人譴責我把這八屆以來協助我演出的梨園先進、兄弟、姊妹們那份真摯合作之情，忘個一乾二淨。承認麼？又生怕給人笑話我有「自我吹牛」、「夜郎自大」之嫌。關於這點，我以為：還是恕我走一次「中間路線」吧 —— 既不否認，也不承認。

坦白說，我從來不曾想過甚麼「名成利就」。只希望在合作者的衷誠幫助下，「祁筱英劇團」能演出一齣對社會人士有所貢獻的成功粵劇。這樣說，或許有人問我：本屆的《明月漢宮秋》、日戲《三夫奇案》可否算得上成功？在未經觀眾正確批評，我當然不敢說甚麼。但我看到的，所有合作的職員、演員，確實是為了本屆的演出而賣盡氣力了。

假若說是有成就的話，我卻不敢獨自居功；我以為：「記功牌」上該寫上經理徐時、編劇盧丹、中樂領導文全、西樂領導林兆鎏及全體樂員；藝員鄭碧影、陳錦棠、梁醒波、少新權……全體參加工作者的名字才對。至於我呢？我以為寫不寫也罷，前面我曾說過我的希望不是已經實現了麼。

祁筱英劇團的劇務一向都由陳恭侃擔任，陳氏逝世後（劇團第七屆的《姑蘇臺》乃陳氏遺作），祁氏另聘「三愚編劇社」的盧丹主理劇務。是屆日戲《三夫奇案》乃輕鬆諧劇，話說富家女溫玉貞（鄭碧影飾），與秀才申貴生（祁筱英飾）相戀年餘，乞巧節那天，在佛寺裏暗訂婚盟，並約定八月十五日到家裏拜會父母，誰知其父溫伯豪（少新權飾）卻在外將玉貞許配了富家子韓慶（王超峰飾），而其母又將玉貞許配了官宦之子楊霸（陳錦棠飾），同樣約定在中秋節會親。轉眼中秋節到，楊霸、韓慶都各攜聘物到溫家，而申貴生剛試罷歸來亦依約前去拜會玉貞父母。各人到了溫家，弄出一女三婿之怪事，啼笑皆非。楊霸見事難分解，實行恃勢強娶，怎知花轎臨門，搶到的竟是溫家小婢翠香（伍秀芳飾）。「三夫」鬧劇終於弄到對簿公堂，而縣官亦糊塗官一名，令案情亂上加亂，笑話百出。

齣頭《明月漢宮秋》改編自《北地王哭太廟》，此劇在上世紀初是著名小武金山茂的首本，故事取材自《三國志》：後主劉禪

（梁醒波飾）自孔明身故，寵信宦官黃皓，弄得國政非常腐敗，使當時老百姓厭惡後主當權。北地王劉湛（祁筱英飾）憂國傷時，欲挽危局，故着崔妃（鄭碧影飾）哭殿，冀警昏庸，奈劉禪沉迷酒色，不知悔改。司馬昭暗率魏兵攻蜀，一路由鍾會攻漢中，逼姜維退守劍閣；一路由鄧艾（劉少綿飾）攻佔陰平，並誘降馬邈。劉湛痛失江山，乃薦武鄉侯諸葛瞻（陳錦棠先飾）鎮守綿竹，惜兵盡援絕，壯烈陣亡。劉湛崔妃驚聞噩耗，痛不欲生。成都告急，劉禪為黃皓、譙周所蒙蔽，又被魏曹間諜神師所愚弄，竟向鄧艾乞降，劉湛怒斥其非，力主抗禦。馬邈（陳錦棠後飾）奉命逼劉湛歸降，反遭諷辱，羞愧敗退。詎劉禪貪圖享樂，竟以江山換取安樂公之封號，劉湛悲國祚淪亡，乃哭告太廟，與妻女一同殉國。且看羅澧銘在本屆「特刊」中對此劇的介紹和分析：

> 這是粵劇傳統唱、做、念、打、藝術的重頭戲，非有湛深戲劇造詣，不易擔當重任，以「女武狀元」祁筱英飾演這個漢家末朝的凜烈英勇王孫，唱、做、念、打，當能盡量發揮所長，給予觀眾「煥然一新」的印象。「男武狀元陳錦棠」先飾諸葛瞻，後飾馬邈，戰死綿竹一場，大演粵劇古老功架，也是罕見的場面。梁醒波飾阿斗，想見觀眾閉目一想，便會發出會心的微笑，承認阿斗這個「樂不思蜀」的昏庸帝王，除「丑生王」波叔之外，無人能出其右。同時本屆

班羅致的三個青春艷旦，均擔當吃重的角色，鄭碧影飾北地王的崔妃，和祁筱英合演貞忠壯烈事蹟，駕輕就熟，融會內心表演，倍見精彩（梁醒波、鄭碧影和祁筱英已是第三度合作）。芙蓉麗飾阿斗的貴妃，和梁醒波此唱彼和，正是昏君與寵妃的典型人物，伍秀芳飾北地王之女劉良箴，這個後起之秀，我很想在這裏特別介紹：她年僅破瓜，面型身段甚美，聲線甜朗，她很用功苦練「舊排場」，常向祁筱英請求指導，孜孜不倦。她在「講戲」時，頻與老前輩研究劇中人的個性，心領神會，在「響排」時已有精彩的演技，憑她的蓬勃朝氣，綺年玉貌，我敢斷定她是個富有前途的青衣艷旦。武生是原班出身的少新權，足為此劇生色不少。

此劇因劇度人，陣容完整，固不待言，還有一種「特色」，全劇詞曲，除以梆簧為主，並盡量採用配合劇情的曲詞，場場轉變，絕不雷同，顧曲周郎最值得注意的，便是編者費了一番心血，發掘「東皮」古曲（「東皮」與「西皮」小同而大異，失傳已久），加插在「主題曲」〔首〕段，大堪一飽耳福。本來古曲古樂，向為粵劇觀眾所愛好，奈因老倌「惜身」；其次咬字撚腔，非臨〔時〕學習所能工。本劇特編一兩場，全場以古曲古樂，演出古老排場，以餽觀眾。

「女武狀元」祁筱英和「武狀元」陳錦棠已是第二次結台緣。

陳錦棠再次應邀參與祁班的演出，曾説：「和祁筱英小姐合作，是踏台板以來最愉快而又感到最滿意的。」真是識英雄重英雄。

在《明月漢宮秋》裏，祁筱英飾演以身殉國、浩氣長存的劉湛；陳錦棠飾演智勇雙全、英氣勃勃的諸葛瞻（一代忠良諸葛孔明之後），為保大漢江山，壯烈殉難沙場。本劇唱段亦豐富，鄭碧影唱〈盼皇孫〉，陳錦棠唱〈碧血濺黃沙〉，梁醒波唱〈辱祖偷生〉，祁筱英則唱主題曲〈北地王哭廟〉。「哭廟」一場為重頭戲，盧丹撰寫的主題曲亦情辭兼備，可説是一字一淚。唱詞過錄如下：

（劉湛內唱快沉腔首板一句）心靈沉痛。（劉湛水髮面搽油，神色慘淡，懷砒霜上）（勿穿白色戲服）（劉湛攤手頓足花下句）十里縱橫碧血濺，染得城都通地紅，我要戰（一才）父要降（一才）帶恨離宮思召眾。（悲愴叫頭白）唉，〔罷〕了蒼天，天呀，眼底草木籠愁，山河帶恨，往日則家安民樂，今日則鶴唳風聲，此乃國亡家破慘象，（慢的的臨風灑淚，突轉奮發）當此生死關頭，待我敲起警魂鐘，冀把君臣喚醒，（先鋒鈸敲鐘）（效果：鐘聲三響）（反應沉寂，獨奏悲樂半音《子規啼》引子）（劉湛頓感失望，搖頭長嘆白）唉，如之奈何（雙）（拉悲腔叩叩古入太廟絞紗先鋒鈸跪埋龕前禿頭乙反西皮）訴忠貞，表貞忠，今日漢祚危天

意凶哀我難用武，心拙力窮，所以含悲別故宮，心正是徒有為國心，到底也難，起作用，我北地王，不是愚忠愚勇，我故此來，哭太廟為痛山河變附庸，（悲叫頭白）唉，歷代王宗王神，在天之靈，請鑑我滿腔悲憤，兩行熱淚，為漢祚淪亡而哭，（先鋒鈸伏案起新曲哭太廟譜另錄）我為民哀，為國哀，怎得哭聲天下動。感化愚蒙。徒悲痛，空悲痛。唉吔吔，昏主不知家國重。（乙反中板下句）我枉具愛民心，枉流憂國淚，枉陳安蜀策，枉敲警魂鐘，父老國家園，怎奈君臣輕社稷，長醉安樂窩，未醒荒淫夢。（過位）高祖昔日打江山，光武當年興漢業，流盡幾許血汗，始成功。先主創皇基，將士幾許傷亡，（乙反二王上句）才把一分天下控。千萬里地山河，四十年間家國，成在先王仁義，敗在後主昏庸。（轉《雙星恨》第三段）佢決心向魏降，做辱民辱國可憐蟲，甘受千秋譏諷，憶往昔國運隆，嘆今國運窮，唉天昏地暗，唉家悲戶痛，朝哀暮怨為了江山斷送（轉爽二王慢板上句）只可恨（尺）佢知過不能改（上）知賢不肯親，偏信奸邪，擺弄。（催淚）衣破能補，國破，難縫。（一才收靜場吊慢清唱半句）唉，恨煞社鼠城狐（乙反腔）枉受朝廷，祿俸。（拉腔轉乙反二流）我願犧牲扶正氣，（乙）忠烈挽頹風。（尺）好兒孫（合）何忍亡漢統。（上）我生當為人傑，（拉乙字腔包一才轉花下句）死亦作鬼雄。

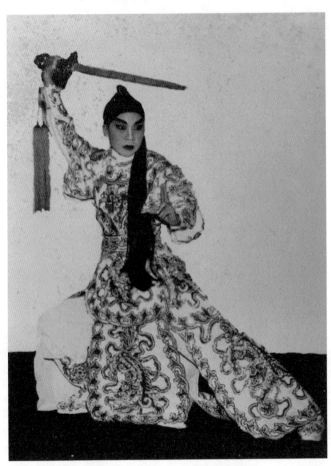

《明月漢宮秋》劇照

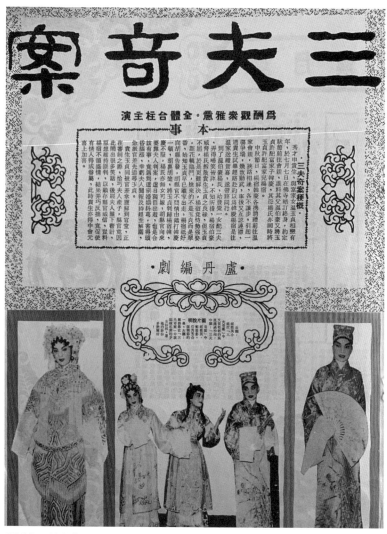

劇團第八屆宣傳品
《三夫奇案》圖文介紹

第九屆

1964 年 6 月 20 日起，第九屆「祁筱英劇團」在香港大會堂
公演盧丹編撰的歷史劇《宋皇臺》。這一屆只演夜戲，不演日
戲；六位台柱是：祁筱英、陳錦棠、李寶瑩、梁素琴、賽麒麟、
梁醒波。

香港大會堂 1962 年 3 月落成正式開幕，祁氏 1963 年 9 月自
美國回港後，即積極組班並安排在新落成的香港大會堂演出；演
出期間，任白帶同「雛鳳鳴」全體成員到場觀劇。這一屆的演出
特刊內容十分豐富，收錄的好幾篇文章，對了解是次演出很有幫
助，茲摘鈔轉錄於下，以饗讀者。

祁筱英〈讓我說幾句開場白〉：

　　親愛的觀眾：在大家的熱愛與支持下，小妹作為領導的
「祁筱英劇團」第九屆，今天又和大家見面了。此次演出《宋
皇臺》這齣史劇；可以說，是我多年前已打定主意的了。因
為：我特別喜愛我們大漢兒女這段轟轟烈烈的英勇事蹟。尤
其是喜愛陸秀夫、張世傑、馬南寶他們臨危不屈，視死如歸
的貞忠氣節。為了真實地把這段光榮歷史表揚於千萬觀眾之
前；也曾花了盧丹兄很多寶貴時間去搜集當時的歷史文獻，

經過一番考據把它寫成。同時，更花了徐時、謝年兩兄很大的精神去組織，安排一切。而李寶瑩、梁醒波、陳錦棠、梁素琴、賽麒麟、徐小明、李若呆、梁玉崑等一班兄弟姊妹，也為該劇的排練而賣盡氣力。特別這次為使觀眾對粵劇更感親切；演出全以中國古樂拍和，負責音樂領導的文全、王者師兩兄也大大費心。

今天，《宋皇臺》這齣壯烈史劇，在各人的合作底下，終於獻演於千萬觀眾之前了。我雖不敢自誇這是成功之作；但，跟我合作在一起的都付出了最大的努力倒是事實。要說是稍有成功的話，當是大家努力的成果。至於我呢？惟有帶着待罪的心情，在這裏接受熱愛我的觀眾、同業先進、文化界友好的指導與批評。

祁筱英〈宋皇臺劇本的誕生〉：

慣寫劇本的人，要他寫一個劇本倒不難。這是說，寫慣了；寫並不是一件苦事。最難的還是搜集這個劇本的素材，尤其是歷史戲。當本劇團的經理人徐時、謝年兩兄三番四次催促盧丹兄拿劇本出來付印時；盧丹兄說得對：「你們催我也沒有用，沒有足夠的素材是動不了手的。」

盧丹兄向我訴苦：「從宋帝昺碙洲即位而至宋皇臺這一

段時間，實在沒有甚麼感人心坎的情節可寫，只不過是過場戲而已，這又怎可以成為一個劇本呢？」他認為：要精彩的話；就非要把故事拖長至 —— 崖山之戰 —— 崖門失璽不可了。

話雖如此；但，對「崖山之戰」和「崖門失璽」這段歷史資料的搜集，也就需要時間的。寫歷史戲，是一切都依照歷史考據的，胡亂寫下去便失卻了真實性。這麼〔一〕來，不僅是對歷史的不盡忠；就是對觀眾也不盡忠了。為了這，又得繼續搜集下去了。

據我所知：《宋皇臺》劇本的寫成，參考資料中，有：《二王妃》、《宋史》、《蹈海錄》、《崖山志》、《廣東通志》、《元史》、《帝昺玉牒》、《指南錄》、《昭忠錄》、《輟耕錄》、《廣州府志》、《香山縣志》、《新會縣志》、《湧幢小品》、《陸秀夫傳》、《張世傑傳》、《馬南寶傳》、《楊太后傳》、《廣東新語》、《宋臺秋唱》、《歷代紀事詩》、《崖山恨》、《潮州舊聞》、《宋皇臺紀念集》、《香港大學學報》、《宋皇臺考》、《人物叢談》、《藝文掌故》、《民間傳說》……等珍貴歷史文獻。怪不得盧丹說：「不要叫你去搜集了，就是叫你看也得要看一段長的時間，才成哩！」

就是這樣的經過一段長時間，劇本的初稿終告寫成付印了。印好之後，問題卻又來了；計算時間，由八時響鑼，全

劇演完，非至深夜十二時半不可。在普通戲院上演來說，這本來是不成問題的；但，在大會堂音樂廳上演卻有明文規定，不能超過十二時。而且，對觀眾來說，時間也實在太晚，舟車恐成問題，因而，又再來一次去蕪存菁，把不必要的情節刪掉。這麼一來，使到全劇的情節更緊湊，更有力。這可說是，意外的收穫。

這個劇本，不僅是在情節上是經過歷史的考據，就是陸秀夫、張世傑、馬南寶這幾位名垂千古的歷史人物當時所講過有激發性的忠言，都原原本本地搬到劇本來，以保真實。更難得的，如劇中人張達（即《辭郎洲》的男主角）是潮州人，讓他講潮州方言；李佳是東莞人則講東莞話；王遠乃台山人則講台山口音；石光是增城人則讓他講增城對白。這都使上述各籍人士看了有鄉土味，有親切感。他們都會為他們的家鄉有了這幾位轟轟烈烈盡忠報國的壯士而感到光榮，感到驕傲。這都是《宋皇臺》一劇的特色。

祁筱英〈我們的幕後英雄〉：

我們的幕後英雄：經理徐時、謝年；幕後導演梁玉崑；音樂領導文全、王者師；佈景師陳慶祥。這都是祁筱英歷屆以來的老搭檔了。

112

　　說到徐時和謝年，誰都知道是搞戲班的能手。他們善於擔任艱鉅工作，故每組的都是巨型班；中型、小型班卻不大感興趣。這次「祁筱英劇團」籌備演出《宋皇臺》一劇，不要說是劇本要經過歷史考據；就是服裝、佈景的設計，都是重新做起，更加上人選的配搭……等等，一切工作都是繁重的。而他們倆卻安排得井井有條，一絲不苟。如非有先進經驗，曷克臻此。

　　在戲行裏，要是提起梁玉崑這名字，真是無人不識的了。他，幹提場這門工作，可以說是積數十年之經驗了。不管是任何巨型班，更不管是演出甚麼戲，他都給演員們安排得有條不亂，真夠稱得上是位「專家」。

　　音樂領導文全和王者師，在樂壇裏是個「響噹噹」的人物，這是眾所周知的。此次「祁筱英劇團」為了發揚粵劇優秀傳統，演出《宋皇臺》一劇，全以中國古樂拍和，得到這兩位名家擔任領導，可謂深慶得人了。而且，還得到「簫王」靳永棠、「琵琶能手」靜庭（按：應指「羅正廷」）等十多位名音樂家助陣，正是「牡丹綠葉相得益彰了」。可以說，單是音樂已有欣賞價值哩。

　　佈景師陳慶祥，是個夠有心思的美術設計者。尤其是歷史劇的佈景設計，更是他的特色。此次他替《宋皇臺》一劇設計了「宋皇臺」、「水寨」、「兵船」和「古炮」等，都是

經過深入研究的難得之作。

編劇盧丹〈寫在公演之前〉：

「宋末抗元的戰爭雖是失敗，但民族意識因而傳播，不九十年即推翻元朝的統治，以後這種民族精神同樣表現於明末的抗清，與太平天國的反清起義。」這些話觸發了我寫《宋皇臺》的興趣。

中國歷朝滅亡之最慘者莫如宋代。——「宋皇臺」是宋末皇帝流亡的史蹟，它是民族精神的標誌。取其精神編為戲劇，當然是一件最有意義最好不過的事。可是要將「宋皇臺」史蹟寫成戲劇，特別是粵劇，卻是一件極繁難的工作，而且是帶有冒險性的工作。稍為知道這段事蹟的人，相信都會感到難於着手，那些歷史資料可供戲劇採用的素材非常少。

幸而歷史戲雖然不能違背歷史，但仍可在不違反歷史真實的情況下，容許劇作人有增添許多情節（像可能有其事的情節）的自由，但一齣民族性的戲，可不比寫一般史劇那麼易，單是處理問題就夠費心思了。

如果不加分析，將它寫成悲劇，其效果只能是哀宋室之亡，憐王孫之末路，總不出忠君殉主等一類封建殘餘思想的

舊套，也就不能反映出宋代人民抗元兵百折不撓的民族精神，亦不能反映出忠臣義士至死不屈的英雄氣節。那就顯得〔沒〕意義了。因此必須作新的處理來表達它。

《宋皇臺》在克服繁難下完成，花去不少時間，甘苦則只有自知。如果此劇真能表達出它的精神和意義，而令觀眾感動的話，那就是我莫大的安慰，只恐劣拙的我，未能將這一點崇高無比的精義表達出來。

關於劇中情節，實以硇洲擁立始，以崖門失璽終，其所以用「宋皇臺」作劇目者，亦無非是取其鼓舞精神之義，第三場「見臺」之用意，亦是如此。

現在《宋皇臺》粵劇將演於列位觀眾之前，相信缺點還多，個人學識有限，謬誤之處，諒能獲識者見原，但望博雅君子，多提建設性的寶貴意見，俾知改進，幸甚！

《宋皇臺》劇情介紹：

南宋德祐二年（一二七六年），元兵破臨安，挾恭帝北去。張世傑等逃至福州，另立趙昰為帝，欲謀興復。因避元兵追迫，流亡至粵，曾駐蹕於九龍官富場，建二王殿作行朝，後元兵從獅子山偷襲，復由鯉魚門出海，帝昰為風浪驚病，死於硇洲。丞相陳宜中又逃居占城（暹羅國）不返，弄

得國中無主，朝中無相，群臣多欲散去，陸秀夫責以民族大義，即擁立八歲之趙昺繼位，改元祥興，受命為相。

都統凌震，收復廣州，遣使迎帝，時倪氏亦間關逃至，尋秀夫團敍。

御舟航經香港島外，忽遇風泊岸，侍郎馬南寶與帝昺認得是官富場，引以為異，秀夫見巍峨巨石，刻有「宋王臺」三字，喜人心思宋，譚公勉之。

廣州旋復被圍，秀夫欲折返碙洲，世傑認為徙南寶故鄉易與內陸義師聯絡，遂轉香山沙涌，順將帝昰靈柩還殯。

南寶聞有童謠，歸告秀夫，斷為敵方離間君臣之詭計。詎太后不察生疑，秀夫與世傑當即表忠，以釋疑慮，不幸凌震殉難，廣州陷敵，及文天祥兵敗被執於海豐五坡嶺之霛耗隨來，恐香山難保，急徙新會崖山，未幾降將張弘範果陷香山，知行朝已撤，即分兵追擊。

崖山為元兵所困，唆都欲迫宋降，秀夫拒之與戰，後世傑意外得解崖山之圍，轉敗為勝，恐再被困，遂奉帝下海，結水寨以固守，詎弘範乘霧夜遣兵八面圍攻崖門，世傑、蘇劉義雖勇，但寡難敵眾，倪氏生恐受辱，抱兒先殉，勉秀夫保帝逃生，惜水寨已為炮火摧毀，秀夫知不能脫，乃以白練束體，與帝蹈海，楊太后以昺死祚絕，亦投海全節，從死者眾。

　　弘範以滅宋為榮，欲鐫石紀功，忽石破天驚，見殉難君臣之影現於崖海，不禁驚退。嗟乎！人傑地靈，一代英雄，千秋氣節，宜其精神不死，浩氣長存！

　　今去古雖遠，然英雄事蹟，卻與勝地同輝，永受世人傳頌。

　　本劇主要角色安排：祁筱英擔演左丞相陸秀夫，李寶瑩演倪貞娘，梁醒波演馬南寶，陳錦棠演越國公張世傑，梁素琴演楊太后，賽麒麟演叛臣張弘範，徐小明演宋帝昺，李若呆演譚公。

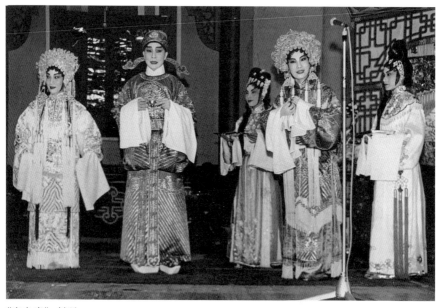

《宋皇臺》劇照
前排左起：梁素琴、祁筱英、李寶瑩

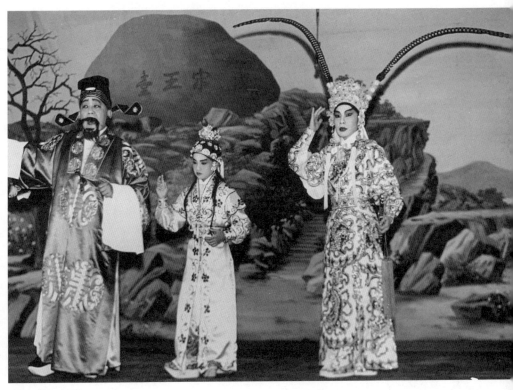

《宋皇臺》劇照
左起：梁醒波、徐小明、祁筱英

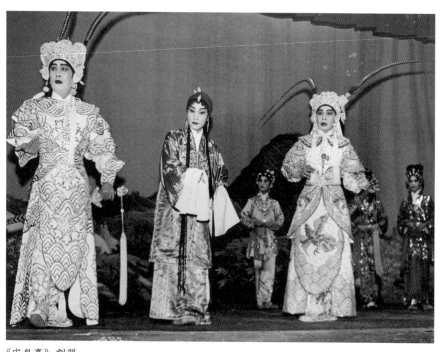

《宋皇臺》劇照
左起：陳錦棠、梁素琴、祁筱英

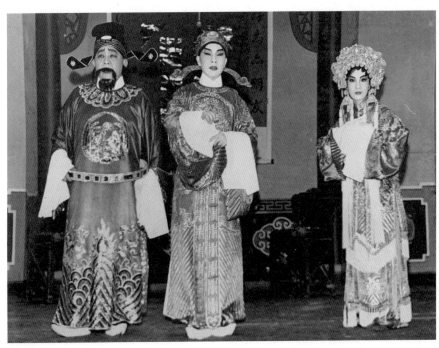

《宋皇臺》劇照
左起：梁醒波、祁筱英、梁素琴

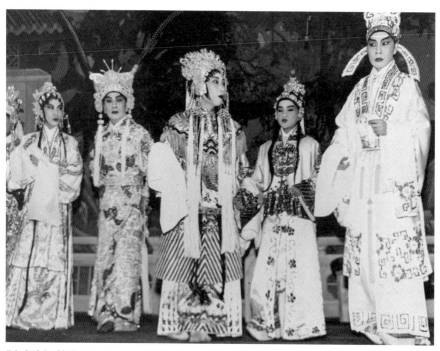

《宋皇臺》劇照
左起：李寶瑩、陳錦棠、梁素琴、徐小明、祁筱英

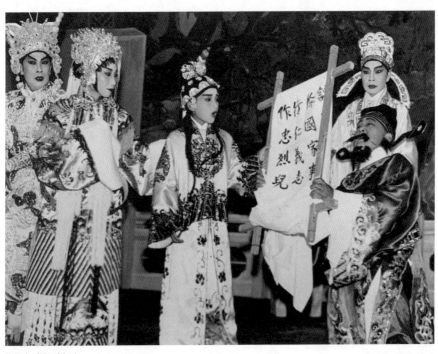

《宋皇臺》劇照
左起：陳錦棠、梁素琴、徐小明、梁醒波（跪）、祁筱英

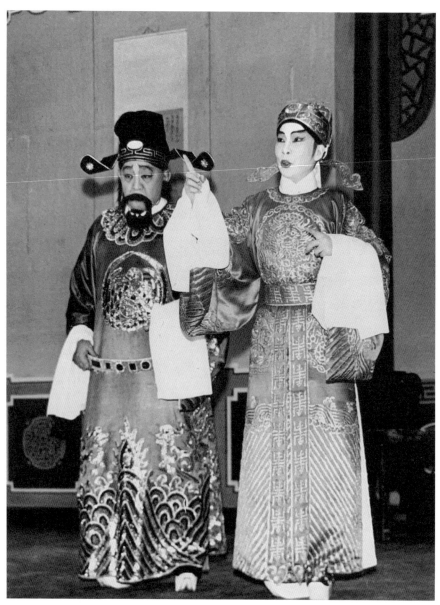

《宋皇臺》劇照
祁筱英（右）與梁醒波合影

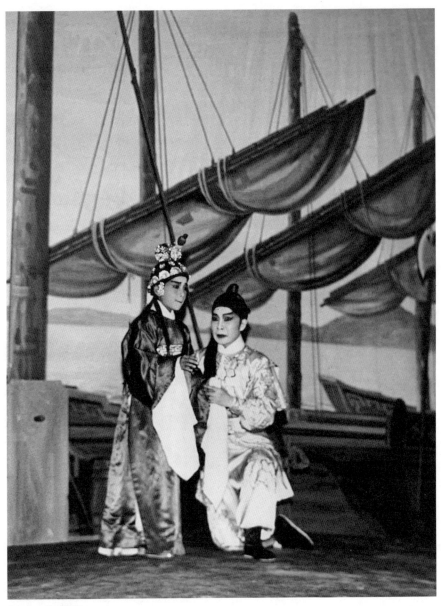

《宋皇臺》劇照
祁筱英（右）與徐小明合影

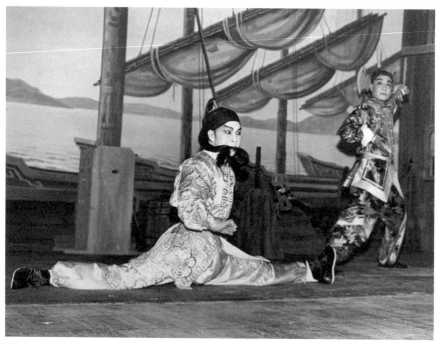

《宋皇臺》劇照

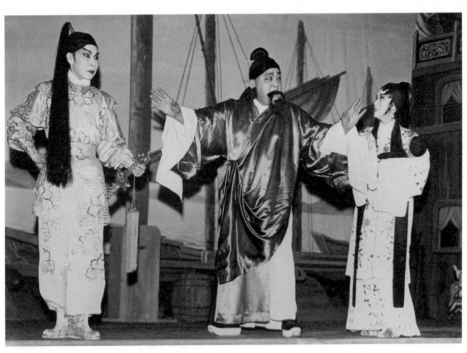

《宋皇臺》劇照
左起：祁筱英、梁醒波、李寶瑩

3.2 艷群英劇團

「祁筱英劇團」演罷第四屆，聲譽已騰播人口，戲班中人，知道祁筱英的武藝子好，又盡忠於藝術，所謂「好衣食」，從不欺台，很有號召力量，不想她投閒置散，紛紛請她拍檔，結果給「女武狀元」陳艷儂搶先一步，組織「艷群英劇團」，邀請祁氏掌文武生正篆，自此祁氏便由「業餘」正式成為「職業」戲人。

第一屆

第一屆「艷群英」1957 年 5 月 13 日在高陞戲院響鑼，同屆第二台期在東樂戲院，公演《狄青三取珍珠旗》及「機關綵景」新劇《明珠寶盒》。這一屆六位台柱是：祁筱英、陳艷儂、林家聲、任冰兒、少新權、半日安。陳艷儂推車早已名滿梨園，「艷群英」首夕開鑼先演「封相」，由陳氏推尾車，尤為觀眾津津樂道。

據羅澧銘說，陳艷儂原是州府老倌，初在吉隆坡的普長春班「縈起」，是個「文武雙全」的花旦，能踹十二個沙煲和打軟鞭。戰時與任劍輝、白雪仙、靚次伯、歐陽儉合作的「新聲劇團」，是賺錢最多的「長壽班」。陳氏演技老練，《六國大封相》的「推車」藝術，在同輩花旦中，她與余麗珍一時瑜亮。是次祁陳合

作，二人俱是「着紅褲」原班出身，同樣允文允武且有「女武狀元」之稱，又熟識古老排場，這一屆班的新劇《明珠寶盒》，充份發揮她們的所長，既有粵劇傳統功架可看，又有主題曲可聽：祁氏唱〈憑弔月宮花〉，陳氏唱〈何處贈儂心〉。又此劇別具心思：月宮後寨，祁筱英尋寶被困機關之一場，由名畫師凌傑庭設計，獨運匠心，佈局新奇，令全劇生色不鮮。再者，第四場之石牢機關景，壁畫化樓梯，忽變樊籠，佈下天羅地網，亦為此劇亮點之一。

第二屆

首屆「艷群英」成績美滿，觀眾一致讚好，劇團乃於同年（1957 年）9 月 6 日籌組第二屆在高陞戲院演出，公演經典名劇《樊梨花與薛丁山》及潘一帆的《女霸王三伏胭脂盜》。這一屆六位台柱是：祁筱英、陳艷儂、盧海天、胡笳、少新權、半日安。據羅澧銘說，本屆齣頭《樊梨花與薛丁山》，是粵劇傳統優良劇目之一，文武生和花旦俱有機會表演文場與武工，祁筱英與陳艷儂給予觀眾新鮮刺激，在「大破金光陣」一場表演「孖公仔」：兩人手搭肩膊，另外伸直半車身，狀如孖公仔然，靚仙演《西河會》，便是靠此博采聲；繼之耍水髮，博得掌聲如雷。可是祁氏這台戲的苦況，觀眾卻完全不知道。一者天氣炎熱，汗如

雨下，做完「起霸」，經已濕透三對靴，這還不打緊，最苦是祁氏適患喉病，她又不敢欺台，惟有延請專家治療，在後台請兩位護士，每小時打針服藥一次，幸而沒有影響唱做，生旦在劇中合唱「罪子」古調，全部用中樂拍和，筱英居然唱得很好，沒有人知她患病。她演完後才暗捏一把汗，戲說一句戲棚官話：「真好彩數！」

祁陳兩番攜手，演出倍加賣力。陳艷儂在《女霸王三伏胭脂盜》躝沙煲一場，躝足二十四個沙煲，並同時表演舞劍拗腰起單腳等獨到功架正宗傳統藝術，在座觀眾提心吊膽之餘，莫不報以熱烈之掌聲。此劇除陳氏表演躝沙煲外，尚有盧海天反串扮美的惹笑情節，祁氏則唱主題曲〈萬丈雄心寄綠林〉。

石澳神功戲

事實上，由祁陳二人領導的「艷群英」其實不止以上兩屆。筆者手上的一張舊戲橋，可以證明「艷群英」在 1958 年 8 月 9 日起一連五天在石澳演過一台賀天后誕的神功戲，這一台「艷群英」「棚戲」，六位台柱是：祁筱英、陳艷儂、蕭仲坤、梁素琴、少新權、羅家權。公演劇目除《封相》、《送子》等例戲外，正本和齣頭是《樊梨花與薛丁山》、《瘋狂花燭夜》、《明珠寶盒》、《雙珠鳳》、《雙槍陸文龍》、《一年一度燕歸來》、《海角孤臣血浪花》、《再生緣》及《寶馬神弓並蒂花》。

「艷群英」第二屆
陳艷儂表演踹沙煲舞劍

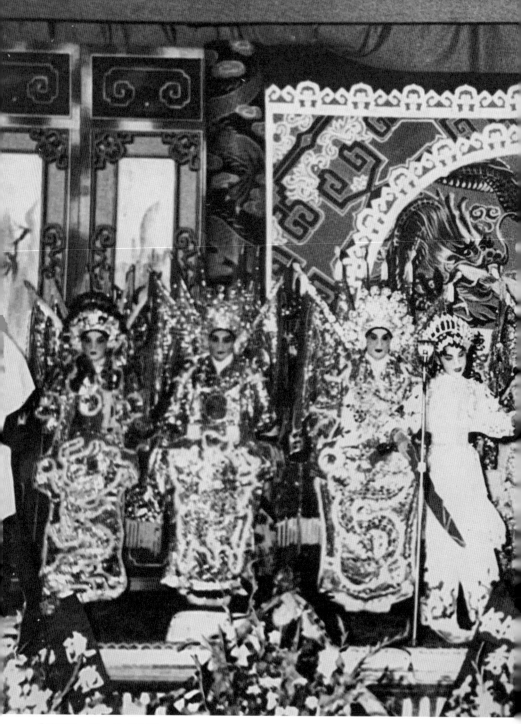

「艷群英」第二屆《封相》

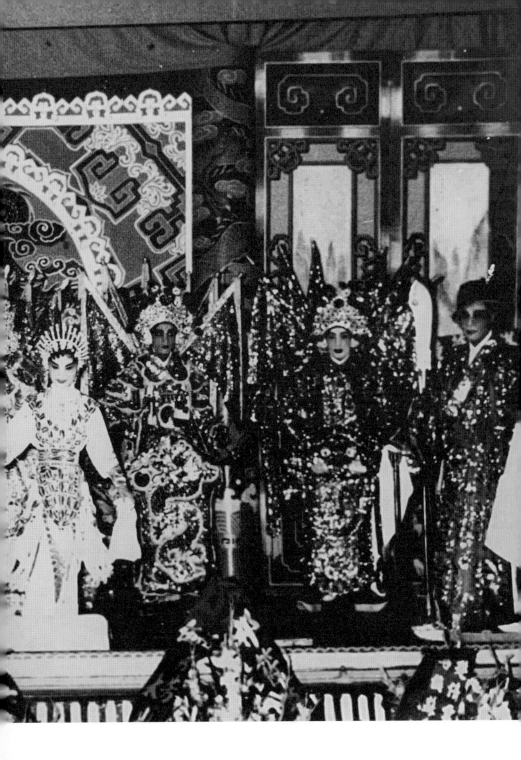

「艷群英」石澳棚戲宣傳單張

134

3.3 清華劇團

　　祁筱英舞台藝術在行內漸次矚目，在與陳艷儂兩次合作之後（「艷群英劇團」第一、二屆），接着又應邀加入「清華劇團」與陳清華合作演出，這屆班在 1957 年 12 月 4 日起一連五天在「高陞」演出，劇目有陳恭侃編撰的《華清水暖洗凝脂》（又名《傾國傾城楊玉環》）及《蛇美人》。六位台柱是：祁筱英、陳清華、麥炳榮、吳惜衣、靚次伯、半日安。台柱中的幫花男花旦吳惜衣是陳清華的師傅，是次復出，乃為助徒弟一臂之力。首演當晚《封相》由靚次伯坐車、吳惜衣推尾車，也是極為經典的配搭。劇團首演之日，報章報道云：「『清華劇團』在名班政家呂楚雲負責籌組之下，一切進行，至為美滿，因這一屆『清華劇團』純然是基於美艷花旦陳清華赴美鬻藝，在離港前應呂氏之邀作短短五天的演出，號召力之強，單從『高陞』票房定座擠擁情形，已可概見一斑。尤其是京架女文武生祁筱英，自她『艷群英』劇團宣佈散班休息，為未雨綢繆計，仍在京派名師祁彩芬、名音樂家林兆鎏指導下，作溫故而知新地不斷苦研劇藝，因此，祁姐這次復出重掌帥印，其做工、唱工當然比較以前更有飛躍的進步，可以預卜。同時，這屆班並獲藝術男花旦吳惜衣答允全力協助，而在今晚隆重演出豪華七彩六國大封相中擔任推尾車，與武生王靚次伯表現坐車藝術，尤屬難能可貴。至於紅伶麥炳榮在《華清水

暖洗凝脂》中擔戲之重，將與陳清華、半日安等作對手演出，當然增加全劇熱鬧氣氛不少。」

羅澧銘在〈苦心孤詣勤學不輟〉中也談過這一屆班的演出，談得十分詳細：「陳清華初隨伊秋水學藝，戰時和小燕飛、梁瑛、月兒等，被稱為歌藝界『四大美人』。她鑑於祁筱英和吳君麗苦心孤詣，勤學不輟，逐漸奠下成功基礎，不禁見獵心喜，於是從遊祁彩芬習京劇功架，練好腰腿功夫，粵劇排場，由吳惜衣指導。惜衣是故家之弟，出身『志士班』，受過相當教育，為粵劇『男花旦』中的出色人物，因時世趨向女包頭，始歸於淘汰之列。陳清華因趕着啟程赴美，作臨別表演，台期只限五天，劇本命名『華清水暖洗凝脂』，一望而知是楊貴妃故事，華清池賜浴起，『華清』與『清華』，貼切名字，戲匭富有詩意，頗為脫俗，以筱英飾風流瀟灑的李三郎，吳惜衣飾梅妃（惜衣本來面目，看似肥胖，不適合梅妃清瘦身分，但他的化裝技巧甚高明，人亦『受裝』，粉墨登場時，出現整個美人體態，首夕演《封相》，亦由他推車，許多觀眾都承認，平均男花旦推車藝術，總比女花旦略勝一籌）。麥炳榮飾安祿山，半日安飾高力士，俱適當之極。日戲《蛇美人》，即《仕林祭塔》改編，筱英擔綱這部戲，分飾許仙與許仕林，引起她無限的回憶，無限的興奮。原來她髫齡登台，就是演仕林一角，初露頭角，雖然只佔『祭塔』一場，戲份不多，但『地下』開始對她注意，說她扮相好，台型佳（……）

嗣後《仕林祭塔》成為筱英的首本戲，派她分飾許仙與許仕林兩個角色。到了她歸隱之後，因救濟石硤尾火災難民，在月園遊樂場的大世界劇場客串義演，也是演《仕林祭塔》一劇，收入達七八千元，觀眾嘖嘖稱賞，戲班友好多方慫恿，才引起她東山復出的念頭，復出後又獲得觀眾的擁護，打破淡風，無怪她對於《蛇美人》特別高興了。」

據劇團戲橋所載，《華清水暖洗凝脂》劇情為：

傾國傾城楊玉環，自從見寵於多情帝主唐玄宗之後，因其丰華絕代，麗質天生，真是「回頭一笑百媚生，六宮粉黛無顏色」，難怪唐明皇晨昏顛倒，從此君王不早朝了，可惜好〔景〕不常，玉環恃寵生驕，權傾宮禁，加上生性風流，工讒善妒，至激成安祿山作反，六軍不發，飲恨馬嵬坡之慘淡收場，正是「天長地久有時盡，此恨綿綿無絕期」！

貴妃醉酒 —— 楊玉環（陳清華飾）寵擅專房，與唐明皇（祁筱英飾）形影不離，至有「在天願為比翼鳥，在地願為連理枝」的佳期密約，無如這個多情帝主新歡雖好，舊愛難忘，對那冰肌玉骨的梅妃，未能忘情，一偷空，便悄悄的離開玉環，到宮外走動。貴妃午夢方濃，一覺醒來，不見了明皇，心中悶悶不樂，只好借酒消愁，多飲了幾杯，不覺春心蕩漾，醉態撩人，還把常侍高力士（半日安飾）、胡將安

祿山誤作君王，投懷送抱，鑄成大錯。

楊梅爭寵——梅妃江采蘋（吳惜衣飾）才華絕俗，玉潔冰清，自從楊妃得寵，她和明皇便不常見面，深宮寂寞，惟有以詩歌慰寂寥，明皇因玉環善妒，不敢和梅妃親近，特命安祿山以珍珠賞賜梅妃，祿山（麥炳榮飾）雄偉英勇，儀表非凡，乍見梅妃艷如桃李，冷若冰霜，義正辭嚴，責祿山以大義，頓生敬畏之心，不敢作非非想。汾陽王郭子儀（靚次伯飾）功蓋凌煙，三朝元老，以明皇耽於酒色，荒廢朝政，乃覲見梅妃，共商忠諫。玉環誤帝主駕幸梅宮，酸風醋雨，無處發洩，乃偕同高力士搜索梅宮，采蘋以玉環蠻橫驕縱，不覺憤火中燒，雙雙動武，可憐多情帝主左右為難。

華清出浴——玉環怒返宮幃，心情憤怒，乃赴華清池就浴，「華清水暖洗凝脂」這種亦香亦艷的風流韻事，成為千秋艷史。祿山既得寵於帝妃，頓成天之驕子，出入宮禁，恣無忌憚，更色膽包天，偷窺貴妃出浴，及為郭子儀所悉，以祿山目無法紀，穢亂宮庭，不覺大怒，糾纏祿山上朝面聖。梅妃以家醜不宜外揚，更恐激成巨變，乃命子儀以帝主顏面為重，勿加追究，祿山得免執罪，不覺感激零涕。

祿山作反——安祿山自見責於郭子儀，心存憤恨，狼子野心，謀奪楊妃，乃興兵犯上，帝妃遂倉惶出走，千里蒙塵，兵困馬嵬，六軍不發，明皇鬱鬱不樂，玉環舞劍娛君。

　　馬嵬飲恨——將士以楊家兄妹禍國殃民，遂有「不殺楊家兄妹無以謝天下」之兵諫，明皇不忍眼見愛妃身亡，心情慘愴，護花無力，徬徨無計，及楊、高被誅，玉環已知無可倖免，三尺紅羅，從容絕命，一代佳人，埋骨馬嵬坡下，使千秋百世，感慨萬千了。

《蛇美人》劇情為：

　　蛇精「白珍娘」因思凡而奉「金母」之命下山報恩，西湖上見了許漢雲「鶴立雞群」因而呼風喚雨，借傘牽情，遂與「小青」同至許家，後來開設了一間藥店「保和堂」，六陳之外，百草皆新，但白珍娘這藥店獨不賣「紅黃」、「硫黃」這兩味藥石的，信不信由你。

　　後來珍娘竟因錯飲「雄黃酒」而致「打回原形」嚇死了許漢雲，南天門去盜靈芝，千辛萬苦，救回漢雲，而漢雲已不敢留戀，投身金山寺，珍娘又因索夫不遂水淹金山寺，與法海禪師鬥法，幸有身孕懷下「文曲星」，得免於難。

　　斷橋之下，漢雲重見珍娘深感負義，和好如初，小青不忿珍娘還肯重拾舊歡，遂不歡而去，及至產下嬰兒，法海知時機已至，利用「金鉢」逼珍娘「蛇服」，漢雲不忍見珍娘受苦之慘，求情亦不諒於法海，據云是「天數如此」，珍娘

遂還兒漢雲，囑善視之，遂永困於雷峰塔上。

　　許仕林得中狀元榮歸祭祖但不知宗祖在何方，因而追問姑媽，姑媽不能不以實告，仕林遂公車浩蕩祭告雷峰塔下，極盡骨肉之深情，因此得「塔神」特許，珍娘出會其子仕林，陳清華高歌一闋「祭塔古腔」不讓前人專美。

　　無獨有偶，祁陳是次合作剛巧都在二人「離港前」，台緣巧合。話說陳清華當時主要在電影界發展，正接拍電影《紐約唐人街碎屍案》（1961 年 12 月 26 日首映。楚原編劇，故事改編自發生於二十世紀三十年代紐約唐人街的謀殺案），主要演員要親赴美國參與拍攝工作，已定期聖誕節前與小燕飛一同起程；由於時間所限，「清華劇團」就僅能在陳氏離港前演出五天。至於祁氏，在「清華劇團」散班後，應越南大光戲院邀請擔任「大中華班」的台柱，1958 年 2 月領團赴越南，登台獻藝。

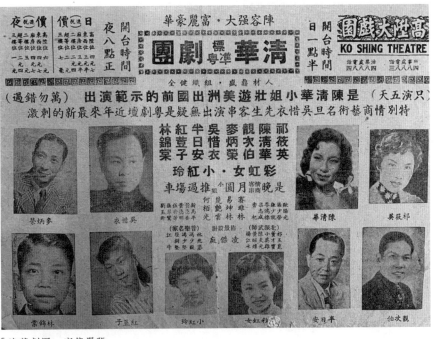

「清華劇團」宣傳單張

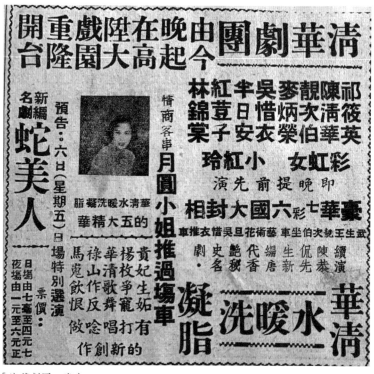

「清華劇團」廣告

祁筱英（右）與陳清華合影

3.4 大中華班

1958 年 2 月，祁氏到越南演出。

越南大光戲院乃由陳伯賢所主辦，該院曾邀請芳艷芬領導的「新艷陽劇團」在越南演出，轟動一時。是次祁筱英應大光戲院邀請赴越南演出，形式上並不是她個人到越南「插班」，而是由祁氏在香港組成基本班底，一行十多人前往越南演出的。

「大中華班」（《娛樂之音》報道作「大金龍」，諒誤。據演出場刊注明是「大中華班」）六位台柱是：祁筱英、南紅、何驚凡、紅艷紅、關海山、新梁醒波。以下略作補充：小生何驚凡是梁醒波的弟子；幫花「紅艷紅」即潘艷珠，是著名導演龍圖的女兒；丑生「新梁醒波」並不是梅欣，而是譚定坤。至於關海山有「粉面金剛」之美譽；祁氏組班時他剛好身在越南，應邀加入劇團，掛鬚擔任武生。

由於赴越演員不少，各演員的戲箱合共凡五十餘件，這批戲箱悉以郵船託運，而主辦單位為穩妥計，為購海上保險十五萬元；而各演員乘飛機赴越，則主辦方又為購空中保險一百萬元，可謂隆重其事。此外，尚有三十萬元保險，乃是為了祁筱英的「雙腿」而投保的！報章報道云：「越方戲院同時向香港某公司購了三十萬保險，這筆保險是為祁筱英之足部保險，理由是此次帶往越南劇本三十部中，有多部係表演腿功而北派打到落花流水

者，祁之演技如凌空一字腿、朝天蹬、車身、抱一字腿滾圓台等腿功絕技，在《北宋楊家將》、《陸文龍槍挑八大鎚》、《寶馬神弓並蒂花》各劇演出，院方為求萬全起見，所以由院方代購祁之兩腿保險費三十萬，此誠中國藝壇之創舉。」

「大中華班」在越南演出前後共三十四天（最後兩天為義演），十分成功，票房成績理想，各台柱受到當地戲迷擁戴。祁氏帶去越南的二千多張相片，在到埗不久即悉數送出後，只好急電香港親友幫忙趕快沖曬照片寄越，以滿足當地戲迷索取相片的要求。「大中華班」的演期由農曆新年大年初一（1958 年 2 月18 日）開始，戲院連日皆告滿座，更有炒賣戲票的情況；而演期一續再續，真可說「欲罷不能」。劇團在當地前後共演出月餘，足證劇團的實力。劇團上演劇目包括《英雌艷麗海棠紅》、《陸文龍槍挑八大鎚》、《紅鸞喜》、《北宋楊家將》、《寶馬神弓並蒂花》、《洛神》、《金鳳緣》、《花田八喜》、《紅塵戀》。其中以祁班戲寶《寶馬神弓並蒂花》及芳艷芬戲寶《紅鸞喜》兩劇最受歡迎，即使連演數天，皆告滿座；相信是由於「寶」劇多武場夠熱鬧，而「紅」劇則有花旦尾場穿「電燈宮裝」演出作為亮點。補充一事：據當時報章報道，越南大光戲院有二千個座位，因演出大受歡迎，臨時還要「加櫈」。在越演出期間，男女主角更獲贈金牌：祁筱英的金牌上刻「南北泰斗」，南紅的金牌上刻「梨園新后」。

　　祁筱英在越演出，更成為當地戲迷茶餘酒後的話題。一如馮荻強與任劍輝在越演出一樣：當年女文武生馮荻強在越得戲迷愛戴，戲迷稱她為「強哥」；當地戲迷又稱任劍輝為「任仔」，十分親切 —— 戲迷則稱祁氏為「英哥」。此外，大光戲院為激勵軍心，特購新車一部，為祁氏、南紅兩人專用，更成為一時佳話。

　　劇團受歡迎，金邊的金山戲院亦誠邀劇團移師當地演出兩周，以慰粵僑雅望，惟南紅因在港早有片約在身，為免影響電影的拍攝進度，歸期不能再延，班方只好婉拒金山戲院的邀請了。祁筱英、南紅、陳剪娜（南紅之母）、梁玉崑和祁玉崑五人率先於 1958 年 4 月 17 日乘飛機返港。

　　在演出之餘，祁氏一行人等也曾到過當地名勝大叻遊覽。大叻位處越南中南部林同省，海拔高度約一千五百米，氣候全年涼爽宜人，是避暑勝地。此地又以空氣清新著名；全市多湖泊、瀑布、松林，美景處處。大叻市市長夫人更在官邸設茶會款待各人，並陪同前往各區尋幽探勝。越南名流李佳衡夫人、時佩琨夫人、李良辰夫人同行。大叻蛇鬼村女副村長亦慇懃款待，賓主盡歡。返港後，祁筱英把越南之行的所見所感寫成文章，分十章在《真欄日報》上連載（1958 年 5 月），題為「越南鴻爪」；本書全文過錄這十篇由祁氏親撰的遊記，讀者可以在本書的「附錄」讀得到。

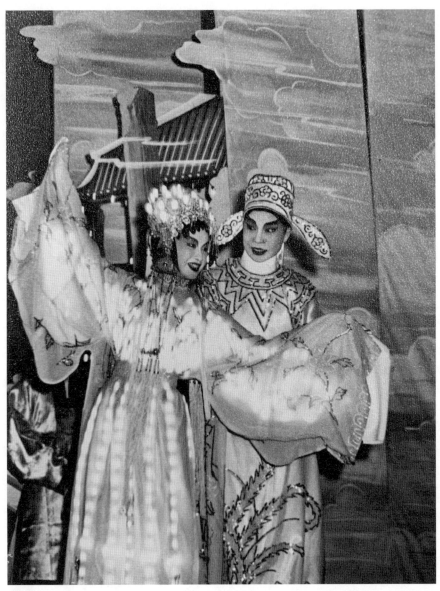

《紅鸞喜》劇照
祁筱英（右）與南紅合影
尾場《大送子》花旦所穿乃「電燈宮裝」

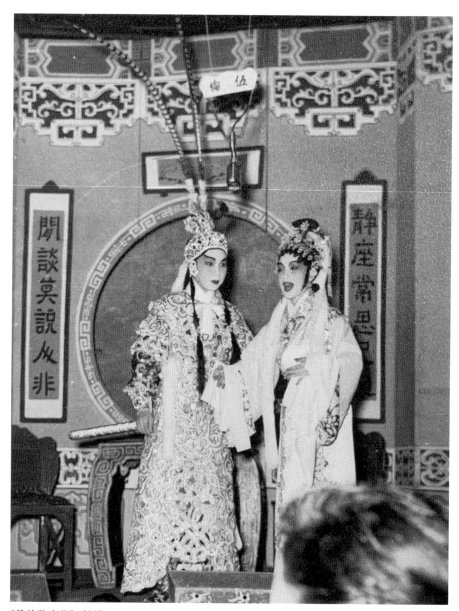

《雙槍陸文龍》劇照
祁筱英（左）與南紅合影

祁筱英在《寶馬神弓並蒂花》表演「抱一字」

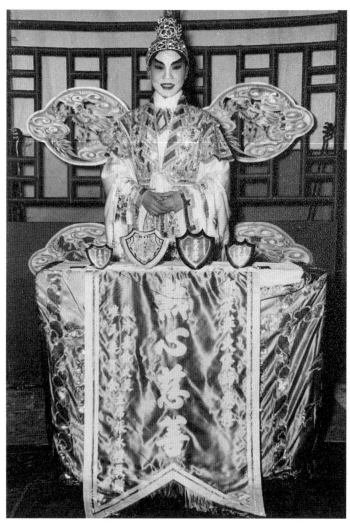

祁筱英在越南義演
獲贈獎座及錦旗

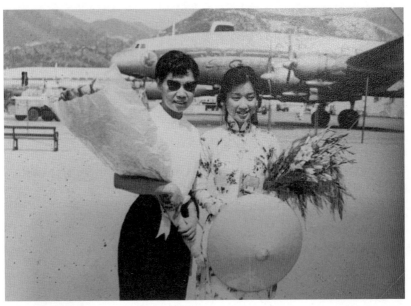

1958 年 4 月 17 日
祁筱英（左）與南紅自越南返港
在啟德機場合影

3.5 旅美演出

　　祁氏 1960 年 12 月 10 日赴美，先後在三藩市、紐約、波士頓、芝加哥、底特律、加州等地，為各大僑團作巡迴獻演。祁氏在彼邦不但深受僑胞鄉梓歡迎，更得到市長、州長等高層人員熱誠招待；風頭之勁、聲譽之隆，一時無兩。祁氏在美國演出，時間頗長，今擇其要者，記在下面。

　　祁氏在三藩市大明星戲院連演二十九天，她一人擔綱文武生，分別夥拍幾位花旦，共演出三個台期。第一台：陣容有伍丹紅、何芙蓮、夏娃（馬金鈴），而往昔以《肉陣葬龍沮》馳名的秦小梨，留美多年，早已反串生角，亦參與演出。第二台：湊巧得很，祁氏與「祁筱英劇團」第六、第八屆的幫花芙蓉麗異地重逢，又與「艷群英」老拍檔陳艷儂碰頭；大家俱在香港合作過，自然駕輕就熟。祁氏以陳艷儂是前輩，而陳氏在香港組織「艷群英」均請她擔綱主帥，是次在三藩市演出，即以「英艷」、「艷陽紅」為班牌，表示尊重。這一台首夕演《封相》乃由陳艷儂掛鬚坐車、芙蓉麗推車；續演齣頭《芙蓉仙子》乃由芙蓉麗「交戲」。第三台：配搭的角色可算破戲行的紀錄：由關影憐、區楚翹母女拍檔。關影憐早已息影多年，許多人請她復出客串，她都婉拒，此次聲明「破例」拍祁筱英，可說「天大面子」，無怪祁筱英說領了關影憐一份「大人情」。關影憐以擅演風騷戲著名，

首本戲有《蛋家妹賣馬蹄》、《金蓮戲叔》。當年關氏在「錦添花」與陳錦棠演《武松殺嫂》，有「生潘金蓮」之稱，陳錦棠亦有「生武松」之美譽；廖俠懷的武大郎造型，同樣膾炙人口。關影憐的女兒區楚翹是桂名揚的妻子，而祁氏師事桂名揚，是以祁區二人見面，倍感親切。區楚翹特別挽留祁氏在她三藩市家裏住了一個多月。祁氏以關影憐為她破例復出，異常興奮，乃點演關氏的代表作《武松殺嫂》、《三娘教子》、《劉金定與高君保》，以示尊重。事實上，祁氏在美國演出期間，除演出個人首本《雙槍陸文龍》、《羅成英烈傳》、《北宋楊家將》、《寶馬神弓並蒂花》、《瘋狂花燭夜》等劇，但凡與前輩合作，都謙讓恭請前輩「交戲」。如 1962 年 3 月 14 日、15 日分別點演譚秉鏞首本《一生兒女債》、《火樹銀花》，宣傳單張以譚氏唱主題曲〈兒女眼前冤〉作標榜。不過，祁氏在美國演出期間，雖然難得前輩譚秉鏞湊趣加盟，可是卻因此而「難為了祁筱英」；羅澧銘的回憶十分有趣：有一部戲祁氏「要擒起譚秉鏞『上腰』車身」，譚氏體重足有一百八十磅，祁氏卻不夠一百磅，怪不得甫一上腰，便引起全場笑聲，鼓掌不絕，觀眾都大讚「女武狀元」好氣力。

祁氏在三藩市的時間頗長，除登台之外，不想荒費光陰，乃在「中美學院」作「旁聽生」。此學院是留美博士余天麻主辦，是純粹戲劇藝術組織，參加者俱是中西藝術界知名人士，有導

演、編劇家、藝員。

祁氏在芝加哥登台，首創五元「企位」的紀錄，當地人士傳為美談。原來芝加哥的華僑，遠不及三藩市及紐約兩地之多，粵劇演出次數不多，每演一次，差不多要班方親自勸銷座券。祁氏平日生性羞怯，要她開口向人勸銷，當然不肯，於是決定不管入座率如何，只演三晚，票價五元。豈料門票很快便售罄，不少觀眾以為臨時到戲院買票也不遲，誰知抵步時才看見掛起滿座牌，乘興而來，不想掃興而返，乃要求票房特別通融，准許他們入內站着看戲，且願意照付五元票價。票房答應之後，願出錢買「企位」的觀眾仍紛至沓來。戲院主人見三晚皆滿座，要求祁氏多演幾晚，但她不想過份勞累，婉詞推卻。這三晚的劇目是祁氏兩齣首本《雙槍陸文龍》及《火燒姑蘇臺》，另一齣則由芙蓉麗「交戲」，演《龍城祭艷妃》。

祁氏又應波士頓之聘，在該處登台十天，起初在「安良堂」演出，這是當地一間會館，座位不是戲院設計，第六行以後的大位，已給前排的觀眾遮擋視線，觀眾甚不滿意，乃要求安排劇團再在戲院演一次，寧願主辦方提高票價。這一台戲祁氏分別夥拍陳艷儂、羅麗娟、芙蓉麗、衛明珠、雪影鴻等花旦，謝福培擔任丑生，秦小梨則仍以反串小生參演。祁班在波士頓演出一樣場場滿座，主辦方要求她多演幾天，但她感到有些水土不服，乃婉轉推辭。

1963 年黃金愛抵美，女班政家伍錦屏女士邀請祁氏在回港前與黃金愛攜手登台，作臨別表演。當地僑領亦設宴款待，席上多番遊説，祁氏以盛情不能卻，乃答應演出。是年 9 月，祁氏取道檀香山經日本東京返港，是次旅美獻演的兩年多時間，是祁氏個人演藝生涯中值得大書一筆的光輝歲月。下述三件事情，可説是祁氏美國之行的亮點。

海外籌款回饋母會

1960 年，香港八和會館主席關德興給予祁筱英「宣慰專員」名義，出公款、設公宴、頒證書，讓祁氏在海外名正言順替八和籌款，當時許多委員亦在座，儀式極其隆重。祁氏一向熱心母會福利，決不辱使命。她到了美國之後，本想發動大規模義演，替香港八和籌福利經費，可是當地同業告訴她美國抽稅相當嚴格，若義演收入多，便要抽重稅，到頭來「得不償失」。因此，她率先捐出二百元美金，再私下向有關人士個別勸捐。是次祁氏在旅美期間為母會籌得萬餘元款項，成績美滿；兩年後祁氏回港，一眾八和要員理事均到機場迎接，場面非常熱鬧。八和在機場高掛「香港八和會館同人歡迎特派赴美訪問同業專員祁筱英榮歸香港」橫額，時任八和主席何非凡，偕副主席陳錦棠、鳳凰女，財務梁醒波，以及理事監事，還有片務羈身的友好如羅艷卿、吳君麗、南紅、李寶瑩，俱在百忙中提早在機場等候接機。正如羅澧銘在

〈獲贈三藩市金鎖匙〉中說：「八和捐款殊不容易，因為八和僅是我們戲人團體，許多外界人未必普遍認識，其他慈善機構又多，你又求捐，他又求捐，善長已不勝其煩，開口確有困難。怪不得此次歸來，梁醒波亦親去接機，對人說起筱英以個人力量，替八和籌得款項近萬元，為母會努力的精神，已大堪敬佩了，這確是波叔公道之批評。」

為辦學團體義演

祁氏曾在紐約為華僑子弟建校籌款。話說當地僑領陳兆瓊伉儷知道祁筱英具有號召力，決定趁祁氏到紐約新聲戲院演出的大好機會，請她為華僑子弟學校獻演籌款。義演票價每張二十五元在當時而言相當昂貴，普通百老匯演舞台劇，也不敢收這個票價，但主事者極有信心。果然不出他們所料，這台戲演四晚，收入萬餘元，成績甚佳。參與義演的有譚秉鏞譚詠秋父女、張麗珍、白龍駒等紐約伶人。由祁氏擔綱的三晚齣頭是《雙槍陸文龍》、《帝女花》和《西廂記》。因為美國華僑觀眾，喜歡看傳統粵劇，所以點演了《西廂記》。《帝女花》雖是「仙鳳鳴」戲寶，但僑胞聽過該劇的唱片，也要求祁氏點演；她為着尊重觀眾意見，風聲所播，差不多每個埠都點演 —— 跟《雙槍陸文龍》一樣，每演必旺台。祁氏知道紐約有位叔父李松坡，四晚中有一晚恭請叔父「交戲」，演李氏首本《薛剛打爛太廟》。李松坡是

小武，往日在「落鄉班」，與另一小武白珊瑚同有「鐵掃把」之譽——即「橫掃一切」之意。

　　1963 年 4 月，羅省龍岡公所為建校籌款，組織「龍岡劇團」，假座勝利戲院舉行義演，要求祁筱英幫忙。既屬義演，祁氏認為義不容辭。龍岡公所是世界性的組織，是三國時代桃園結義的劉關張三姓苗裔，加上趙氏，因為劉備關公張飛與趙子龍情同手足，如一家親。龍岡總會雖設在美國羅省，但是次籌建中學，選址卻在香港，有鑑於當時香港學童眾多，學校缺乏，總會以造福港僑及自國外回港就學的僑生，籌建新校，目標籌港幣二百萬。4 月 18 日義演首夕，由關德興擔綱，他是龍岡會員，特別賣力，在《古城會》中先飾劉安後飾關雲長。接下來的三晚則由祁氏擔綱：4 月 19 日、20 日與張舞柳、白艷紅合演《雙槍陸文龍》及《帝女花》，4 月 21 日與關影憐、區楚翹合演《梨花罪子》。這三晚收入達二萬餘美元（據云當時折合港幣十餘萬元），籌款成績異常美滿。演出時每晚都有不少「戲迷」到後台跟祁氏拍照，戲迷太多，大有應接不暇之勢。龍岡公所主席張子峰伉儷贈以獎座，酬其義演之勞。

　　「龍岡」籌款之事在祁氏返港後尚有下文：祁氏返港後，適值全世界「龍岡」代表四百人四年一度在港開會，會期由 10 月 15 日開始至 30 日止，並定於 10 月 25 日假座大會堂義演，廣邀各紅伶組成「龍岡劇團」為「龍岡親義總會」籌建中小學

義演籌款，祁氏當然在受邀請參加義演之列。是次義演的形式是「紅伶大會串」，上演《義薄雲天扶漢室》，票價分六等，最貴是五百元。大會串星光熠熠：新馬師曾飾關羽，陳錦棠飾劉備，麥炳榮飾趙雲，梁醒波飾張飛，靚次伯飾魯肅，半日安飾曹操，黃千歲飾孔明，關海山飾孫權，蘇少棠飾關平，任冰兒飾甘夫人，南紅飾糜夫人，陳好逑飾孫尚香，而祁筱英則飾演周瑜。

三藩市市長頒贈「金鎖匙」

祁氏在彼邦演出時，三藩市市長祁理士多福氏忼儷曾到場觀劇，對祁氏的舞台藝術極表欽佩，特設茶會招待，並親自頒贈三藩市「金鎖匙」。據當地僑胞稱：三藩市為東方人士進入美國的大城市，東方人士獲贈該城的金鎖匙，殊屬罕見，尤其是東方女性，更為難能可貴，祁氏獲贈金鎖匙不只是她個人的榮譽、粵劇界的光榮，更是眾僑胞的光榮。「金鎖匙」是長約一英尺的鎖匙形獎牌，上有祁筱英及市長名字，並刻上「Key to The City of San Francisco」及「Welcome to San Francisco」。

祁氏獲得市長頒贈金鎖匙之後，聲譽不脛而走，先後獲加州州長布朗夫婦熱烈款待，民主黨主席冀羅治邀她在民主黨部拍照留念，副主席楊格、國大代表蔡鳳有、湯毅象律師、僑領關助世先生俱同行。加州高等法院首席檢察官譚連治、加州議員波頓、

李泮林夫人，與祁氏在三藩市華埠民主黨部拍照，俱表示歡迎，
並讚揚其藝術允文允武。

祁筱英在美國登台
戲院大堂

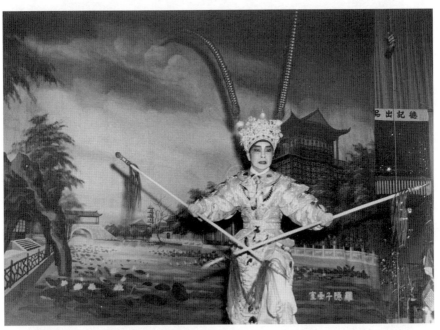

祁筱英在美國登台劇照

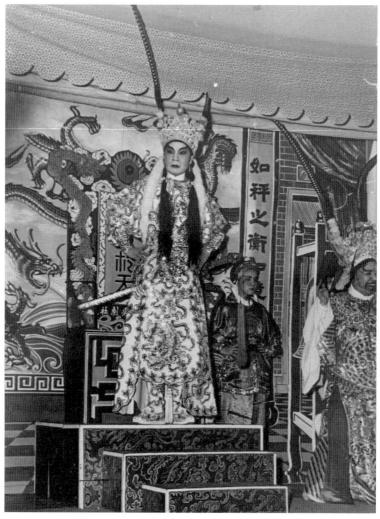

祁筱英在美國登台劇照

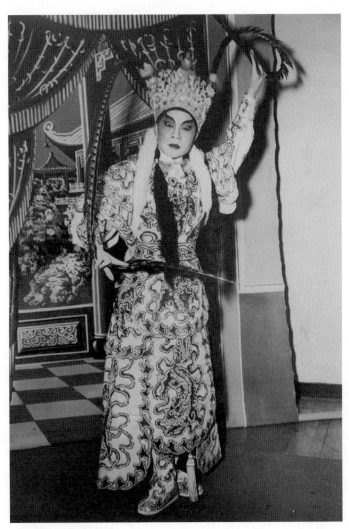

祁筱英在美國登台劇照

祁筱英在美國登台劇照

祁筱英（左）在美國登台與陳艷儂合影

左起：衛明珠、祁筱英、陳艷儂在美國登台

祁筱英（左）在美國登台與伍丹紅合影

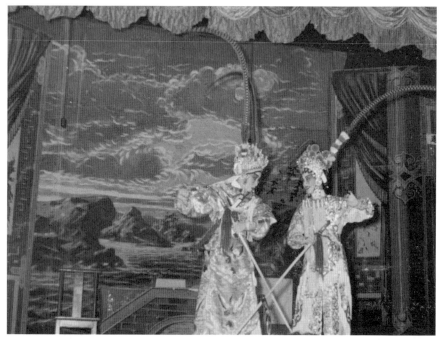

祁筱英（左）在美國登台與關影憐合演《劉金定斬四門》

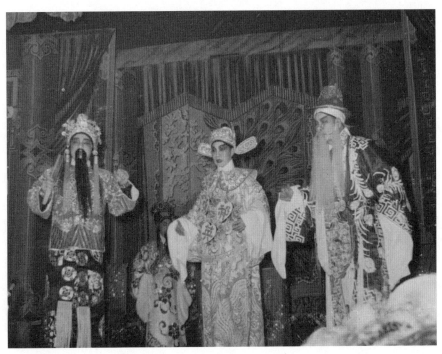

左起：謝福培、祁筱英、譚秉鏞
在美國合演《三娘教子》

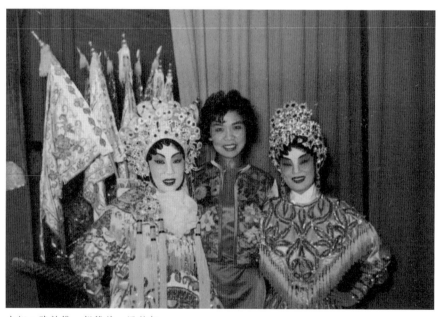

左起：陳艷儂、祁筱英、區楚翹

祁筱英（左）在美國與區楚翹合影

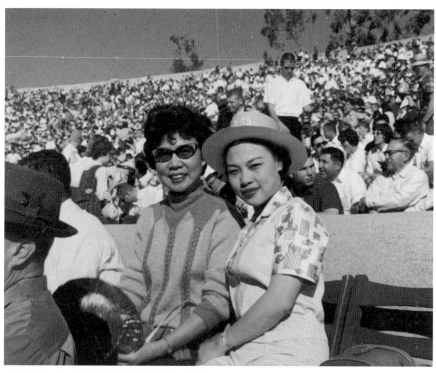

祁筱英（左）在美國與伍丹紅觀看壘球賽事

祁筱英（左）在美國與陳艷儂合影

1962 年春祁筱英（右）在美國與陳緻德合影於華光先師神龕前
陳緻德為伶人花笑容之女，在該年度全美華埠小姐競選中榮膺「才藝小姐」

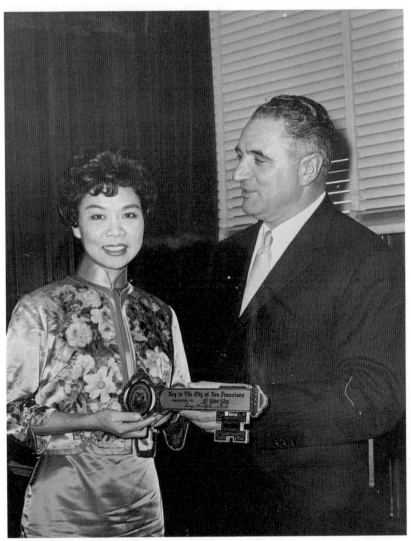

三藩市市長向祁筱英（左）致送「金鎖匙」

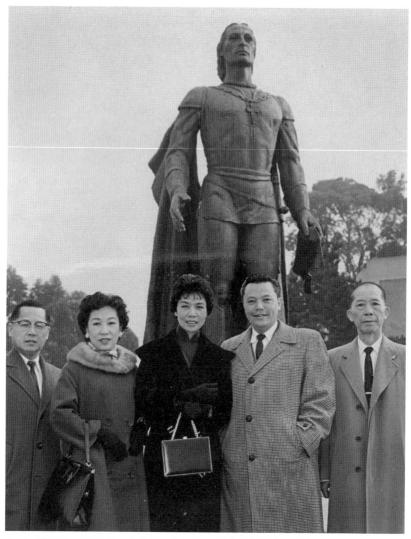

左起：陳匡民、陳艷儂、祁筱英、陳漢基、陳篤周合影於三藩市
三位男士皆為僑領

祁筱英（前排右四）在中美學院的月會上與眾會員合影

1963 年 9 月祁筱英自美國返港
誼父陳斗在九龍平安酒樓設宴祝賀
花牌高懸，上書「祁筱英旅美獻藝榮歸」
（照片由桂仲川先生提供）

3.6　參演電影

　　上世紀五六十年代，不少藝人都是「伶影雙棲」的：「伶」就是戲曲舞台上的身分，「影」就是電影銀幕上的身分。祁筱英在舞台上演而優則「影」，不過，她參與演出的電影只有三部；拍電影只能説是「淺嘗輒止」，她始終把最大的精力、最多的時間投放在戲曲舞台上。三部電影依次介紹如下。

　　1957 年 6 月首映的《真假俏郎君》由祁氏的好友馮峰導演，何非凡分飾黃家次子及馬秀才，小燕飛飾馬妻，祁筱英飾黃家長子，小甘羅飾黃家幼子，譚蘭卿飾黃家繼母，紫羅蓮飾表妹。劇情講述馬秀才貧窮潦倒，因相貌與黃家次子相似，陰差陽錯混入了黃家，因而導致兩女爭夫，誤會重重，笑話百出。

　　1957 年 7 月首映的《魚腸劍》，改編自白玉堂的戲寶。這齣電影由趙樹燊、黃鶴聲執導，關德興飾專諸，鄧碧雲飾李秋霞，梁醒波飾王僚，麗兒飾儲妃，石堅飾白眼將軍，李海泉飾專成，祁筱英飾太子姬光，吳宮燕飾忠臣千金，梁淑卿飾專諸母。劇情講述王僚毒殺吳王奪帝位，再欲殺害太子姬光。姬光得專諸相救，乃與專諸合謀刺殺王僚。專諸有感於母親以死相勸，而妻子又被王僚擄去，遂自毀容貌混入宮中作廚子，把魚腸劍藏於魚腹，終於成功刺殺王僚，助姬光復位，自己卻傷重身亡。7 月 1 日《七彩 The comprehensive magazine》第 19 期刊

登的〈祁筱英竄紅〉，就談及祁氏在 1957 年上映的兩部電影：「祁筱英在粵片圈子裏又竄紅開來，《魚腸劍》、《真假俏郎君》後，跟住一群片商包圍她，要她主演新片，由於她的聲價日佳，外埠片商也對她大感興趣。祁在影圈日子甚淺，但進步極快，文武藝子很不錯，在藝術的成就上，日子雖然有功，但祁的成就，可以說得天獨厚的。」

1959 年 12 月首映的《雙槍陸文龍》，改編自祁氏的首本戲。這齣電影由珠璣執導，祁筱英飾陸文龍，陳錦棠飾王佐，鄭碧影飾宋瑞雲，靚次伯飾金兀朮，半日安飾乳娘，少新權飾岳飛，蘇少棠飾岳雲，李鵬飛飾秦檜。劇情講述宋朝忠良之子陸文龍自小被金兀朮收養，長大得知身世後投身宋朝，殺敵抗金的故事。

祁氏參演的三部電影，觀眾反應都不俗。《真假俏郎君》上映時，據報道云：「一般崇拜她深湛演技的戲迷和親友，也都紛紛送來頌祝她躍進銀壇獲得成就的花籃、花牌，在這幾間戲院陳列着的共有七百多個，林立着環繞幾家戲院，情形比她復出舞台時更隆重，因而便引來不少圍觀的途人，你一聲，我一句在指點而語，鬧哄哄的把幾家戲院堵塞着，鬧個水洩不通，和戲院裏的笑聲、叫好聲相應和。這幾家戲院的工作人員都說：『這是戲院開業以來從未有過的擠擁現象！』」反應之熱烈，可見一斑。祁氏在這三齣電影中雖云都有「用武之地」，但畢竟銀幕上的表演

與舞台上的表演是兩回事。例如祁氏在電影《雙槍陸文龍》飾演陸文龍，舞台上演槍挑八大鎚的功架在電影中只保留了少量程式，祁氏的功架未能完全得以發揮。雖然如此，這齣電影畢竟為後人保留了祁氏的唱做藝術：2015 年 3 月香港電影資料館以「小武英姿」為主題，選映《雙槍陸文龍》；沒機會看祁氏現場演出的觀眾，能通過電影了解祁氏的演藝，也是好事。

以下補充兩項資料：其一，早在 1957 年 5 月，金碧影業公司已籌備把祁班戲寶《寶馬神弓並蒂花》搬上銀幕，劇本由王風改編；相關消息見 1957 年 5 月 25 日《工商晚報》，惟最終並未成事。其二，1958 年電影《紮腳劉金定》特刊的封底「下期獻影」有新戲《斷腸碑》的上映預告，當中開列主要演員七人：任劍輝、吳君麗、祁筱英、歐陽儉、李海泉、劉克宣、任冰兒。惟證諸事實，祁氏並沒有參演《紮腳劉金定》。

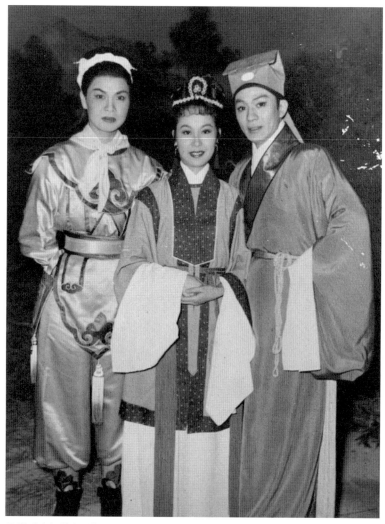

電影《真假俏郎君》
左起：祁筱英、小燕飛、何非凡

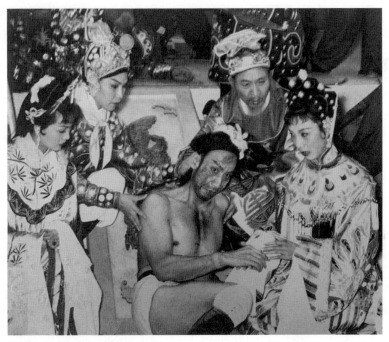

電影《魚腸劍》劇照
左起：麗兒、祁筱英、關德興、張生、鄧碧雲

電影《魚腸劍》台前幕後人員合影
左起：吳一嘯、黃玉麟、趙樹燊、祁筱英、麗兒、鄧碧雲、關德興、黃鶴聲、吳宮燕
兩位靠後站的男士是場記（姓名未詳）

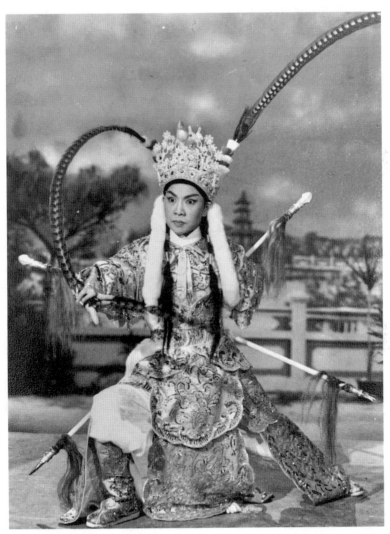

電影《雙槍陸文龍》劇照

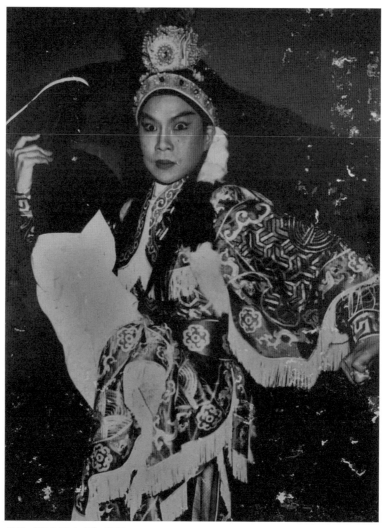

電影《雙槍陸文龍》劇照

3.7 灌錄唱片

祁氏極少灌錄唱片，目前僅知曾灌錄全劇版本的《錦繡袈裟》。

唱片《錦繡袈裟》由祁筱英、李寶瑩、梅欣、歐偉泉、吳小青、何柏光、郭流標、韋雄主唱；唱片版的故事在部分情節上略有改動，主要是為了處理「聽曲」與「看戲」的不同。例如原劇有女主角錢杏姑投水再由魯如深救起的情節，劇情本來是要讓兩位演員表演「西河會妻」排場的，但唱片的對象是聽眾而不是觀眾，投水情節就給刪掉了。又如祁氏在劇中飾演的江心雁下山誤墮情網後逃返寺門，心情矛盾唱出一闋主題曲，主題曲「舞台版」結句原是「不若苦練武功保我青春無限，袈裟除下換上短打輕衫」，下接羅漢架等做工；「唱片版」除了刪節若干唱詞外，主題曲末句改為「只有逃回寺內望包涵」。

唱片《錦繡袈裟》由金星唱片公司製作，1960年正式發行，錄音則約在1959年。幾位主唱者中，除祁氏之外，其餘人士均不曾參與《錦繡袈裟》的舞台演出，但唱起來依然很有默契，聲情並茂，十分難得。唱片中的花旦李寶瑩首次與祁氏合作，及至祁氏自美返港組班，李寶瑩便獲邀在第九屆「祁筱英劇團」中執掌花旦正篆。

灌錄《錦繡袈裟》當天，錄音室內除了一眾工作人員外，尚

有一位小妹妹。梅欣怕小孩子發出聲音干擾錄音工作，開始錄音時向小妹妹做手勢示意不要張聲，要安靜。當年這位安安靜靜坐在錄音室內的小妹妹，就是祁筱英的女兒祁雁玲。

香港電台收藏祁氏主唱的《寶馬神弓並蒂花》（主題曲），是祁氏公開演唱時的現場錄音，並非正式灌錄的唱片；港台的戲曲節目偶爾會播放。這支主題曲由小曲〈別鶴怨〉起，下接南音、二王，再以滾花收結；唱詞主要交代男主角秦山劫後餘生，思念仍困於魔掌的愛侶夏蓮荷。

3.8 參與會務

祁氏參與母會（八和會館）的事務，擇其要者依時序先後，記在下面：

1957 年

出任八和會館第五屆理事。是年八和奉迎華光像到砵蘭街新會址供奉，祁氏與鄧碧雲送贈十尺神龕一座（神龕保留使用至今，上有刻銘記名）。

6 月 7 日，「八和會館西醫贈診所」開幕，與陳錦棠、陳艷儂、吳君麗為診所剪綵。

12 月 9 日，八和全行紅伶大集會，在高陞與南紅演出《寶馬神弓並蒂花》。

1958 年

出任八和會館第六屆理事。

1959 年

出任八和會館第七屆理事。

1 月 6 日，參加八和籌款演出，在例戲《玉皇登殿》中飾演「天將」，並與陳錦棠合演齣頭《錦繡袈裟》。

1960 年

11 月 9 日，時任八和主席關德興向祁氏發聘書，聘為「海外宣慰委員」。

1961 年

祁氏在美國為八和籌款萬餘元，成績美滿。

1962 年

出任八和會館第十屆理事。

1963 年

出任八和會館第十一屆理事。

1964 年

10 月 2 日，八和義唱籌款賑災，獻唱《錦繡袈裟》。

祁氏對母會十分愛護，會務無論大小，都盡心盡力。據羅澧銘説：「她（按：祁氏）做人最重視木本水源，極其尊師重道，當八和風雨飄搖之秋，每屆師父誕，她必定送燒豬，華光師父由街外送返會館開光，她送檯圍椅墊，總而言之，盡她一點虔誠。」即使身在三藩市期間，適逢華光師父誕，她仍邀集當地戲行同業及友好，在「十三號半」（按：「美西八和會館」前身）向華光先師虔誠上香，慶祝一番。又據八和前總幹事岑金倩説，會館收藏有「祁筱英專場」的錄像，是不少演員學習南派的主要參考材料。

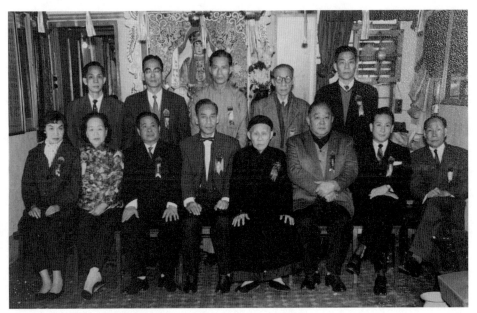

1957 年八和會館第五屆理事就職
前排左起：祁筱英、陳皮梅、徐時、關德興、金山和、梁醒波、蘇少棠、鄭炳光

1958 年八和會館第六屆理事就職
左起：金山和、關德興、白雪仙、祁筱英、陳皮梅、徐時

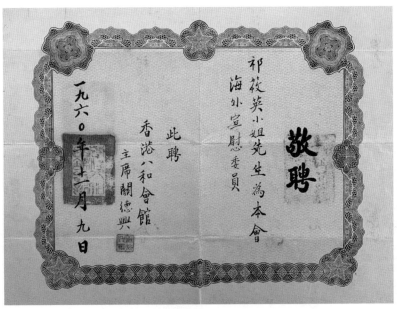

1960 年八和主席發給祁筱英的「海外宣慰委員聘書」

3.9 捐贈粵劇文物

祁筱英晚年與家人合力整理個人舊物，在 1999 年向香港歷史博物館捐贈一批為數約九百多件的粵劇文物。該批文物可分為四類：

一、衣箱：包括衣箱 6 個及裝身箱 1 個
二、劇本：包括劇本 44 套（共 274 本）
三、戲服：包括戲服 57 套（共 335 件）
四、其他：包括粵劇服飾所用的配件、道具、錦旗、紀念杯（共 353 件）

香港歷史博物館當年把這批藏品列為「民俗藏品」，並安排在「長期展覽」中作公開展出。館方相信參觀者通過這批文物，能更深入認識本地粵劇藝術的悠久傳統。

筆者僅知這批藏品之大略如上，至於明細項目，在香港歷史博物館的官方搜尋系統內尚未能找到完整的目錄或清單（筆者於 2023 年 8 月登入網頁 https://hk.history.museum/tc/web/mh/collections/collections.html 及使用「康樂及文化事務署博物館統一藏品管理系統」搜尋藏品），以「筱英」為關鍵詞尋索，只搜得 14 項相關目錄，除去 3 項與電影相關的目錄，餘下 11

項藏品為：

- 「祁筱英劇團」第八屆演出特刊 1 冊（按：藏香港文化博物館，馮峰捐贈）
- 《祁筱英劇團演出特刊》1 冊（按：1955 年劇團第一屆演出特刊，藏香港歷史博物館）
- 「音韻悠揚」錦旗 1 面（按：1985 年金錢村侯同慶堂贈，藏香港歷史博物館）
- 「仁風可嘉」錦旗 1 面（按：1954 年為深水埗六村災民義演，慎餘堂贈，藏香港歷史博物館）
- 衣箱 6 個（按：藏香港歷史博物館）
- 裝身箱 1 個（按：藏香港歷史博物館）

　　以上在系統中展示的藏品紀錄，部分信息卻誤把捐贈者的姓氏寫作「祈」。以此頁目錄為例，「祁」字七寫六錯：

祈筱英劇團7號木衣箱

相關日期：1950年代至1960年代
香港歷史博物館
MHE1999.658

祈筱英劇團6號木衣箱

相關日期：1950年代至1960年代
香港歷史博物館
MHE1999.657

祈筱英劇團4號木衣箱

相關日期：1950年代至1960年代
香港歷史博物館
MHE1999.656

祈筱英劇團3號木衣箱

相關日期：1950年代至1960年代
香港歷史博物館
MHE1999.655

祈筱英劇團2號木衣箱

相關日期：1950年代至1960年代
香港歷史博物館
MHE1999.654

祁筱英劇團1號木衣箱
(裝身箱)

相關日期：1950年代至1960年代
香港歷史博物館
MHE1999.653

祈筱英劇團8號木衣箱

相關日期：1950年代至1960年代
香港歷史博物館
MHE1999.659

網頁版面
（照片由朱少璋提供）

　　正因缺乏完整、精確的目錄可供尋索，市民或研究者如欲借觀或參考藏品，基本上無從入手。期待館方能向公眾展示完整而準確的藏品目錄，令藏品得以發揮其最大的作用和價值。

4

演藝大事摘要

4.1 演藝及生平大事年表

1917 年

農曆七月十八日出生（因生年未能確認，因此西曆出生日期未詳。如以 1917 年為生年，則是西曆 9 月 4 日）。

按：祁氏出生年份依文件記錄是 1922 年，惟祁氏生前對家人說應是 1917 年。筆者以這兩個年份配對祁氏生平幾件大事，結論是生於 1917 年在時序上較為合理；故從。

1922 年（約）

始學戲。

1924 年（約）

時以「女神童」身分客串登台。

1932 年（約）

與花旦吳玉貞合組劇團到北京、天津演出，是次演出可視為祁氏正式入行。在北京演出時曾住在趙婷婷家中。

1935 年（約）

加入吳少雲領導的「雲英女劇團」，或到過南洋及香港等地演出。

1936 年

8 月 15 日至 9 月 3 日，隨「雲英女劇團」在天津「北洋戲院」演出，劇目有《孔雀開屏》、《明珠寶劍》、《血淚滴良心》、

《石上七星梅》、《姑緣嫂劫》、《夜明星》、《愛情魔力》、《俠侶姻緣》、《雙蛾弄蝶》、《白虎照紅鸞》、《神秘爹娘》、《天河配》、《仕林祭塔》、《山東響馬》、《呆姑爺》、《鹹水淚賣馬蹄》、《五元哭墳》。

9月初，自天津轉往北京的吉祥戲院、哈爾飛戲院演出。

10月初，到唐山市演出，惟以當地配套設施未能配合演出，乃決定重返天津。

10月7日，在天津演出，劇目有《陣陣美人威》、《贏得女娘薄倖名》、《誤作大舅為情子》（劇名疑有誤）、《醋淹藍橋》、《怕老婆》。

1937 年

是年南返，曾在廣州先施天台及廣西等地演出。

1938 年（約）

廣州淪陷，組織劇團在曲江及粵北各地演出，所演劇本，均忠義節烈歷史名劇，用以激發同胞愛國心，宣傳抗戰救國。

1939 年

3月10日，電台播音節目（香港）上與張舞柳合唱《送征人》。

6月7日，電台播音節目（香港）上與周景伊、周景武、李少白、鍾素韞、白梨、施美萍、張雪英合唱《烽火報家書》。

8月29日，電台播音節目（香港）上唱《柳營自嘆》，並為駱楚森演唱的《逃亡》拍和。

12 月 25 日，電台播音節目（香港）上唱《夢斷巫山一段雲》。

1940 年

2 月 11 日，電台播音節目（香港）上唱《何日再逢卿》。

2 月 22 日，電台播音節目（香港）上與黃錦裳合唱《棄節盡忠》。

1942 年至 1943 年（約）

戲棚發生火警，燒燬戲箱及私伙戲服，演藝事業因而中輟。

1944 年至 1945 年（約）

與梁景安結婚，婚後定居於香港。

1954 年

1 月 20 日，為 1953 年 12 月 25 日石硤尾白田村火災災民籌款，以業餘演員身分再踏舞台，與張舞柳在北角大世界遊樂場合演《仕林祭塔》；慎餘堂贈「仁風可嘉」錦旗一面。

2 月，到陳非儂開辦的「香江粵劇學院」習藝。

3 月 8 日，「西區婦女會」義演籌款，與「香江粵劇學院」老師陳非儂合演《樊梨花》之〈認子〉。

1955 年

10 月 24 日，組成「祁筱英劇團」第一屆班，在高陞戲院搬演《北宋楊家將》、《羅成英烈傳》等劇。

1956 年

1 月 1 日，「粵劇紅伶歌樂名家大會串」電台廣播節目上獨

唱《北宋楊家將》主題曲〈沙場鐵雁怕重歸〉。

1月9日，「祁筱英劇團」第二屆班，在九龍東樂戲院搬演《北宋楊家將》、《羅成英烈傳》等劇。

5月14日，「祁筱英劇團」第三屆班，在高陞戲院搬演《新冷面皇夫》及《狄青》等劇。

8月，《星島日報》創刊十八周年活動上演唱一曲。

10月29日，「祁筱英劇團」第四屆班，在利舞台搬演《寶馬神弓並蒂花》、《雙槍陸文龍》等劇。

11月，中山大學校慶聯歡，祁氏與其七舅父吳欽堯合演《雙槍陸文龍》及《紅娘》（祁氏飾陸文龍、張君瑞；吳氏飾乳娘、紅娘）。

是年陸大吉在報上發表〈祁筱英可稱女武狀元〉，是稱祁氏為「女武狀元」之始。

1957 年

5月13日，「艷群英」第一屆班，在高陞戲院搬演《明珠寶盒》等劇。

6月7日，「八和會館西醫贈診所」開幕，為診所剪綵。

7月15日，「祁筱英劇團」第五屆班，在東樂戲院搬演《寶馬神弓並蒂花》、《雙槍陸文龍》、《瘋狂花燭夜》等劇。

6月，祁氏參演的電影《真假俏郎君》首映。

7月，祁氏參演的電影《魚腸劍》首映。

8月4日，五邑工商總會、博愛籌款，與陳艷儂演《明珠寶盒》，與南紅演《寶馬神弓並蒂花》。

9月6日，「艷群英」第二屆班，在高陞戲院搬演《樊梨花與薛丁山》、《女霸王三伏胭脂盜》等劇。

12月4日，「清華劇團」在高陞戲院演出，劇目有《華清水暖洗凝脂》、《蛇美人》。

12月9日，八和全行紅伶大集會，在高陞與南紅合演《寶馬神弓並蒂花》。

12月12日，「慈幼粵劇名伶義演大會」，在高陞與陳艷儂合演《樊梨花與薛丁山》。

出任八和會館第五屆理事。

1958 年

1月，與著名道派拳師陳斗「上契」，拜認為誼父。

2月至4月，在越南登台，演出劇目包括《英雌艷麗海棠紅》、《陸文龍槍挑八大鎚》、《紅鸞喜》、《北宋楊家將》、《寶馬神弓並蒂花》、《洛神》、《金鳳緣》、《花田八喜》、《紅塵戀》等劇。在越南演出期間，為當地的「嘉儉火災救濟委員會」義演兩天。

4月17日，自越南返港。

4月27日起，在《真欄日報》分十天連載〈越南鴻爪〉。

4月29日，出席「《華僑日報》救助貧童籌款」活動，剪綵

並獻唱。

6月1日,「祁筱英劇團」在西貢演神功戲,演出劇目包括《紅鸞喜》、《陸文龍槍挑八大鎚》、《花田八喜》、《寶馬神弓並蒂花》、《瘋狂花燭夜》。

按:主會原定於5月30日晚開鑼,因風雨影響,演出順延至6月1日。

7月12日,出席香港婦女補習學校十週年紀念聯歡宴會,演唱《花田錯》。

8月9日,「艷群英」棚戲,在石澳演天后誕的神功戲,劇目有《樊梨花與薛丁山》、《瘋狂花燭夜》、《明珠寶盒》、《雙珠鳳》、《雙槍陸文龍》、《一年一度燕歸來》、《海角孤臣血浪花》、《再生緣》及《寶馬神弓並蒂花》。

10月31日,「祁筱英劇團」第六屆班,在東樂戲院(11月移師香港大舞台)搬演《大宋兒女英烈傳》、《錦繡袈裟》、《迎龍穿鳳記》等劇。

是年羅灃銘出版《顧曲談》,書中收錄〈祁筱英復出 —— 提倡唱、做、念、打、藝術〉。

出任八和會館第六屆理事。

1959 年

1月6日,參加八和籌款演出,在例戲《玉皇登殿》中飾演「天將」,並與陳錦棠合演齣頭《錦繡袈裟》。

1月8日，出席「《華僑日報》救助貧童籌款」活動。

5月11日，「大好彩」在上環新填地獻演，為香港政府華員會籌募福利經費演出，劇目有《大宋兒女英烈傳》、《寶馬神弓並蒂花》、《迎龍穿鳳記》、《紅鸞喜》。

按：原定在9日開鑼，但因電燈工作程未完成，延至11日。

10月14日，「祁筱英劇團」第七屆班，在高陞戲院搬演《王子復仇記》、《姑蘇臺》等劇。

11月1日，到九龍殯儀館出席「追悼唐滌生大會」。

11月14日，出席「《華僑日報》救助貧童籌款」活動，演唱《王子復仇記》。

12月，祁氏參演的電影《雙槍陸文龍》首映。

約於是年灌錄唱片《錦繡袈裟》。

出任八和會館第七屆理事。

1960年

1月28日，「新艷紅」在旺角伊館演出，劇目有《真假春鶯戲鳳凰》、《迎龍穿鳳記》、《洛神》、《姑蘇臺》、《雙槍陸文龍》及《王子復仇記》。

8月4日，「祁筱英劇團」第八屆班，在東樂戲院搬演《明月漢宮秋》、《三夫奇案》等劇。

10月4日，「新艷紅」在荃灣演出，劇目有《雙槍陸文龍》及《艷陽長照牡丹紅》。

11 月 9 日，時任八和主席關德興向祁氏發聘書，聘為「海外宣慰委員」。

11 月 13 日，出席「《華僑日報》救助貧童籌款」活動，演唱《捉放曹》。

12 月，赴美。

是年正式發行唱片《錦繡袈裟》，金星唱片公司製作。

或於是年收納伍秀芳、陸京紅為徒，具體日期未詳。

按：推測祁氏是年在赴美前收納伍、陸二人為弟子，基於以下兩項事實：一、伍秀芳於是年參加「新艷紅」在旺角伊館演出，又參加「祁筱英劇團」第八屆的演出；二、1963 年祁氏自美國返港，報章報道伍、陸二人以「弟子」身分到機場迎接：「陸京紅以往亦追隨過祁筱英學戲，昨天亦偕同媽媽及弟弟到機場接機，與祁筱英的另一個女弟子伍秀芳做一團，她對阿芳說，保證祁筱英認不出她是誰，因為一別經年，陸京紅又大個女了。」

1961 年

1 月，與曾到訪香港的美國僑領陳漢基同行，經日本取道檀香山到三藩市。途經日本時獲東寶影業公司歡迎及接待，抵三藩市時則陳艷儂、衛明珠等旅美藝人接機。旋即與陳漢基接受當地「華埠之聲」電台採訪主任周堅乃訪問，祁氏在訪問中表示行程愉快。陳漢基與譚南籌組劇團，安排在農曆元

且演戲賀歲。祁氏在陳漢基等人的陪同下，連日拜會了中華會館、同鄉會、宗親會，以及各大華僑團體及慈善機關，得各方僑領、首長熱情招待。

4 月（約），獲三藩市市長贈送「金鎖匙」。

是年開始在美國巡迴演出。演出劇目有《芙蓉仙子》、《武松殺嫂》、《三娘教子》、《劉金定與高君保》、《雙槍陸文龍》、《羅成英烈傳》、《北宋楊家將》、《寶馬神弓並蒂花》、《瘋狂花燭夜》、《火燒姑蘇臺》、《龍城祭艷妃》、《帝女花》、《西廂記》、《梨花罪子》。

1962 年

6 月，出席中美學院的月會。

出任八和會館第十屆理事。

是年繼續在美國巡迴演出。

1963 年

4 月 19 日至 21 日，為羅省龍岡公所為建校義演籌款，組織「龍岡劇團」，在勝利戲院與張舞柳、白艷紅合演《雙槍陸文龍》、《帝女花》，與關影憐、區楚翹合演《梨花罪子》。

9 月，自美國返港。

10 月 24 日，接受麗的電視訪問，談美國演出情況、金鎖匙的意義，以及未來的演出計畫。

10 月 25 日，為「龍岡親義總會」籌建中小學籌款，在大會

堂參與「紅伶大會串」《義薄雲天扶漢室》的演出，祁氏飾
周瑜。

是年復為東華三院為籌建新廣華醫院及中小學校舍義唱籌
款，與鄭碧影合唱《薛丁山與樊梨花》主題曲。

出任八和會館第十一屆理事。

1964 年

2 月，「勝利年」在佐敦道佐治公園賀歲演出，為「油麻地
街坊福利會」籌建校基本及福利經費而演出，劇目有《北宋
楊家將》、《瘋狂花燭夜》、《明月漢宮秋》、《春暖良宵慶洞
房》、《雙龍丹鳳霸皇都》、《六月雪》、《月夜龍城祭艷妃》。

3 月 11 日，到九龍殯儀館出席名伶半日安大殮儀式。

5 月 16 日，《伴侶》第 34 期刊登〈伍秀芳的生活〉，提及祁
氏是伍秀芳的「大戲師父」。

6 月 20 日，「祁筱英劇團」第九屆班，在香港大會堂搬演
《宋皇臺》。

6 月 27 日，為興建佛教醫院籌款演唱，與李寶瑩合唱〈斷
臂勉荊軻〉。

7 月 13 日，與陳艷儂、鄧碧雲及余麗珍出席羅艷卿在九龍
塘寓所的宴會。

7 月 24 日，陪同陳艷儂購買戲服、頭笠及砂煲。

7 月 25 日，與鳳凰女、陳艷儂、陳錦棠、羅艷卿在雍雅山

房共晉午餐及晚餐。

7月31日，「康樂劇團」在石澳演出神功戲，劇目有《萬里山河萬里心》、《王子復仇記》。

8月17日，出席八和會館為陳艷儂在九龍平安酒樓安排的宴會。

9月21日，陳艷儂離港赴舊金山，祁氏到機場送行。

10月2日，八和紅伶義唱籌款賑災，獻唱《錦繡袈裟》主題曲。

1965年

2月14日，「筱英女子足球隊」成立。

3月16日，以「筱英女子足球隊」領隊名義，在《華僑日報》發表公開信，談個人對女子足球運動發展的種種憂慮。

3月21日，「麗櫻花劇團」在古洞演觀音誕神功戲，劇目有《龍鳳喜相逢》、《梁紅玉擊鼓退金兵》。

7月7日，為「香港殘廢兒童康復會」義演《白兔會》，六位台柱是：祁筱英、吳君麗、黃千歲、任冰兒、靓次伯、梁醒波。

1966年

5月12日，「喜寶英劇團」在坑口演神功戲，劇目有《寶馬神弓並蒂花》。

6月24日，「喜寶英劇團」在大埔元洲仔演神功戲。

6月30日,「雙喜劇團」在梅窩演神功戲,劇目有《乞米養狀元》、《白兔會》。

1967年

6月7日,《工商晚報》報道:祁氏在卡爾登酒店的露天茶座宣佈於7月中旬與李寶瑩赴美義演,主會是「龍岡公所」。

8月18日,《明燈日報》報道祁氏將應邀赴美義演;22日《工商晚報》報道祁氏對赴美演出一事,尚在「慎重考慮」。是次赴美演出未知終成事否?待考。

1968年

4月26日,「麗英劇團」在坪洲演神功戲。是次演出之後,祁氏淡出舞台,在家全力照顧患病的丈夫。

1979年

9月,祁氏喪偶(梁景安逝世)。

11月,風傳祁氏計畫復出。

1984年

1月10日,與李寶瑩、尤聲普、余蕙芬在茶座上商談班事。祁氏表示欲邀請羅家英加入,以「雙文武生」制演出;惟終未成事。

1985年

3月10日,與弟子伍秀芳合組的「聲威粵劇團」在金錢村演神功戲,劇目有《寶馬神弓並蒂花》、《紅鸞喜》、《洛

神》、《白兔會》；侯同慶堂贈「音韻悠揚」錦旗一面。

1989 年

4 月 21 日，阮兆輝在香港電台「那得幾回聞」節目中，介紹祁氏演藝，並播放由祁氏主唱的《寶馬神弓並蒂花》（錄音選段）。

1999 年（逝世）

年初聽取家屬意見，向香港歷史博物館捐贈九百多件粵劇文物作永久收藏。

5 月，《香港當代粵劇人名錄》出版，第 134 頁收錄祁氏簡介。

7 月 12 日，祁氏在香港逝世。

* * *

2005 年

7 月，岳清編著的《錦繡梨園 —— 1950 至 1959 年香港粵劇》出版，書中「伶星掠影」內有介紹祁氏的專文，另附阮紫瑩提供的相片。

2009 年

《梁醒波傳 —— 亦慈亦俠亦詼諧》出版，書中附錄「梁醒波演出粵劇紀要」提及梁氏曾參與「祁筱英劇團」的演出。

2011 年

4 月,《香港當代粵劇人名錄》（續訂版）出版,第 122 頁收錄祁氏簡介。

按:1999 年及 2011 年兩個版本的《香港當代粵劇人名錄》都收錄祁氏的生平簡介,但無論在篇幅或準確度而言,都有補充或修訂的餘地。比如說,1999 年版的「人名錄」對祁氏的介紹僅兩行,讀者據此根本無法對祁氏有基本的認識。2011 年版的「人名錄」增補了若干材料,可惜內容滲雜不少錯誤資料。例如「簡介」說祁氏「1957 年自組『祈筱英劇團』演出《北宋楊家將》、《羅成英烈傳》」,簡介中的「祈」字固然是別字（應是「祁」）,而證諸事實,當中提及的年份亦應該是 1955 年 —— 1957 年已是「祁筱英劇團」的第五屆班,搬演《寶馬神弓並蒂花》、《雙槍陸文龍》、《瘋狂花燭夜》等劇。又如「簡介」說祁氏「1958 年 12 月 26 日,加入八和成為會員」,查祁氏 1957 年已當選為八和第五屆理事,按理當時已是會員;「簡介」上的說法有待核實。復如「簡介」說祁氏「1990 年代息演,移居美國」也不是事實:祁氏晚年偶爾到澳洲與女兒相聚數月,並未曾「移居美國」;祁氏晚年仍居香港,且在香港逝世。

2013 年

6 月 11 日,《文匯報》葉世雄「粵劇視窗」專欄〈三大全女班〉一文談及祁氏:「禮記(按:羅澧銘的筆名)記載女文武生祁筱英七、八歲時,師事表姑吳幗英及崩牙成。崩牙成是有名男小武,指導祁筱英時已收山。吳幗英是女小武,武藝子不錯,與任劍輝的師父黃侶俠齊名,雄據廣州大新天台有年。祁筱英後來師事陳非儂、桂名揚,五六十年代曾復出,夥拍吳君麗作慈善演出。」

2015 年

吳鳳平、梁之潔、周仕深編著的《素心琴韻曲藝情》出版,第 207 頁「梁素琴演出粵劇紀要」中提及 1964 年「祁筱英劇團」在大會堂上演《宋皇臺》。

3 月至 4 月期間,香港電影資料館以「小武英姿」為主題,放映多部戲曲電影,包括放映祁氏主演的《雙槍陸文龍》。

2017 年

8 月,桂仲川主編的《金牌小武桂名揚》出版,第 103 頁提及五十年代祁氏師事桂名揚。

2018 年

5 月 6 日,香港電影資料館放映《魚腸劍》。

11 月,朱少璋《陳錦棠演藝平生》出版,書中提及陳錦棠曾與祁氏合作演出。

2019 年

3 月，由李小良、林萬儀編著的《陳廷驊基金會教育專場教學資源手冊（高階）》再版，書中提及：「1964 年召開救亡會議，以粵劇救亡團小組委員會名義發出通函，呼籲會眾出席會議，磋商院期及救亡大計。那年全年粵劇在港九市區內各舞台以售票方式及有《六國大封相》演出的，除慈善機構及社團間或一兩天以演戲籌募善款外，只有六月祁筱英劇團在大會堂音樂廳演出七天，及該月在高陞戲院上演中的慶新聲劇團兩班。」

5 月，祁雁玲自澳洲回港，與朱少璋見面，商談為祁筱英編寫版專書的計畫。

8 月 23 日，《錦繡袈裟》唱片錄音上載至 YouTube。

9 月，岳清編著的《花月總留痕——香港粵劇回眸 1930s-1970s》出版，書中提及祁氏與南紅 1958 年在越南演出《紅鸞喜》。

是年出版的《廣州大典》收錄由陳恭侃編撰的祁班戲寶《瘋狂花燭夜》。

2020 年

2 月 12 日，「戴米安」（岳清）在「香港戲與戲」個人網上博客發表〈羅劍郎、李寶瑩《寶劍重揮萬丈虹》〉，當中提及：「正印花旦李寶瑩當年十分吃香，麥炳榮、何非凡、鄧

碧雲、祁筱英、林家聲、吳千楓、蘇少棠、黃超武、關海山、羅劍郎都找她拍檔。」

6月，羅澧銘原著、朱少璋重新校訂的《顧曲談》出版（羅氏原書於 1958 年初版），書中收錄〈祁筱英復出 —— 提倡唱、做、念、打、藝術〉。

8月17日，Facebook 上「粵劇演員」專頁上載三張祁氏照片。

12月17日，「戴米安」在「香港戲與戲」個人網上博客發表〈白楊的粵劇因緣〉，當中提及：「1956年10月29日，祁筱英劇團於利舞台開鑼。女文武生祁筱英，正印花旦鄭碧影，二幫花旦白楊，小生麥炳榮，還有馮鏡華、梁醒波、白梨香、李學優、麥秋儂。劇目有《寶馬神弓並蒂花》、《北宋楊家將》、《雙槍陸文龍》。」

2021 年

1月30日，「戴米安」在「香港戲與戲」個人網上博客發表〈南紅、劉惠鳴《十二欄杆十二釵》〉，當中提及：「粵劇方面，南紅勤學不斷，向王粵生習唱功，拜陳非儂練做手，請祁彩芬授北派。她先後在祁筱英、海棠紅、非凡響等劇團演出，曾隨何非凡在星馬登台，和祁筱英在越南獻藝。」

2022 年

5月，「梁景然、祁筱英伉儷收藏」在「佳士得」上拍，拍賣網頁介紹：「夫婦二人在演藝事業外，更愛好古玩書畫。」

7月，岳清編著的《紙上戲台 —— 粵劇戲橋珍賞》出版，書中有《寶馬神弓並蒂花》戲橋及祁氏簡介。

12月21日，梁之潔在香港電台第五台「戲曲天地」中「戲行講事顧問」環節談祁筱英的演藝，節目內容主要根據羅澧銘的《顧曲談》。

2023 年

1月6日，電影《雙槍陸文龍》上載至 YouTube。

1月14日，香港電台「戲曲天地」中「金裝粵劇」環節播放全套《錦繡袈裟》。

4月，祁雁玲自澳洲回港，與朱少璋再次見面，並為編寫祁筱英專書的計畫再作交流。

9月16日，朱少璋〈香港粵劇史備忘 —— 祁筱英〉發表於《明報》「世紀版」。

9月，廖妙薇編著的《倩影紅船 —— 九十風華譚倩紅從藝錄》出版，第142頁提及1960年譚氏與祁氏在「新艷紅劇團」合作演出。

2024 年

2月，朱少璋編輯、整理的《巾幗武狀元 —— 祁筱英演藝紀事》由三聯書店（香港）有限公司出版。

4.2 劇團主要演員一覽表

劇團	主要演員
「雲英女劇團」（北京、天津）	祁筱英、笑蘭香、李翩仙、美如珍、陳麗卿、謝劍飛
「祁筱英劇團」第一屆（香港）	祁筱英、鄭碧影、麥炳榮、南紅、少新權、梁醒波
「祁筱英劇團」第二屆（香港）	祁筱英、任冰兒、黃超武、南紅、少新權、歐陽儉
「祁筱英劇團」第三屆（香港）	祁筱英、羅艷卿、麥炳榮、南紅、馮鏡華、半日安
「祁筱英劇團」第四屆（香港）	祁筱英、鄭碧影、麥炳榮、白楊、馮鏡華、梁醒波
「祁筱英劇團」第五屆（香港）	祁筱英、南紅、陳皮梅、胡笳、靚次伯、劉克宣
「祁筱英劇團」第六屆（香港）	祁筱英、陳錦棠、羅艷卿、芙蓉麗、少新權、歐陽儉
「祁筱英劇團」第七屆（香港）	祁筱英、吳君麗、麥炳榮、任冰兒、少新權、歐陽儉
「祁筱英劇團」第八屆（香港）	祁筱英、陳錦棠、鄭碧影、芙蓉麗、少新權、梁醒波
「祁筱英劇團」第九屆（香港）	祁筱英、陳錦棠、李寶瑩、梁素琴、賽麒麟、梁醒波
「祁筱英劇團」（西貢棚戲）	祁筱英、南紅、歐偉泉、余蕙芬、新靚次伯、少新權
「艷群英劇團」第一屆（香港）	祁筱英、陳艷儂、林家聲、任冰兒、少新權、半日安

「艷群英劇團」第二屆（香港）	祁筱英、陳艷儂、盧海天、胡笳、少新權、半日安
「艷群英劇團」（石澳棚戲）	祁筱英、陳艷儂、蕭仲坤、梁素琴、少新權、羅家權
「清華劇團」（香港）	祁筱英、陳清華、麥炳榮、吳惜衣、靚次伯、半日安
「大中華班」（越南）	祁筱英、南紅、何驚凡、紅艷紅、關海山、新梁醒波（譚定坤）
「英艷劇團」（美國）	祁筱英、陳艷儂、秦小梨、衛明珠、馬超、謝福培
「艷陽紅劇團」（美國）	祁筱英、陳艷儂、何劍儀、芙蓉麗、謝福培、黃金龍、梁少平、譚秉鏞
「聯藝劇團」（美國）	祁筱英、羅麗娟、梁華峯、譚詠秋、謝長業、白龍駒
「龍岡劇團」（美國）	祁筱英、關影憐、區楚翹、張舞柳、白艷紅、雪影紅、謝福培、馬超、梁少平
「龍岡劇團」（香港）	祁筱英、新馬師曾、陳錦棠、麥炳榮、梁醒波、靚次伯、半日安、黃千歲、關海山、蘇少棠、任冰兒、南紅、陳好逑
「大好彩劇團」（上環棚戲）	祁筱英、陳錦棠、南紅、胡笳
「新艷紅劇團」（旺角伊館）	祁筱英、譚倩紅、何驚凡、伍秀芳、艷桃紅、張醒非、歐陽儉
「新艷紅劇團」（荃灣棚戲）	祁筱英、譚倩紅、何驚凡、艷桃紅、張醒非、歐陽儉
「勝利年劇團」（佐敦棚戲）	祁筱英、李寶瑩、朱秀英、英麗梨、陳玉郎、許秀英

「康樂劇團」（石澳棚戲）	祁筱英、鄭碧影、區家聲、任冰兒、李景君、羅家權
「麗櫻花劇團」（古洞棚戲）	祁筱英、吳君麗、石燕子、譚倩紅、王劍鳴、梁醒波
「喜寶英劇團」（坑口棚戲）	祁筱英、李寶瑩、陳玉郎、梁倩群、梁中良、新金山貞
「喜寶英劇團」（大埔棚戲）	主要演員有祁筱英、李寶瑩，其餘演出資料不詳
「雙喜劇團」（梅窩棚戲）	祁筱英、李寶瑩、鄧偉凡、梁倩群、李景君、蕭仲坤
「麗英劇團」（坪洲棚戲）	祁筱英、吳君麗、尹飛燕、黎家寶、張醒非、曾雲飛
「聲威粵劇團」（上水棚戲）	祁筱英、伍秀芳、潘有聲、高麗、蕭仲坤、陳志成
「金寶劇團」	主要演員有祁筱英、譚倩紅，其餘演出資料不詳

附
錄

5.1 劇評選錄

羅澧銘：〈祁筱英復出 —— 提倡唱、做、念、打、藝術〉
（節錄自《顧曲談》）

（……）祁筱英的特色，便是融會北劇精華，始終保存粵劇的風格。祁筱英此次復出，並不依賴三幾下「獨到功夫」，完全側重唱、做、念、打的藝術，一切舞台上應具的條件，俱達到平衡的水準，使觀眾極視聽之娛。這是十多年來不斷苦練，辛苦得來的收穫，一舉成名，決不是僥倖所致。我現在再將祁筱英的唱、做、念、打、藝術，加以分析，這一次演出的成功，「天賦」與「人工」，俱有連帶關係，換句話說：她具備先後天的優厚條件，天賦獨厚，加上人工栽培，便是她底藝術成功的主要因素。她生得個子高，身段軒昂，扮相自然出色，當初次露臉的時候，鄰座有位年紀相當的女戲迷，説她有幾分像黃千歲，這句話可沒有錯，在時下文武生中，扮相與體裁，確以黃千歲為首屈一指，去六國封相的元帥，擔綱口白，頗有威勢，短小精悍的陳錦棠、石燕子，不免有小巫見大巫之誚。近三十年來，我所看到的女班小武，只有一個譚劍秋，扮相軒昂，可以和祁筱英相比，但個子仍不及祁筱英高大。譚劍秋小名亞根，人甚活潑，有男兒氣概，班中人戲呼為「肥仔根」。她隸「群芳艷影」，與李雪芳共事，

當時蘇州妹的「鏡花影」，有小武曾瑞英，做工雖不錯，但扮相殊不佳。說到祁筱英底聲線，她真是得天獨厚，天生一注好「本錢」，中氣調舒，聲調甜暢，以一個擅演武工的角色，配合這樣水準的唱工，總算得難能可貴，何況祁筱英天賦好「本錢」，譬之「多財善賈」，已自勝人一籌，稍假時日，再加揣摩，亦不難創造美曼的腔口。她近來越唱越有進步，由於桂名揚的悉心指導，她本人孜孜不倦，居然唱來悠揚跌宕，深得「桂腔」神髓。

先儒「知難行易」、「知行合一」的學說，大家都很明瞭其旨趣，不必贅述，祁筱英值得標題的四個字卻是「知易行難」，必得注釋一下：她從小「着紅褲」出身，古老粵劇小武的基本訓練，如「掏魚」、「打大番級番」、「朝天蹬」、「擘一字」……等功夫，早已奠好基礎，息影之後，延聘好幾位北派名角如祁彩芬玉崑父子、粉菊花等教授武工，她明「知」武工中若干種「花拳繡腿」，既「易」學又好看，她目前的環境，正是養尊處優已慣，東山復起，不過性之所好，興之所到，屬於「遊戲」性質，絕不是「職業」登台，任何人都耽安愛逸，擇「易」而從，但她偏要揀擇最艱「難」的武工，實「行」不懈。她底親近的女友，甚至亦有些戲班中人，見她苦練的情形，好幾次都提出勸告：你現時又不是靠做班謀生活，學三幾度花拳繡腿，既易學又好看，自然博得觀眾掌聲，何苦專揀最難的功夫去學，可能「吃力不討好」，為甚來由？她堅持其一貫的主張，毅然決然地說道：「觀

眾的眼睛是雪亮的，花拳繡腿與真實功夫，觀眾亦很『識貨』，斷不會因好看與不好看，作月旦的公評，所謂『難能可貴』，優劣之判顯然……。」觀於她在《寶馬神弓並蒂花》演出「抱一字滾圓台」及《雙槍陸文龍》的耍槍，便知道她的「難能可貴」，「巧不可階」，因難生巧，顯見有獨到功夫，非經過相當時日的鍛鍊，不容易達到這個巧妙的地步。環顧近五十年來的女文武生，人才確不可多得。第一，從前只有小武，文靜戲多由小生擔綱，各司其職，不容越俎代庖，周瑜利演文靜戲創作於先，朱次伯發揚光大於後，到靚少華始別號「文武生」，但女小武仍不受觀眾歡迎，譏為「姐手姐腳」，總不及男班威風。女班全盛時期，拍蘇州妹的曾瑞英，做工很好，而聲線不佳；拍李雪芳的譚劍秋，扮相與身段俱過得去，而唱工平凡，因當時小武不大注意唱工，且李氏多與小生崔笑儂拍檔，大有英雄無用武之地；還有一個林卓芬，扮相與唱做堪稱中上之選，只屬於「大板櫈」之流，沒有特殊精彩。四十年前有位扁鼻玉，後嫁小武金山七，唱做俱優，而其貌不揚，扮相很差。近廿年來如靚華亨，做工冠絕一時，有「小亨哥」之譽（大亨哥是靚元亨），唱工亦饒韻味，獨惜天賦所限，個子矮細，誠屬美中不足。現在紅極一時的任劍輝，唱工冠絕儕輩，文靜戲固所擅長，而靶子戲又非所夙習。準是而觀，像祁筱英這種「女文武生」人才，天賦人工，能夠達到「文武雙全」的階段，確是四五十年也不容易找到一個，這是我

站在觀眾立場所說的公道話。

> **按：**
>
> 羅澧銘的《顧曲談》初版於 1958 年，早已絕版。2020 年朱少璋重
> 編校訂原書，由商務印書館（香港）有限公司出版。

陸大吉：〈祁筱英可稱女武狀元〉

（節錄自 1956 年舊報資料，具體出處未詳）

　　業餘資格間中登台的女性文武生祁筱英，今次重起第四屆「祁筱英劇團」，除自己身兼統帥之外，還拉攏得麥炳榮、花旦鄭碧影、白楊、武生馮鏡華、丑生梁醒波、李學優，實力雖非雄厚無匹，但箇中人材，有文有武，能莊能諧，可做可唱，佈陣亦至理想，且營業手法，夜戲最高票價不過六元，日場最高票價不過三元五角而已，如此人材，如此票價，正如俗語所謂「豆腐價錢燒鵝味道」哩。

　　果也，該班自本周一晚在利舞台開台，頭炮推出陳恭侃今年度第一部新戲：《寶馬神弓並蒂花》，一二兩晚俱告滿座，以後幾晚，亦獲八成以上收入，如此成績，足見該劇號召力之強！可知一部戲劇能否號召觀眾，須要劇的本身紮實，及演員落力演出，形成一頗濃厚氣氛，然後才能獲得旺台成績的。

　　然則該劇怎樣的好法呢？以筆者所知：第一點，該劇劇力雄渾，場口緊密，橋段曲折，的確與其他的劇本有別，此劇看過便知，不必多言。除此之外，祁筱英在劇中抱一字腳走勻圓台，此點不能不說是劇中的一個高潮！須知，這樣的功架，從前在舞台上絕小看過的，不特女性文武生絕未表演過，即使鼎鼎大名的男性文武生，亦未嘗有此表演，今以一個荏弱的女性，而竟能表演

此技，謂非難能可貴，不可得也。

平〔情〕而論：在粵劇界舞台上演技，雖然到底都係文長武短，所以龍虎武師打大翻打到汗流浹背，都不及一個台柱老倌〔他他〕條條地唱一支小曲之得觀眾歡迎！所謂吃力而不討好！這是無可諱言的一件事實！然而，一個老倌的身分，既然稱得為文武生，則顧名思義，誰都知道能文能武，才能當之無愧的！否則只能唱與做而不能武，簡直是一位小生而已，文武生云乎哉？今祁筱英既能文（包括唱做）而又能武，那末，謂她是一個如假包換的文武生，誰敢反對此説？（……）

（……）然姑無論文武生之名始自何人？總之，演技能夠文武俱全的，才堪稱做文武生，這樣的解答，相信許多戲迷，都冇乜反對，一表同情的罷？

説話似乎太多了；若果根據行中人稱陳錦棠叫做武狀元，那末，祁筱英堪稱為女武狀元，相信亦冇講錯，叔父輩以為對嗎？

> **按：**
>
> 本文末段提出「祁筱英堪稱為女武狀元」的說法，相信就是稱祁氏為「女武狀元」的最早出處。

〈談談祁筱英的腿！〉

（1957 年 7 月《娛樂之音》，作者未詳）

親愛的讀友們：當你看到這樣的命題，也許會以為我又拿祁筱英的腿來跟大家開玩笑，或是出甚麼「綽頭」了。不！請勿誤會，我之所以要談祁筱英的腿，主要是因為她在五屆復出中，準備把她的武功盡情獻給觀眾，這才把她那雙不平凡的腿介紹出來的。

我要說她的腿，也就是要談談她的腿功，好讓大家認識一下。如果要清楚點談：我以為非從《羅成寫書》這齣粵劇談起不可，因為誰都知道，「羅成單腳寫書」這場戲，是演員表演腿功最吃力的，戲行叔父都說：如果要了解某個演員的腿功如何，在這場戲裏是最容易分辨得出來的。

說到《羅成寫書》這齣戲，多少人演過可就記不清楚了。但，演到「羅成單腳寫書」大都因不夠腿勁而繞着這根槍的。據一位戲行叔父說：這功夫，要認真表演起來的，卻找不到幾個，撇開怕賣氣力的且不談，前一輩他只看過小武的東生，是以真功夫演出過，後一輩的就是羅品超，近年來，他在本港發現的就是我現在說的祁筱英。

據一位來自廣州的來客說：羅品超近年來都很少表演這功夫了，他也擔心自己身子胖了演不來，所以不敢嘗試。當祁筱英年

前復出表演這套功夫的時候，在廣州的羅品超聽到了，也紛紛向回穗的親友殷殷問及。據他説，這是難得的成就。至少要下過多年苦功夫，朝夕練習才行的。

據悉：祁筱英此次在她五屆復出的頭炮戲《寶馬神弓並蒂花》裏之外，還有「抱一字腿」、「朝天蹬」、「滾圓台」、「奪刀」等很多京劇排場的武功絕技，這都是她數年來從京劇名刀馬旦祁彩芬、科班武師祁玉崑那裏學來的，前些時在利舞台上演的這位京派刀馬旦粉菊花，有一次也特地和祁彩芬一起，看過祁筱英表演。他看後對人家説：像祁筱英這樣的成就，在京劇圈裏，實在也挑不出幾個，他認為祁筱英的腿，確是有了很大的成就的。

5.2 祁班首本選段

《王子復仇記》
潘一帆編劇

第五場

開山首演第五場主要角色：

司馬劍青 —— 祁筱英飾

孔淑嫻 —— 吳君麗飾

蓋天雄 —— 麥炳榮飾

孔繼聖 —— 歐陽儉飾

句末標。號者為上句

句末標 ∞ 號者為下句

天牢景

◆ （劍青坐幕唱《胡不歸》引子）囚禁在鐵窗，轉眼命垂亡

◆ （開邊起幕）（三更介）

◆ （劍青水髮、手枷、素色坐馬唱主題曲《鐵窗紅淚眼中乾》）

◆ （劍青一才關目唸白）樵樓更鼓如催命。鐵窗紅淚（介）眼中乾∞（乙反長花下句）心已傷，神更愴，我宛似燈蛾投火網，猶如獵犬上山亡，烽火劫餘成絕望，一念到前塵影事，禁不住節節斷腸∞為報一朝忿（一才）三載仇（一才）拚向龍潭身葬。（乙反戀檀）自怨含淚看，帝位已失望，江山堪嘆被劫搶，八兄抱恨亡，人亦喪，令我傷心徬徨，往事怕想像，堪悲家國蜩螗受了災殃，哀國恨，自暗傷，怨妻婚變令我情狂，我妻負了心，佢悔婚決絕郎，我雖得情敵放，奪愛畢生難忘（南音序）哎傷心仳離別去，我必須清償（南音）償血債，忍痛別井離鄉。鄉關阻隔，三載恨偏長∞長嘆一聲，妻佢良心喪，喪節重婚事可傷。傷情孤客悲流浪，浪跡東秦恨不忘∞忘恩負義，可恨楊花蕩、蕩婦難恕諒（二王下句）竟愛上奸王鷹犬，原是昔日同窗∞恨奸佞（序）為虎作倀（序）往日共硯同衾，今日奪愛橫刀相向。（鬱金香）逼我走他方，痛心憤欲狂，無語別故鄉，悲憤遠流亡，鄰國欲借兵強訂鳳凰，清血賬，無計推搪（序）嗟我又纏冤孽賬，為着借兵難拒鳳求凰（反線中板下句）借得十萬兵，誓報仇與恨，願一朝血債血償∞我佈機謀，請公主在邊塞陳兵，我拚教自投羅網。秘密暗回京，招集忠臣義士，何惜虎口送羔羊∞豈料妒火焚心，一怒殺淫娃，竟遇仇人，醉倒鴛鴦帳。一把警淫刀，欲把楊

花碎,不幸失手困銀鐺∞(花)天不佑(一才)竟被擒(一才)我恨不得在監牢命喪。(埋位)

◆ (滾花鑼鼓)(繼聖用方盤載「砒霜一盅」、「麻繩一綑」、「劍青遺留之警淫刀」,哭喪般面口伴淑嫻上,「滿面淚痕」介)

◆ (繼聖乙反長花下句)一把警淫刀,麻繩三幾丈,仲有砒霜來奉上,你若然受用樣樣都可以身亡,王子佢羅網自投無生望,唔通壽星公吊頸,佢嫌命長∞女呀你謀取信,就要殺夫郎(一才)監我將喪主做埋,真係唔會講。(交方盤介)

◆ (嫻執繩及砒霜慢的的看完長嘆介)(禪院鐘聲)把麻繩細看,斷腸尚有砒霜,剛刀雪亮,傷心一見無言淚眼看,芳心苦痛為見劉郎,傍徨,前情未訴人惆悵,悲莫仰,前塵細想,夫當恕諒

◆ (繼聖接)計我話一於命喪,你實聽〔殃〕,難得夫恕諒,聽撞聽撞

◆ (淑嫻接)佢實太草莽

◆ (繼聖接)將軍逼你定要殺那前夫實聽殃

◆ (淑嫻花下句)今生既不成夫婦(一才)惟期死後結鴛鴦∞去去去,去監牢,但願死前求夫諒。

◆ (繼聖悲咽白)冇法咯(花下句)問你怎能將夫殺(一才)我傷心惟有等開喪∞眼前各物可以致死亡(一才)總之你歡喜邊樣時就揀邊樣。(白)入去睇吓點死法係啦女,抹淨啲

眼淚呀

◆ （淑嫻抹淚與繼聖同入介）

◆ （淑嫻強展笑容白）九王子

◆ （劍青聞聲重一才抬頭一望先鋒鈸開位執淑嫻火介白）哼，
難得你有膽來見我

◆ （淑嫻白）夫呀

◆ （劍青喝白）咪叫

◆ （淑嫻白）郎呀

◆ （劍青火介白）你就確係夠狼叻，勢兇夾狼個狼添呀（揪淑
嫻轉身一把一腳踢嫻碌冇頭雞介）

◆ （繼聖急扶起淑嫻介白）嘩，乜咁大鑊，手下留情好嗎

◆ （劍青先鋒鈸執嫻起身火介長二王下句）枕畔黃蜂把我傷
（一才）你比豺狼還兇悍（一才）你比楊花更蕩（一才）膽
敢見夫郎（一才）三百日魚水歡情一朝喪（一才）恨我手無
寸鐵（一才）昨夜恨我未殺淫賤嘅妻房∞你帶來利刀與麻繩
（一才）是否欲將吾命喪。（三批介）

◆ （淑嫻悲咽口古）九王子，你既能借兵復國，又何必冒險而
進虎穴呢（一才）我知你怨我（一才）恨我（一才）但係你
個心仍然有多少愛我嘅（一才）我又何嘗唔愛你呢（一才）
本來我想把苦衷向你言明，但係正話想解釋你嘅時候，估
唔到天雄突然酒醒（一才）你竟為我而累你身囚羅網。（跪

攬劍青哭介）

◆　（繼聖悲咽口古）女婿呀女婿（一才）你真係好來唔來咯，你在東秦借到兵番來復國，我以為天開眼有仇報啦（一才）點知你好做唔做，只掛住報奪愛之仇（一才）輕身而入龍潭虎穴（一才）成日當我個女係淫娃蕩婦（一才）又話要斬又話要殺，殺喇殺喇，呢回你殺佢唔到，反為畀天雄逼佢揸番你把刀來殺你（一才）否則難以表白心腸∞（白）你叫佢點做，唔該你教佢做人叻

◆　（劍青重一才沉花下句）哎吔吔，佔不到竟借郎刀殺夫郎∞心悲忿（一才）向淑嫻（一才）生死任由嬌發放。

◆　（淑嫻慢的的苦極仰天標眼淚跪介白）夫呀（反線中板下句）泣跪叫郎君，牽衣重泣訴，未言腸先斷，願剖腹示郎∞三載鳥同林，王叔斬草除根（一才）若非我詐移情，夫怎能漏網。別後保清操（一才）依舊冰清和玉潔（一才）淑嫻非薄倖，更未負於郎∞（花）天雄雖逼嫁（一才）我矢誓守節三年（一才）望夫你借得雄兵救我離魔掌。

◆　（劍青慢的的關目狂笑白）哈哈，你重夠膽話冰清玉潔（一才）你當我係三歲細佬哥咩（霸腔芙蓉中板下句）昨夜你哋喁喁細語（一才）如形隨影在閨房∞嗰種恩愛纏綿（一才）你知否我憑窗偷看。你向佢慇懃勸飲（一才）親手扶佢抖睡在牙床∞（催爽七字清）玉潔冰清誰信仰。三年守節騙

夫郎∞（花）見此警淫刀（一才）砒霜與麻繩（一才）你來取我頭顱（一才）向你情夫領賞。（三批）

- ◆（淑嫻重一才關目沉花下句）哎吔吔，若非在夫前剖腹（一才）難證我節烈心腸∞（快點）忙把剛刀向郎獻上。死而明志報夫郎∞（花）天雄逼我殺夫（一才）我反望夫郎將奴命喪。（替劍青開手枷完先鋒鈸取剛刀交劍青，跪圓台求殺介）

- ◆（劍青接刀單腳車身先鋒鈸連殺幾次，殺不下手，〔擲〕刀於地，喟然嘆息介）

- ◆（繼聖《木蘭從軍》）呢次我等開喪，慘見淒涼狀，我搵心冇話講，痛心淚兩行，任由你哋喜歡啦，死晒有埋葬

- ◆（劍青頓足《流水行雲》）郎悲愴，佢為表節烈懷絕望，願身喪，含悲奉刀帶淚藏，妒忌盡掃光

- ◆（淑嫻接）我獻媚借色相殺金剛

- ◆（繼聖接）佢用酒灌個冇天裝

- ◆（淑嫻接）預佈胭脂網，假借薄酒殺豺狼

- ◆（繼聖接）灌到佢迷迷惘惘，等佢色膽夠壯，點知撞正你個粗心漢

- ◆（淑嫻接）點知你亂闖，闖進蘭房

- ◆（劍青接）我未知你計畫，當你淫夾蕩

- ◆（淑嫻古老七字清下句）重相見，正欲訴衷腸∞豈料天雄偷

窺望。竟然詐醉睡牙床∞你怒殺嬌妻未許我言真相。天雄一
怒竟擒郎∞起疑雲，逼我明志向。擲郎刀，要我殺夫郎∞
（花）夫你如殉國（一才）妾亦願殉情（一才）甘在愛郎刀
下喪。（再催殺介）

◆ （劍青先鋒鈸再殺殺不下手，頓足長花下句）淚滴手中刀，
怎能將妻喪，妒火迷心誤會你人放蕩，原來故劍是貞娘，我
闖入龍潭懷希望，招集那忠臣義士（一才）暗裏號召勤王∞
求內應（一才）公主在邊塞陳兵（一才）愧我未能與妻命喪。

◆ （繼聖花下句）原來王子有高深計畫，女呀只有你出窿死入
窿亡∞你不能殺夫婿（一才）但係唔殺又點交差（一才）亞
多有口都唔曉講。

◆ （淑嫻快點下句）寧為玉碎報夫郎∞願在愛郎（花）刀下喪。
（跌躓絞紗抹水髮介）

◆ （劍青同時抹水髮介）

◆ （繼聖食住抹鬚介）

◆ （淑嫻劍青抱頭同哭相思介）

◆ （天雄食住哭相思卸上偷看介）

◆ （繼聖同時哭相思，忽見天雄偷看，連隨改變，幸災樂禍
狀唱哭相思尾句）你哋瓜叻瓜叻瓜叻呀，女你奉命殺人
（一才）

◆ （淑嫻接唱哭相思尾句）哎，不若我一同命喪

- （天雄重一才關目大怒，先鋒鈸闖入監牢介）

- （繼聖、淑嫻見天雄突至大驚強陪笑面相迎介）

- （天雄先鋒鈸執淑嫻台口火介長二王下句）我叫你將佢監生劏（一才）把佢頭顱來奉上（一才）你因何要與佢共身亡，莫非是藕斷絲連（一才）使我心疑惘，莫非是難忘舊愛（一才）我不准你做劍底鴛鴦∞我有生殺之權（一才）反要你哋偷生在世上。

- （繼聖拍掌讚好介中板下句）抵你做大將軍，大人有大量，估唔到你一變，變得咁慈祥∞你哋快上前，謝過不斬之恩，唔使我買棺材將你葬。呢次起死回生，全靠將軍一語，本來落地獄，拉番上天堂。（花）將軍係觀世音，唔係活閻羅（一才）難得佢將你個衰仔（指劍青）嘅人頭寄放。

- （劍青口古）蓋天雄，須知士可殺（一才）不可辱（一才）我寧願死在淑嫻手上。（欲奪刀自殺介）

- （天雄一剪奪回剛刀冷笑口古）你要死咯咩，我又偏偏唔畀你死囉（一才）我要你不生不死（一才）點解你反為唔多謝亞淑嫻嘅未婚夫郎∞

- （劍青作狀搥心介白）殺死我好過氣死我咯書友

- （淑嫻口古）真係奇叻雄哥，你昨夜又叫我殺佢，而家又唔畀佢死，使我難明你嘅意向。

- （繼聖口古）有乜唔明吖，人係感情嘅動物吖嗎，佢地話晒

都做過幾年書友，或者將軍佢為人為到底，就算放咗佢都好平常∞

◆ （天雄口古）老師，你估中晒叻，記得三年前今日，我在洛陽放佢（一才）而三年後嘅今日，又在京師放佢，不過又係有條件嘅（一才）因為淑嫻守節之期已滿（一才）我已請得主上聖旨為媒，明日舉行婚禮（一才）我要九王子做主婚人（一才）然後方能釋放。

◆ （繼聖口古）應承佢啦，快啲嘿飯應啦，就算做堂倌都好過命亡∞

◆ （劍青重一才悲憤沉花下句）唉吔吔，誓死也難應允（一才）怎能主持婚禮嫁妻房∞（台口花高句）我之假作推辭（一才）無非心存激將。

◆ （天雄冷笑口古）我決不准你推辭（一才）你知否肉隨砧板上。

◆ （淑嫻冷笑口古）難得我哋雄哥肯恕饒你一死，可見佢有好生之德，唔通你真係想死咩，你肯唔肯我都要嫁佢做妻房∞

◆ （繼聖白）聽吓啦細〔佬〕

◆ （劍青重一才口古）我恨不能手刃你個淫娃，我願死歸泉壤。（作狀闖死介）

◆ （天雄攔介滋油口古）你想死，我偏要唔畀你死嗻，九王子，我愛其婦（一才）又何忍殺其夫呢（一才）所謂愛屋及

烏，只要你主持婚禮，我便放你逃亡∞

◆ （繼聖三腳櫈下句）做人咪咁硬頸，條命仔至駁得長∞怕乜嫁老婆（一才）留番條命拜相。

◆ （淑嫻接唱）從此蕭郎成陌路，生死當平常∞不過螻蟻也貪生，你做人要識想。

◆ （天雄接唱）我有容人量，算你造化一場∞

◆ （散更雞啼介）

◆ （天雄花高句）天曙雞鳴，我與未婚妻上朝謝過皇恩浩蕩。（白）你同我勸吓佢啦老師，你一齊同佢扯啦（與淑嫻親熱攜手同下介）

◆ （淑嫻臨下時回頭作無可奈何關目下介）

◆ （劍青花下句）我忍辱偷生求死計，誰知內裏有錦囊∞置於死地而後生（一才）幸逃出梟雄掌上。

◆ （繼聖白）你唔好怪我做人好似風吹無定向，查實我個心永遠忠於你嘅九王子

◆ （劍青白）我知，我都知老師你做得好辛苦嘅，咁你去煲啲黃皮葉水沖過個涼啦

◆ （繼聖花下句）百忍成金非虛語，呢啲麻繩毒藥大可以掉落塘∞（同下）

按：

蒙潘一帆先生的千金潘家璧女士允許本書轉載《王子復仇記》第五場，謹此致謝。本書編者改正泥印劇本上少量錯別字，如：公主 / 宮主；掉落 / 調落；粗心 / 粗君；妒忌 / 妒妬；為便行文，不另說明。

《王子復仇記》泥印本

5.3 越南鴻爪

<div align="center">

堤岸孔子大道令人有親切感

（過錄自 1958 年 4 月至 5 月《真欄日報》，下同）

</div>

　　小妹去周自越歸來，真欄報老編囑寫一篇〈越南鴻爪〉，這份熱情是足感的，自問執筆有如駝負千鈞，轉念責任未敢推擋，且返港後，友好戲迷們函電紛來，均以越南行蹤相問，可見中越情如一家，乃如此惹人垂注，乃整理行篋，得有價值的圖片分別製版，每日附文刊登，何敢説圖文並茂，聊示鴻爪留痕而已！

　　妹這次赴越，初期志在遊覽，並無登台意願，因中越關係如手足，華僑居此者眾，他們別井離鄉，生活於此，久之對一個不遠千里而來的僑胞，親切如一家人。鄉情深似海，無一而不令人留戀，我在十二月廿六日（按：農曆日期）乘機飛越的，同行共十人，那是南紅和她的媽媽陳剪娜、何驚凡、紅艷紅、白麗白及導演梁玉崑等及其他工作人員。

　　機升空，穿過白雲深處，向越南直奔，飛行約三十分鐘，航空小姐每位遞奉香檳酒，那時候，機廂裏洋溢着一些笑語聲，令人如身在燈光柔和的夜總會裏，大家飲過這份香檳酒，心情大有暢快感覺。過些時，航空小姐又遞奉香檳酒了！她是笑微微的，而我又卻之不恭，接之，那知先前的一次敬酒是航空公司免費奉客，第二

次後奉酒，那是「貴客自理」了！酒值很貴，將到達越南西貢機場的上空，航空小姐埋單找數，我恍然而悟入了營，這是旅途難免的〔笑〕話。寫至此，我記起許多年前一部雜誌載，王寵惠在法國時，有一次到理髮店光〔顧〕，髮師拿了最名貴的香水、髮蠟，向王博士眼前搖幌幾下，王博士猛點首表示都用，及埋單令他吃了一驚，這代價等於在巴黎做一套西服。王博士有一次返東莞原籍，談及此事，大笑不已。王博士博聞博學尚如此，「入境問禁」，可說有趣。

西貢機場很大，這是外人的住宅區，我們下機後，各方面友好駕車接迎。在越南〔新型的私家車〕，穿梭〔於〕市區，媲美地小車多的香港。我們離開西貢機場的貴賓室，數十部車直奔堤岸，數分鐘便到達了。西貢有些洋化氣味，多崇樓大廈。堤岸是華人住宅區，所見的現象一切都親切的。商樓住宅都是三兩層的，最高的也不過六層。人們敦厚有禮，見面時殷殷問道鄉情，緊握手不放，令人感動。堤岸最大的街道是孔子大道，比彌敦道更寬大。路旁棕樹或椰樹點綴，住宅前多有小花園，綠化城之美，一如里斯本。於此可見中越為兄弟之邦，有悠遠歷史關係，同屬儒教思想系統的，每年農曆七月廿七日孔聖誕，全國放假慶祝，歡狂程度，為任何地方所不及的。

按：

原附插圖，因效果不佳，從略。圖片說明：「越南太太團在西貢最名貴的皇后餐室招待祁筱英嘗試當地有名的法國大餐，酒酣耳熱之餘，多麼親熱！」

風趣別殊的越南衣食住

　　越南風氣在孔道遺教下，以禮義廉恥的精神，造成簡樸敦厚的社會，尤〔其〕鄉情互愛互助特別懇切。我滿懷高興，當天拜訪東莞同鄉會會長林兆祥先生（按：一作黃兆祥），〔他〕豪俠好義，排難解紛，敬老濟貧，得同鄉愛戴；開招待會時，他那種懇切的態度，令人感動極了！

　　我們的「大中華劇團」，是在新正初一在堤岸大光戲院演出，第一部戲是《陸文龍槍挑八大鎚》，〔我們一到，他們就打聽怎樣訂票了！越南華僑對舊曆年的興高采烈，〕只見街頭巷尾紅閃閃的春聯，使作客的我也為之開心呢！

　　從香港帶來的冬衣通通不合用。正月，越南最炎熱的時候。白天，烈陽如火，熱得令人困倦，故越南人喜作午睡，走過大街道的樹底，一個一個的伏在樹下午睡去了。因此演日戲，要到下午將近三時才能響鑼，〔演〕到萬家燈火時，散場了！夜戲又接住開場，中間匆匆吃了晚飯後，又趕去化裝了！〔出〕台鑼鼓催出場，在困累的精神下是沒有較多時間休憩了！還敢談及偷懶嗎？

　　這樣一直日夜演了五十三場，可能受觀眾熱情所感動，在我，苦是苦了！但卻未敢一刻放鬆戲場呢！

　　食，我還是很隨便的。在後台，我看見人們圍坐紅泥小火爐打邊爐，我大感驚訝說：「熱到這樣還不夠刺激嗎？」然而在越

南偏愛在這熱的天氣圍住打邊爐的。

似乎越南戲院和班聯繫得很緊，只說住，老倌就不必傷透腦筋了！院主趙大光，為了利便老倌，在大光戲院後座，分闢房間十餘，招待各老倌，有如戲人公寓。留越藝友像莫啟榮、廖金鷹〔即〕恒居此，他們不獨免找住〔屋〕的麻煩，而且得切磋藝術的益處哩。

在香港過農曆年，是盛衣華服，可是在越南呢？大家「酸枝檯椅」（黑膠綢）打躬作揖，或者是夏威夷恤而已。女生、少婦有些穿上輕飄飄的花綢，裝束是越南裝和北圻裝。越南裝袖長衫拖將到地，北圻裝衫及足踝，還有一條長〔褲〕子點襯，有輕快之感！

越南另一種特別食譜「越南肉餅」，把雞或豬肉剁成糜爛，成為肉餅，然後〔壓〕實方型如雪糕磚，曬乾後，越南人稱為「喲」，可煎可蒸，味極鮮美。經越的大飽口福之餘，購歸分送友好，成為越南最佳食品了！

在堤岸演了三十多場戲，要休息了！大家所景慕的避暑勝地大叻市，乘機遊覽，而在僑領林潤餘先生安排下，介紹我們相見大叻市長夫人，一個極民主化的人。

按：

原附插圖，因效果不佳，從略。圖片說明：「『越南劇紅線女』金鐘，到大光戲院探班，祁筱英和金鐘欣然在台前拍一張。」

242

騎驢上大叻好像登廬山

　　大叻市是一座山城，氣候清涼，風景如畫，足可媲美的京滬的廬山，成為越南人避暑佳地，這裏離堤岸二百餘公里，拔海一千七百餘尺，登山慢步，意境飄飄，真若兩個天地了！一個多月困在熱浪裏，困累極了！這難得有此清福，欣賞名山大川，在大叻一住住了幾天，流連不欲歸，固然這裏環境太好，而大叻市長夫人的喜客，特別對於藝術界，對粵劇，她非常感興趣道：「可惜越南不是經常有粵劇演，而我也是一個典型戲迷哩！」

　　下山易，上山難，跑過大山川的才知上山特費氣力，大叻市為利便遊客尋幽選勝，有一種遊驢租賃，這些驢性馴，具有遠行能力，而且善〔伺〕人意，我們一行人因疲乏故，決騎驢登山，是以每小時計值，騎上驢背時，縱目山樹成林，瀑布如帶，新樓起伏於翠綠叢中，鳥語啾啾，山風拂面，縈紆曲折，佳景盡收〔眼〕底，比在香港坐轎兜登山，尤為神氣十足。

　　市廛因山開闢，管理井井有條，設備之佳，供應盡備，盛熱天遊客如過江之鯽，有在這裏建成別墅，使大叻日臻繁榮。夜裏涼意襲〔來〕，經常如涼秋景象；清晨，朝霧〔繞〕山峰，雖沒有〔像〕登廬山，看不到整個山的真面貌，但霧層如在腳底，情景似之。

林潤餘先生是越南具有地位的僑領，難得他這番盛情陪導。

我心雖感愉快，但同時又感難過，叨擾太大了！

我們在大叻市盡情遊覽，逗留一個星期，差不多足跡遍及，之後，又乘興往遊蛇鬼村，這地在大叻市的僻陲山區，亦稱山族，因隔離市區遠，故村裏居民生活既簡單，又樸素，村裏的人知道我們將到了，由一位女副村長領導鄉民郊迎，他們個個天真無邪的誠懇態度，雖限於言語未達，而心領神會，有四海一家之感！蛇鬼村既是山族村落，故生活與都市有異殊，住上了數千的純和民族，還有極少數人上體裸露的，她們健康、美感、肌膚結實、和藹〔親〕熱，更由於越南近年文化推動，學術灌輸及山區，蛇鬼村也漸漸走上了時代化了！

我們從堤岸到大叻的旅程，行了六句多鐘，大光戲院方面以我們一連演出五十三場都好收，賺得了錢，因此特購一輛新型的大房車，供我及妹妹南紅用來代步，而南紅媽媽陳剪娜〔相〕陪到大叻遊覽，南紅有艷且稱，一到大叻市，人們像蜂〔群〕圍攏了新車。

按：

「拔海」即「海拔」，保留原作者的用詞習慣；下同。原附插圖，因效果不佳，從略。圖片說明：「在大叻蛇鬼村前，祁筱英、南紅和副村長女兒拍一張照。」

大叨湖濱酒市及遊艇

堤岸到大叨途程雖遠，但車奔馳坦平的大道上，定過抬油，沿途風送花香，飄飄然有神仙不若之感！

大叨〔不〕獨氣候清涼，景色幽麗，且有巨湖，雖比不上棉蘭的「天下第一湖」，但湖廣水〔深〕非常清冽，〔銀〕沙可見，遊魚三五浮沉，湖邊有小酒市，還有設備極趣的遊客艇。這艇不是舢板，又不是紫洞的輝煌，這些遊艇可説是大叨的特產，艇前面浮上兩顆空心的大圓筒，支撐住艇的壓力，艇後有兩個座位，遊客坐上後，可用腳踏動水撥，鼓浪前進，絕不費氣力的，而且非常安全。艇後的司舵，便由艇主把持，欲東則東，欲西則西，隨客之命。湖裏也有甚多的小食艇穿梭往來，像香港天暑避風塘一樣熱鬧。當月明之夜，人浮湖上，妙極了！湖水既清，是游泳的佳地，只是山居既涼快，沒有引起入水的興趣。我想這個湖能移在香港，〔像〕這樣美好的湖，弄潮兒有不整天浸在湖裏嗎？在大叨原定住三兩天，可是這回一住住上七天了！如果不是要趕返堤岸的話，我們還不想離開這裏的。大叨居民非常熱情，當我要辭別的時候，他們都有難捨之意，殷殷致意，使我感動而幾至於淚下。

歸途中，氣候清朗，沿途經過山村水族，有涼茶亭，這些茶亭比內地所見的茶亭還佳，是利便行人休憩。我們沿途停車幾

次，欣賞這茶亭的風趣茶。亭好像一家小店子，檯橙字畫，中擺一個大食架，陳列着越南特有的罐裝盒載的食品，還有甜粥、糖果供應，涼風四面下，精神大暢。南紅媽媽陳剪娜一坐竟不想走，環境太美了！我們在店前拍照，返回堤岸。雖然金邊的金山戲院，邀我們赴金邊登台，幾次派員來堤岸催促之後，我們決定不赴金邊了！拂逆盛意，這在我是非常抱憾和歉仄的，我決定要趕返香港，而南紅妹妹也要返港替「光藝」拍片，能容許我多留這裏嗎？

我默計能留在堤岸的日子非常寶貴，太太們紛紛設宴餞別。在這些忙的日子〔裏〕，我還是把握時間的寶貴去盡情遊覽，走馬看花的相似下我們又去憑弔戲人公墓和肇義祠，緬懷先達，感悵何之！執筆至此，無限縈念了！

肇義祠是郊外一塊地方，但不見了祠的存在，可能是日久傾圮，了無痕跡。戲人公墓是留越戲人埋骨地方，荒塚淒淒，前輩名藝人騷韻蘭、猩猩仔、白婉娘均葬於斯，留下幾頁曲折淒酸的史實，在這裏足值順帶一筆的。

> **按：**
> 原附插圖，因效果不佳，從略。圖片說明：「祁筱英騎驢登拔海一千七百餘尺的大叻市之鏡頭。」

憑弔戲人公墓話騷韻蘭

　　在三十六班的黃金時代，名男旦騷韻蘭曾和馬師曾共班大羅天劇團，真是紅極一時了！騷韻蘭一顰一笑，一舉手，一投足，都足顛倒台下無數戲迷，氣勢之盛，可稱得意極了！名花難永，逝水無情，誰料日後會潦倒而埋骨異域的越南哩！

　　二十年前後，在騷韻蘭的盛衰命運，不知是甜是苦，是辛〔是〕酸的。當騷〔韻〕蘭初到越南時，男花旦已漸走下坡，猶幸韻蘭名氣大，尚能號召觀眾。當其時，有一位的多情的尼姑，因愛好韻蘭的戲，天天要看，漸漸有情，後來相識了打得火熱，梵音竟成情調，禪堂變了愛河，淫浸久之，還俗而嫁。騷韻蘭幸得紅顏知己，對此楚楚美人，未嘗不感旅途上的大安慰。可是單行變成拖渡，負擔重了！這時正值太平洋之戰啟，人心惶惶，誰有〔興〕趣於歌衫舞扇？騷韻蘭既無積蓄，生活大感拮据，迫於在越南的茶樓登台演唱，做起堂戲來，但觀眾不多，兩餐不飽。他的愛人看見情況不對，亦出〔來〕拋頭露面，在街頭擺售小食如豬腸粉等。在風雨飄搖之際，騷韻蘭又突患病，醫理不得法，病死越南，非常辛酸悲慘，猶幸留越一班藝友幫助，適馬師曾、陳艷儂也途經這裏，出力出錢，而騷韻蘭也得瞑目於九泉了！葬戲人公墓，春秋兩祭，留越藝友以心香一瓣，祭祀不絕的。

　　至於猩猩仔，凡愛好武戲的老戲迷，對猩猩仔都有深刻印

象，他武功超脫，有「翻跟斗王」之稱，能在一張書檯上，連續打〔跟〕斗百餘次，密如輪轉，容色不變，且從無失手。以一張小檯能這樣翻騰〔級翻〕百多次，即使不倒跌也氣絕了！而猩猩仔行若無事，這樣的異能奇技，可惜亦難逃劫運，鬱鬱而沒於越南，墓與騷韻蘭為伍，供後人憑弔，留得無限感喟。

在越南粵劇花旦，多年前有一位白婉娘。白婉娘初在越南登台，芳名即不脛而走。她聲色藝都盡美，一登台，當晚戲票老早售清，是在越南最受觀眾歡迎的一位最年青有為花旦，可惜很早便死，是死得很離奇的，「美人自古如名將，不許人間見白頭」，令人嘆息無既了！

當白婉娘死時，演出的班，幾致輟演，幸適陳艷儂來越，於是班方商請艷儂登台續演，才不致停鑼。陳艷儂是粵劇有名的文〔武〕艷旦，對白婉娘也非常傾重，可見她的才貌超人一班了！

> **按：**
>
> 原附插圖，圖片說明：「祁筱英、南紅穿上飄逸越南裝在堤岸七劃公園銅象下拍照。」

越南鴻爪

憑弔戲人公墓話騷韻蘭

在三十六班於黃金時代，名男旦腰韻蘭會和虎豹會香一獎，至於保護仔，凡愛好武戲的老戲迷，對猩猩仔都有深刻印象，連殺打翻斗，他武功超脫，有「翻跳斗王」之稱，能在一張雲梯上，百餘次，密如輪轉，容色不變，且從無失手以一張小柏眠閒候翻騰，即使下倒翻殺百多次，仍是猩猩行著無事，這種的異行奇技，可惜亦難逃刧運，興腰韻蘭同爲伍供俊人憑弔，留得無限唱。

共班大鬧天宮團，但是紅極一時了。腰韻蘭一笑，可稱得意極了！名花難永，逝水無情，誰料以後會淪倒而埋骨異域的腰韻蘭呢！

二十年前，一舉手，一投足，都足顛倒台下無數戲迷，氣勢之盛，後，在腰韻蘭的盛會的盛宴中，不列是甜是苦，與辛酸的，當腰韻蘭初到越南時，男花且已漸走下坡，猶幸韻蘭名氣大，依能號召觀衆，當其時，有一位多情的尼姑，對此憖戀美人，未嘗不感韻蘭已，因爲好韻蘭的戲，天天要看，漸漸有情，後來相識了，打得火熱，梵音竟成情調，讓堂變了愛河，淫浸久之，還俗而嫁，可是單行變成地獄，負担重！當時正值太平洋之職啓，人心慌慌，生活之艱苦，追於在越南的茶樓登台演唱，做大感拮据，他的愛人患病，兩雲和豬麻粉等，在風雨飄搖之際，醫小食和豬麻粉等，在風雨飄搖之際，醫理不得，遂爲泃會。

在越南影劇花旦，多年前有一白病娘，在越南最受觀衆歡迎的，色藝俱美，一登台，芳名不脛而走，可惜很早便死，一位最年青有爲的花旦，憑弔，當晚戲霎老早售清，是白病娘初在越南登台，很離奇的，「美人自古如名將，不許人間見白頭」，令人歎息無既乎！當白病娘死時，演出的班，幾致腰演，才不致停辍，陳之，且，對白病娘也非常傾重，可見她的才貌超人一班了！（五）

附圖：祁筱英南紅寧上團逸越南裝，如名將，不許人間見白在堤岸七劇公團翻家下拍照。

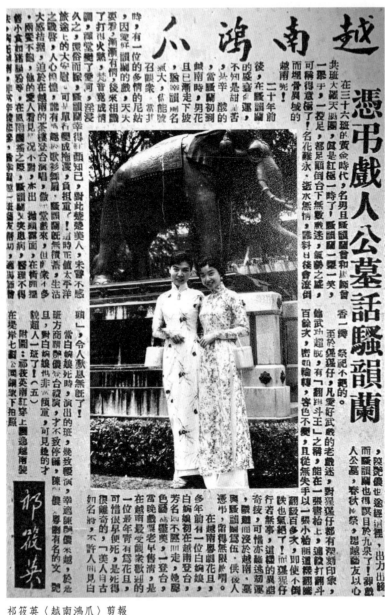

祁筱英〈越南鴻爪〉剪報
連載第五段並附插圖

金鐘得名紅線女之由來

雖然中越是兄弟之邦，文化溝流，了無異致，但是越劇和粵劇的觀感上頗多異趣，越劇演出的語言，是當地的越南話，不懂得便未能悟領劇〔情〕真趣了！很像廣東人看京劇，看到的動人功架卻未能聽得懂，在舞台上就非動用字幕不可了！

我在大光戲院演罷，金鐘〔便〕懇摯的邀我看越南劇去，我喜得此對藝術上多一觀摩，高興極了！當我踏入戲院，越劇正在演出之際，所感美中不足是我不懂越語，未能體會劇中的情趣，幸而得一位太太在旁翻譯，使我心悟神會之餘，對越劇有了更深刻印象〔哩〕！

説到越劇的音樂，有些像潮州劇音樂相像，聲悠揚而步伐齊一，韻調清雅，相當和諧。越南的音樂家，是特別受人歡迎的，電台上，越南音樂是一個精彩的節目，聽眾的好享受。

這一晚，金鐘小姐在舞台上穿北坵裝打扮，飄飄的真像神仙，不過其他藝員，多穿上粵劇的服裝，密片和刺繡都有，可以説中越一家的綜合〔品〕了！

當錦幔一揭起，使我感覺奇異的是舞台的正面、舞台上道具像檯圍等，出現了羅家權的名字，椅搭也繡着黃超武的名字，我當堂打了個「雜搥」（奇異也），羅家權還在香港，黃超武正在美國，為甚麼竟有他們的道具？奇怪不奇怪，想想！得了個答覆

了，兩位都到過堤岸登台，可能是返港時道具太多，不便攜帶，於是留下或相讓出一部〔分〕，也是一種紀念的意思，怪在於不把原有的名字除去。由此可想越南劇是不重形式的，目的在演藝的真實表現，這個小節不理會到了！

金鐘是越南最紅的花旦，曾到過香港，她在越南戲迷裏起了極大的作用，稱〔為〕首席花旦。金鐘嗓子甜潤，非常露字，面型〔文〕靜，相當像紅線女，因此有「越南劇紅線女」之稱。金鐘之前，越〔南〕劇有一位馮好小姐，馮好之前又有一位江霞小姐，都非常吃香，名重越南的。

馮好死後，金鐘一直在越南〔紅〕透半邊天。金鐘對粵劇也非〔常〕感興趣，她目前過着非常寫意的生活，我離越返港前，她殷殷致意道：「香港是我的舊遊地，我有機會當再遊一次。」她說香港太美了！等於一首美麗的詩。

按：

原附插圖，因效果不佳，從略。圖片說明：「祁筱英、南紅等蕩舟於大叻湖時攝。」

西貢堤岸粵劇及其他

　　堤岸是越南華僑的搖籃，寬闊的街道和兩三層高的齊整樓宇，橫街短巷充滿了舊式墟市風味，聯絡感情的會館也特別多。日間因為太熱，陽光炙膚欲痛，街道是比較行人疏落一點。華人習慣「午睡」，但夜後富有誘惑性的紅綠燈炬，夜生活開始活動了！遊人如鯽，情況好像戰時我們住在陪都的重慶一樣。

　　西貢是比較洋化點，那裏住了不少外國人，建築物也雄偉而洋化一點，可是總感陌生而冷靜，所以我偏愛堤岸。西貢的夜總會，大舞廳大酒店都是銷金窩，揮霍之大，一擲萬金。在堤岸呢？華人在商言商，白天勞形於業務，夜後，難免找一點正當的娛樂，來輕鬆一下生活的〔緊〕張，故堤岸夜市是很熱鬧的。

　　娛樂，正如香港一樣，最稱心的還是選看一場好戲，但這裏不是經常有粵劇看，原因華僑對粵劇的欣賞水準很高，香港大老倌初到，例有十多天的旺台，不過，定大老倌到越要〔花〕很多錢，申請入境也不是容易，本來有可為的「演班」（按：「演」字可能是「粵」字之誤）變成不易為了！華僑想欣賞家鄉戲比較難一點哩！

　　欣賞粵片的機會就多了！堤岸可演粵劇的戲院是「豪華」、「大光」兩家，「三多」的座位是較少一點的。中西影院有十多家，西片院像「皇后」、「娛樂」，設備和新型，都可媲美於香

港的。

　　説到票價，普通在越幣十元至十五元，如果是較佳的片，有時可連映到十多天。在今年放映過的粵片來説，《魚腸劍》在越南甚為賣座，這套是彩色片。

　　由於影院的票價由十元到十五元，相當的便宜了！粵劇班的最高票價要收到一百四十元，已超過粵片的十倍。因此，可見越南華僑是愛好粵劇的，看看能收到這樣的票價，可以反映觀眾的愛好了！

　　幾年來，香港大老倌像芳艷芬、紅線女、任劍輝、白雪仙、梁醒波、秦小梨、羅劍郎、鳳凰女、陳錦棠、羅麗娟、陳艷儂等多人，都到過越南，都給華僑很好的印象。

　　而當我們要離越返港前，「大光」和「豪華」兩戲院還計畫第二批老倌到越演〔出〕，我想這會成為事實。

按：

原附插圖，因效果不佳，從略。圖片説明：「祁筱英在堤岸七劃公園內。」

佈景快寶馬甚生動

不要以為越南氣候太熱，氣候影響到人們神態〔懶〕慵，更而影響到工作上的效能，你必以為無論如何是差了！這個觀察〔是〕不對的，有一件事使我非常感動：在《洛神》一劇預告演出前還有兩天便要公演，《洛神》多場巨大佈景，照我的看法以兩天時光〔是〕無法完成的，工友們並非七手八臂，怎能一蹴即就？於是我提議能延遲一些上演會有更好效果。然而我這個說法，為班人認為估計錯誤，他們說：工友們的工作效率是驚人，就這〔樣〕標出預告吧！兩天了！《洛神》各場大景果然告就，而且繪景非常精緻生動，有如神助，使我吃了驚。卻原來他們工作興趣蠻勁，繪景趕製，兩天日而繼夜在四十八〔小〕時內告妥了！四十八小時內工作沒有一些時間虛耗，他們以少數人造成一件大事，完全用精神去克服的。

如照香港班繪製一齣劇全景，普通要在一周才能有成，但越南這一次竟以四十八小時完成《洛神》全景，算得真善美。

說到佈景，使我想起《寶馬神弓並蒂花》一劇演出了！這齣戲我在香港演過，寶馬騰空的一場，我騎的寶馬，是用「快把板」製成，再油飾而成一頭雄駿，在黯淡燈光下看得像良駒飛奔。在越南大光戲院演出這劇，工友們把這頭寶馬製〔得〕更神似了，是用木雕製，比「快把板」更逼肖。我騎上時，在佈景吊

架下飛過，台下人看見，真的以為一頭高馬出現舞台，栩栩欲生。有些較天真的觀眾竟誤會是租來的生動馬。這點，完全是佈景師巧奪天工，乃能出偽亂真，不獨工作神速！

而且我登台的時候是在舊曆新年，工友們能在「年忙」中付出這樣的精神是夠令人佩服的。

越南戲迷一如香港，喜歡向老倌索照請簽名。我們一到的地方，成群的戲迷熱烘烘圍住，因此，我從香港帶來的照片很快派罄了！南紅妹妹把「相底」交戲院趕曬，交票房發售，在票房標出每張〔照〕片六元，當然，這是票房所有，而這個稍示限制的辦法，也可減少一些麻煩，大家都好；戲迷這樣的熱情愛護，也使人感動的。越南粵劇普通一齣戲演三兩晚便要換了！因此要有較多的戲才能應付，幸而我這次演出的戲都能一連五六晚或七八晚，演期最短的是《紅塵戀》，兩晚而已！

按：

原附插圖，圖片說明：「祁筱英演出《寶馬神弓並蒂花》一劇，若神駿奔空。」

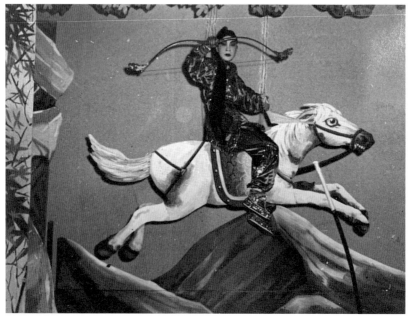

祁筱英在越南演出《寶馬神弓並蒂花》

法國人主廚的法國大餐

我對越南食品有特別的偏愛，胃口差是一件事，但面對這些精緻小食，總食指大動，要大餐一頓方快。越南小菜配料，不論湯粉熱葷，總落一些辣椒、紫蘇葉、檸檬葉、薄荷葉，清香醒胃，對胃寒的人是有好影響的。而越南餐又以辣及燒烤為主體，餐室裏所標榜的一種肉餅，越語叫做「喲」，是豬肉雞肉做成，還可蒸可〔灼〕，非常鮮美。烹製牛肉也是越廚有名好菜，在小館子，吃一頓「牛肉七味」是別有風味的。另有一種乃是香港人吃不到的越南糕點，名叫「爺糕」，用「鄧麵」作皮，豆蓉作餡，也非常甘香。而法國烹飪是聞名世界的，在越南，可吃到由法國人主廚的正式法國餐。吃法國餐最豪氣而夠排場的算是皇后餐廳了，十位客人一頓小宴，可花上你二三千港元，倒不如到近郊的法國餐廳去〔更〕是別有情調了！可看山光水色，翠綠園圃，在花香鳥語聲中，侍姐慇懃款接，聽聽悠揚的音樂，吃頓精美晚餐，無拘無束，好得多哩，何況既經濟又實惠，這些小館子，好像我們香港人周末到沙田，或者到容龍附近的青山，吃一頓海鮮，有同樣的輕鬆愉快感！

因此越南近郊這些法國小館，四時都很熱鬧的。

不過胃火盛的，吃越南餐似乎不大適宜。小吃還沒有問題，吃得多了，〔倒〕熱氣沖沖，唇焦舌損，不是利口福了！

宴會上，大家端上法國佳饌，東碰碰西碰碰，熱情洋溢，「英哥！進杯吧！」有些說：「英姐，和你碰碰杯。」這熱鬧的場面，真是酒逢知己千杯少的。可惜我的酒量非常慚愧，要我上場應戰，真沒有這本領。在要攤牌的時候，太太們總為我解圍，她代表我飲了我的酒了！

越南人是非常熱情的，有人呼我為「英哥」，我便有點難為情，因為我總是一個女兒呀！後來有人說：「不要大驚小怪，任劍輝到越登台時，我們叫她做『任仔』的，哈哈！」

按：

原附插圖，因效果不佳，從略。圖片說明：「東莞同鄉會歡宴祁筱英及何驚凡、袁一飛等。」又上文說「酒量非常慚愧」相信是祁氏自謙之語。談到祁氏的飲食習慣和嗜好，補充如下：有酒量，能乾兩瓶白蘭地；家中鸚鵡常叫道：「阿英飲酒。」祁氏雖好酒，卻不抽煙，甚至害怕香煙的氣味。飯量不大，每餐只吃一小碗，喜吃蛇羹、辣椒、雞、子薑、番石榴、刺身、壽司。

祝各位生活愉快

〈越南鴻爪〉已寫了十續了，不覺萬多言，鴻爪留痕，大都說過，走馬看花，我感到越南僑胞的熱情擁愛，永留腦海，比走馬看花瀏覽景物，更為深刻，又更為留戀。

在這裏，我首先多謝觀眾，這次赴越，更感謝越僑與各官長、僑領、同鄉姊妹叔伯及太太小姐們的慇懃款待，感覺旅外有如居家。而入境獲得意外的便利，多麼高興。

在越演出，大光戲院更關照無微不至，先後獲得院方多面金牌，更是旅途中一頁可貴的紀錄。而回〔看〕九天所寫的，雖是片斷紀錄，但分類寫來，還不〔至於〕如草堆之亂；只是筆鋒太鈍，有如塗鴉，亦有遺漏未盡的，此刻分錄於下：

越南神廟甚盛，特別是天后廟，一如香港這幾天狂熱於慶祝天后誕，僑胞信神教，而越南總統吳廷琰雖是一位虔誠的教徒，對神教卻無偏限，極盡信奉自由的民主化精神。越南天后廟，多是巍峨的建築物。

我在拜訪東莞同鄉會時，得副理事長翟沛霖先生的介紹，和同宗祁展鵬君相談。祁是越南華僑棋壇名將，曾代表越僑出席越棉華僑埠際賢目象棋賽，榮獲團體冠軍及個人冠軍，使我深深景仰。

年初四天，我精神突然感不適，可能是日夜登台，過於勞

癢，我恐怕影響演出，因這幾天仍日而繼夜的登台，怎麼打算呢？〔我便〕將這情形向班方提出，病向淺中醫，大家都介紹我到附近黃寶文醫生處看看。黃是越南有名的西醫生，醫術好，着手成春，留越戲人都倚若長城，症無分大小，都請黃醫生調理，因此有「越南何洛川」的別稱。何洛川是香港名中醫，香港戲劇界中都相識他，而且有病都向他求治。黃寶文醫生既成為留越戲人的最有信心的，於是他又得這個別號。果然，我進藥後，病情便忽消失了！我幸而無恙而不至於休演。

歸來後，不覺又過了半個多月了！越南的友好千里來鴻殷殷相問，正如我在每天廿四小時生活中，時時都湧現出越南友好們的親切顏色，使我的生活裏也抹上光彩。

戲迷關心我短期內走埠或者組班，兩者之間我都在考慮。星洲方面的班政家邀我赴星登台，不知條件能否相就。在港登台，我確有這個興趣，不過劇本問題必得〔解決〕，我相信短期內會和親愛的戲迷相見的，祝各位生活愉快，拜拜。

按：

原附插圖，因效果不佳，從略。圖片說明：「在大叻市的瀑布，我們濯足清泉，個個神氣十足拍照留念。」

5.4 台下幕後留影

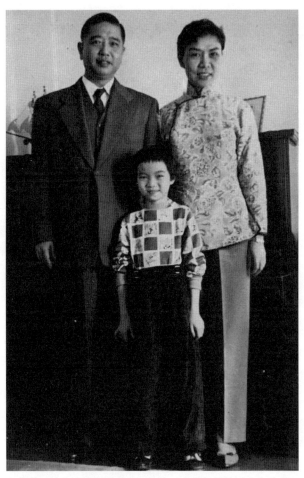

祁筱英（右）與夫婿梁景安（左）、女兒祁雁玲（中）合影

1998 年 6 月 19 日與家人合影於澳洲
祁筱英（右二）、祁雁玲（左二）
祁雁玲長女（右一）、幼女（左一）

與弟子合影
左起：陸京紅、祁筱英、伍秀芳
（照片由朱少璋提供）

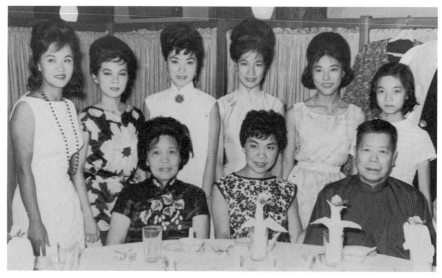

後排左起：李鳳聲、鄭碧影、南紅、陸京紅、伍秀芳、祁雁玲
前排：祁筱英（中）與誼父陳斗（右）、誼母謝潔玉（左）

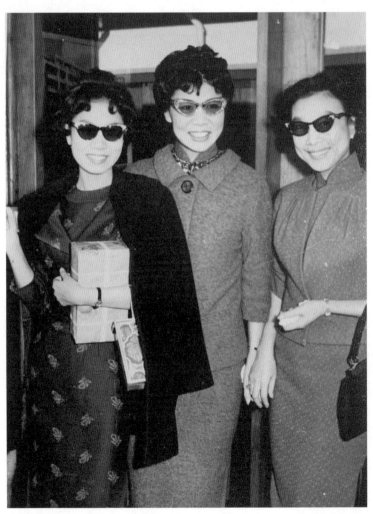

左起：李寶瑩、祁筱英、鄧碧雲

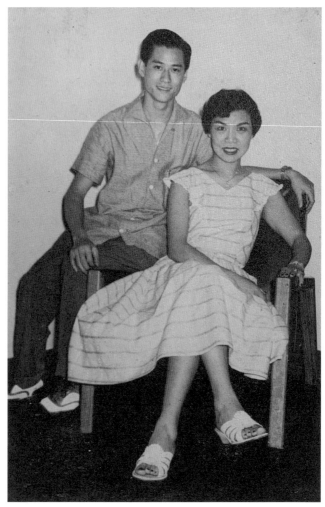

祁筱英（右）與林家聲合影

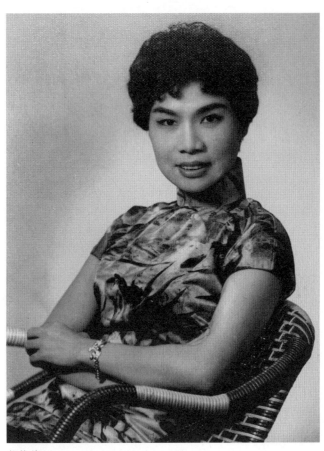

祁筱英

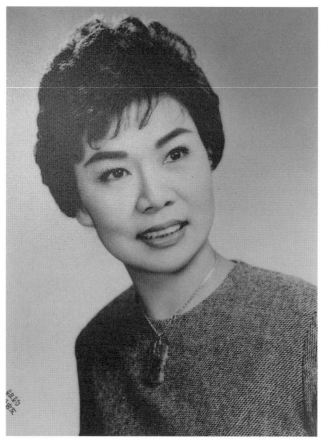

祁筱英

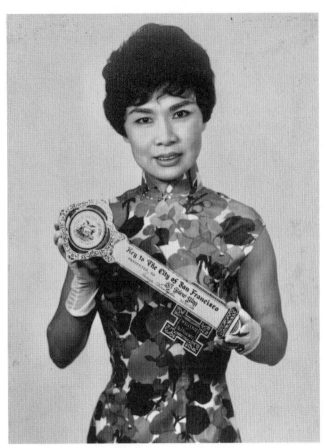

祁筱英手持「金鎖匙」

祁筱英男裝

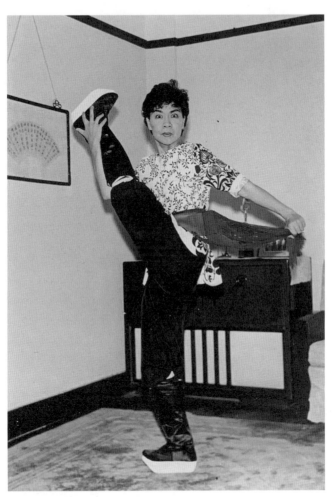

祁筱英練功圖之一

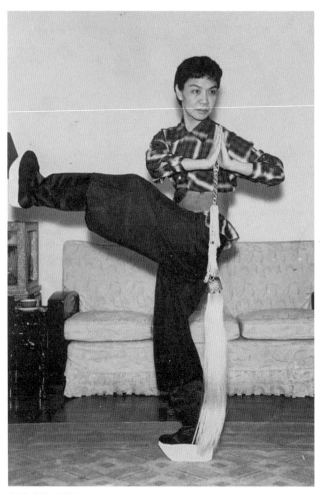

祁筱英練功圖之二

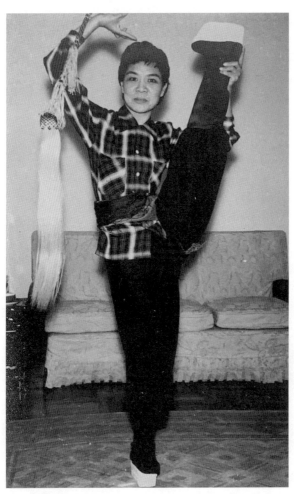

祁筱英練功圖之三

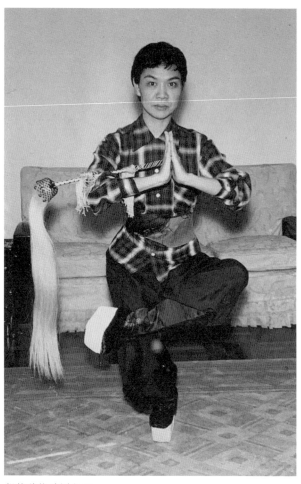

祁筱英練功圖之四

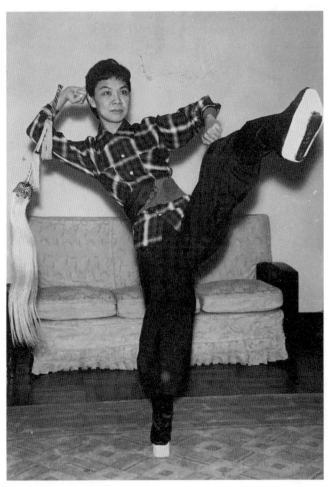

祁筱英練功圖之五

祁筱英自用曲本（封面）
針筆油印本

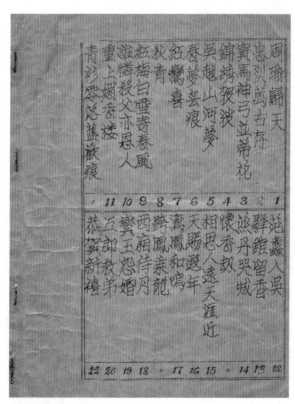

祁筱英自用曲本（目錄）
針筆油印本

祁筱英自用曲本
針筆油印本
〈周瑜歸天〉

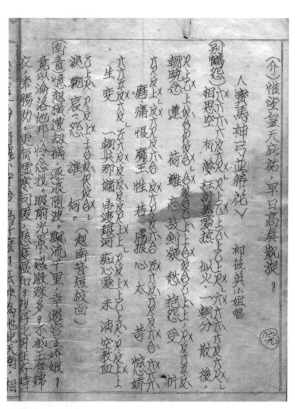

祁筱英自用曲本
針筆油印本
《寶馬神弓並蒂花》主題曲

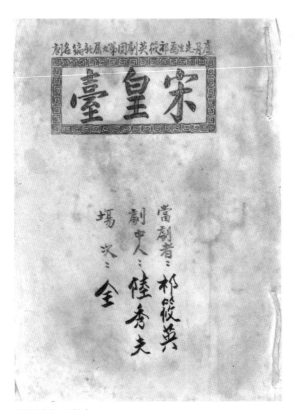

祁筱英自用劇本
泥印本
《宋皇臺》

第一場　（擁王）

布景：硐州行朝，宋端帝塵平岩，殿前御簾高捲，並置金椅待及歸鑾，竹朝外可見山明水秀之硐州景色。但此时必被雍雲寵罩，故天地間顯得昏沉。

（全塲暗灯）

（遠處待未數声￡）

（男女百姓幕後合唱抗元歌）國難当头金甌缺。

可嘆恭宗一去青塵絕。少帝幸逃脱。東走閩，南走粤。饑馑那韃子肉，渴飲那胡兒血。遠我山河，國恨必須雪。

（效果：隨着敬声東方微亮，在敬声中起幕一）

（企幕扎文武朝臣：翰林学士劉鼎孫、观文展士曾淵子、吏部尚書陳仲微襄盛地魚书颡书￡）

祁筱英自用劇本
泥印本
《宋皇臺》

《新冷面皇夫》提綱（局部）

1962年祁筱英在美國登台
「聯藝劇團」宣傳單張
（照片由岳清先生提供）

1959 年 5 月羅灃銘以筆名「禮記」
在報上撰文報道祁筱英的演出

5.5 筱英女子足球隊

祁筱英熱愛運動，能游泳、騎馬、溜冰、駕駛快艇，又懂跳芭蕾舞、踢躂舞。祁氏在美國時，曾到奧克蘭的文尼亞哥爾夫球場學打哥爾夫球。在各種運動之中，祁氏尤愛足球，大凡有重要球賽必定觀戰，只是有時賽事日期與個人演出台期「相撞」，不能抽身，就不得不放棄觀賽了。她在粵劇舞台上不讓鬚眉；在「足球場」上，同樣不讓鬚眉。

2023 年陳瑤琴百歲壽辰再度引起傳媒對香港女子足球運動的關注，但相關報道在提及陳氏組辦的「時信女子足球隊」時，對組辦時期相若的「筱英女子足球隊」着墨不多。網絡上能搜到的相關信息，僅有「香港女子足球歷史回顧」網頁上由「米芝洛」執筆的一篇舊文，但此文把球隊組辦者「祁筱英」誤寫成「郭筱英」。事實上，祁氏曾於 1965 年成立「筱英女子足球隊」，自任領隊 —— 祁筱英是推動香港女子足球運動先驅之一。

本書既以祁氏「演藝紀事」為主，為免偏離本書主題，以下僅就筆者掌握的一些圖文材料，為組辦初期的「筱英女子足球隊」記下幾個重點。

香港首隊女子足球隊是辛俊英於 1951 年組辦的「漢英女子足球隊」，逮至 1962 年，香港第二支女子足球隊「時信」才成立，由於「女足」球隊太少，未能有規模地安排對賽，故香港

「女足」運動的發展一度陷於半停頓狀態。上世紀六十年代，新加坡、馬來西亞等鄰邦，已經積極開展女子足球運動；有見及此，香港足球總會於 1965 年 1 月 13 日正式設立「女子足球小組」，並於同年 2 月中旬公開招收女子足球員。此時既有重新組隊的「時信」，又有由趙不弱、陳瑤琴夫婦組辦的「元朗女子足球隊」，還有由「女武狀元」祁筱英、跌打名醫陳杏林組辦的「筱英女子足球隊」；「女足」一度成為熱門話題。

「筱英女子足球隊」於 1965 年 2 月 14 日在維多利亞公園的茶廳內舉行「成立禮」，球隊的骨幹人物為：總領隊李均，副總領隊畢焜生，祁氏則為領隊，管理楊熊，教練林尚義、羅國良，隊醫陳杏林、陳滿林，顧問吳述健；副總領隊畢焜生就是粵劇界鼎鼎大名的白玉堂白三叔！首批加入球隊的球員有（非盡錄）：盧嘉寶、梁慧貞、黎秀娟、蔡佩芳、陳瑞珍、陳東蓮、麥燕瓊、劉月卿、陳秀娟、鍾寶妮、袁玉華、袁玉玲、尤麗卿、江棣華、李惠芳、戴婉儀、鍾月蓮、鍾月嫦、鄭露貞、李海玲、李雅怡、鄭綺蓮、李少芳、李慧娟、陳少瓊、李燕娟、陳寶儀、朱錦萍。主要球員的年齡均在十五六歲左右，對足球深感興趣，但大多數是不懂足球的 —— 幾乎是一切從頭學起。

「筱英女子足球隊」自 1965 年成立以來，曾參與的賽事有：愉園對英空軍籌款賽前加插的女子組賽事（與「時信」對賽）；「香港體育節」的女子七人足球表演賽，與澳門「熊貓女子足球」

作義賽；東華三院遊藝晚會與「時信」、「木蘭」聯隊對賽；港日埠際足球前與「時信」對賽。球隊部分隊員參與「足聯」的女子足球班。

球隊初期通訊處設於美華大廈（英京酒家對面）四樓的陳杏林醫館，事實上，陳醫師亦是球隊組辦人之一；而東方會的楊威、李均、楊熊都十分支持。一個粵劇演員組辦球隊，是甚麼原因呢？祁氏說：「這一次我與友好共同組織女子足球隊，並不是一時間高興，而希望造成長期性的女子康樂活動，為少女的身心健康而提倡足球運動，出錢出力，加以訓練之外，也希望女子運動員不妨在練球餘暇，參加戲劇活動，據我所知，不少健康好動的青年女子們，對於球類運動與戲劇是同樣愛好，而又恐怕兼不來。」祁氏組辦球隊，正是要為那些既愛足球運動又愛戲曲的青年女子提供「二者兼得」的機會。如何「二者兼得」呢？話說1965 年 3 月 21 日，球隊到古洞先作分隊表演賽，然後安排「野餐」及參觀水壩等活動，再觀賞由祁氏在該處擔綱演出的神功戲（「麗櫻花劇團」）。

值得一提，「筱英女子足球隊」成立剛滿一月，祁氏以球隊領隊名義發表了一封公開信，該信刊登在 3 月 16 日《華僑日報》上，全信過錄如下，以饗讀者：

各界先進：

　　筱英近應友好輩發起組織女子足球隊，初以本非所學，亦非所長，不敢謬然措施，轉念身為女子，凡有益於女子本身及有益於社會者，雖無所本，亦應提倡，復承文化界先進多方鼓勵，各友好努力以赴，更得林尚義、羅國良兩位教練見義勇為，循循訓誨，於是女子足球隊之組織稍具規模，僉以筱英身屬女性，以「筱英」為隊名，順理成章，非敢掠美也。

　　計自「筱英女子足球隊」成立之日起，於今未滿兩月，先後與姊妹隊「時信女子足球隊」表演凡三次：第一次：為英空軍籌募善款；第二次：參加體育節；第三次：為日本國家隊與香港隊賽前插曲。「時信」隊友不為已甚，先後周旋三次，均讓「筱英」先捷，泱泱大度，高義可風。

　　筱英曾與各友好〔組〕此女子足球隊之成立，應不以營利為目的，除提倡女子體育而外，務須實事求是，力避浮誇，蓋目擊社會風氣，隨處仍有不利於女性者，筱英身為領隊之一，尤須以身作則，因此以「立德、立功、立言」為諸隊友共勉，期身心與技術齊進，名譽與事業並重也。

　　現本港女子足球隊之組織，風起雲湧，女子足球運動有如旭日初升，成敗如何？有賴於人士之加倍栽培，及文化界先進之提攜誘掖，筱英不才仍願附驥以盡棉薄，共觀厥成，

雖曰只問耕耘，不問收穫，倘或因照顧未全，而橫遭意外，非僅女性之不幸，亦社會之不幸也，敢竭鄙誠，期匡不逮，社會賢達，幸垂恕焉。敬祝健康。

<div align="right">

「筱英女子足球隊」領隊祁筱英敬啟

一九六五年三月十五日

</div>

1983 年 3 月 16 日「體壇舊侶」在《工商日報》撰寫體壇掌故，憶及當年祁氏這封公開信：「該聲明洋洋千言，立論得體，外間對她的印象頓然改觀。」此信談及祁氏對新組成的女子球隊的期望，兼及她個人對「女足運動」的前瞻與憂慮；作為早期「香港女足運動」的文獻，應予以重視。

附帶一提：於 1970 年成立的香港婦女體育總會，首屆主事團隊以黃夏蕙為會長，陳瑤琴、羅德貞為副會長，謝潔玉、祁筱英為副主席。總會成立後首要任務是推動香港女足及女子保齡球兩項運動。

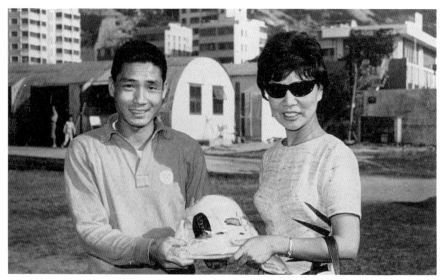

「筱英女子足球隊」成立
祁筱英（右）與林尚義合影

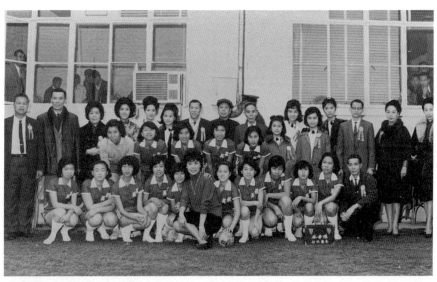

「筱英女子足球隊」大合照
祁筱英在前排中間

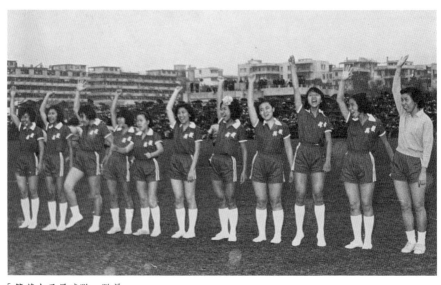

「筱英女子足球隊」隊員

左起：李寶瑩、傅利沙、祁筱英
傅利沙為足總主席

爲女子足球運動的一封公開信

各界先進：

筱英近願友好羣發起組織女子足球隊，初以本非所學，亦非所長，不敢謬然措施，轉念身爲女子，凡有益於女子本身及有益於社會者，雖無所本，亦應提倡，復承文化界先進多方鼓勵，各友好努力以赴，更得林尙義、羅國良兩位敎棹見義勇爲，循循訓誨，於是女子足球隊之組織稍具規模，僉以筱英身屬女性，以「筱英」爲隊名，順理成章非敢掠美也。

計自筱英女子足球隊成立之日起於今未滿兩月，先後與姊妹隊時信女子足球隊表演凡三次：第一次爲英空軍籌募善欵，第二次：參加體育節，第三次：爲日本國家隊與香港隊前插曲時信隊友不爲巳甚，先後週旋三次，均讓筱英隊先捷，決決大度，義可風。

筱英會與各友好約此女子足球隊之成立，應不以營利爲目的，除提倡女子體育而外，務須實事求是，力避矜誇，尤須以身作則，因此以「立德，立功，立言」爲諸隊友勉，期身心與技術齊進。

現本港女子足球隊之組織，風起雲湧，女子足球運動有如旭初升，成敗如何？有賴於人士之加倍栽培，及文化界先進之揜捧誘掖，筱英不才仍願附驥以蠡棉薄，共襄厥成，雖日矻矻間耕耘，不間收穫，儻或因照顧朱全，而橫遭意外，非僅女性之不幸，亦社會之不幸也，敢竭鄙誠，期匡不逮，社會賢達，幸垂恕焉。

敬祝健康。

筱英女子足球隊領隊祁筱英敬啓。一九六五年，三月十五日。

祁筱英的公開信
刊登於 1965 年 3 月 16 日《華僑日報》
（照片由朱少璋提供）

後記：莫失莫忘

朱少璋

一

我在本書卷首為祁筱英所擬的對聯，含意略述如下：上聯「南人北藝」四字見諸五十年代報章廣告，是祁氏舞台藝術特色的最佳概括；「雙槍將」則指祁班經典角色陸文龍。下聯取巧，借用祁班戲寶名稱，取其兼具剛、柔、文、武之意。橫批「獨步梨園」一語雙關：祁氏演羅成寫書以及京派絕活「朝天蹬」等功架，俱「單腳而立」——既是肢體動作上的「獨步」，也是藝術成就上的「獨步」。

二

五六十年代香港粵劇界名伶輩出，像祁筱英一樣的優秀老倌，為數不算少；但像祁筱英一樣「被後人集體遺忘」的優秀老倌，則並不多見。若要理性地分析箇中原因，或者可以說：因為她太少拍電影、因為她太少灌錄唱片。不能否認，我們今天能認識五六十年代的名伶，能稍稍欣賞到他們的藝術風采；電影和唱片的確是重要媒界。英姐只拍過三部電影，灌錄過一套唱片，流傳後世的影音紀錄確實不多。

後人到底可以憑藉甚麼來認識這位名噪一時的「女武狀元」呢？我能做到的，就是盡最大努力把一些與她相關的報道、評論及相片，鋪織出她的演藝歷程。深信讀者藉着本書，會清楚知道：上世紀五六十年代的香港粵劇藝壇，曾經有一位演藝風格鮮明的「京架女文武生」。本書使用的材料，部分來自個人蒐集，另一部分則是吳欽堯、吳珮珮和祁雁玲三位輯存的成果。吳欽堯是英姐的舅父，吳珮珮是英姐的表妹，祁雁玲是英姐的女兒；沒有他們細心保存的圖文，單憑我手頭上的材料，本書是絕對不可能編得成的。

<div align="center">三</div>

欣賞英姐的藝術，身分本來應該是「觀眾」，今天我們卻以「讀者」的身分來認識她的藝術：可見「音容宛在」不一定依賴錄音或錄影，圖片和文字一樣可以。相信文字，尊重文字；很多人和事就得以保存。

余生也晚，未曾看過英姐的演出，本書在客觀「紀事」中穿插的好些評論，皆過錄或轉引自當年的報道。讀者若問：這些評論有多少是「中肯」又有多少是「過譽」？抱歉，我無法回答。但我相信，任何評論總或多或少含主觀成分 —— 尤其藝術的其中一個效果就是「迷人」；一說到「迷」，就絕非單憑客觀或理性可以處理得來的。

四

一叔陳錦堂號稱「武狀元」，英姐祁筱英號稱「女武狀元」。
2018 年我為一叔編撰的《陳錦棠演藝平生》由三聯書店（香港）
有限公司出版，估不到六年後我為英姐編整的《巾幗武狀元》同
樣由「三聯」出版。兩位梨園前輩的演藝專書能夠面世，出版社
的支持，至為重要。且不管書的銷情如何，我從來不會把出版社
的支持簡單地理解為純商業行為 —— 當中肯定還有相當大的比
例屬於文化行為 —— 在此謹向出版單位致萬二分謝意。

鳴謝

祁筱英家屬

桂仲川先生

潘家璧女士

岳　清先生

江駿傑先生

水馬人會館

策劃編輯	張軒誦	
責任編輯	張軒誦	
書籍設計	陳朗思	

書　　名	巾幗武狀元 —— 祁筱英演藝紀事	
編　　整	朱少璋	
出　　版	三聯書店（香港）有限公司	
	香港北角英皇道四九九號北角工業大廈二十樓	
香港發行	香港聯合書刊物流有限公司	
	香港新界荃灣德士古道二二〇至二四八號十六樓	
印　　刷	美雅印刷製本有限公司	
	香港九龍觀塘榮業街六號四樓 A 室	
版　　次	二〇二四年二月香港第一版第一次印刷	
規　　格	特十六開（150 mm × 210 mm）三一二面	
國際書號	ISBN 978-962-04-5380-9	